# 혼자 를 위한 미술사

# 혼자를 위한 미술사

19세기 사실주의부터 농시대 포스트모더니티 미술까지. 정흥섭 지음.

20대 초반, 나는 예술가로 살기를 결심했다. 전공은 문학이었지만 그림이 좋았고, 무엇보다 미술의 '아름다움'에 대해 이야기하는 게 좋았다. 그래서 프랑스로 유학을 떠나게 되었다. 그런데 공부를 할수록, 다양한 미술 작품을 접하면서 예술가의 길에 다가갈수록 불편한 궁금증이 고개를 쳐들었다. 내가 작품 활동을 시작하면 나는 당연히 '현대' 미술가가 당연히 될 텐데, '현대' 미술은 누가 봐도 아름답다고 느낄 만한 모습이 아니었다. 내가 좋아했던 미술은 무엇이었는지 혼란스러웠다.

현대미술은 왜 이런 것일까? 왜 내가 지금까지 생각해온 예술의 형태와 다를까? 왜 이렇게 난해하기만 해서, 사람들의 공감을 일으키지 못하는 걸까? 예술가가 되려면 지금의 미술이 왜 이렇게 표현되었는지를 납득을 해야만 했다. 프랑스로 유학을 가서 실기 수업을 들으면서 충족되지 못한 호기심은 자료를 찾고 강의를 들으러 다녔다. 누구를 위한 이해가 아닌, 나 스스로를 위한 과정이었다.

유학 시절, 어느 날 아침 일찍 학교에 갔는데, 청소 아주머니 두 분이 나누는 진지한 대화를 듣게 되었다. 학생 하나가 작품을 끝내지 못한 채로 책상 위에 두고 간 것을 본 것이다. 한 아주머니가 이것 참 추하지 않냐고 하니, 다른 아주머니가 답했다. 학생에게 궁금해서 물어봤더니, 그 학생이 어릴 때 끔찍한 경험을 했고, 그것을 사람들에게 밝히고 싶어서, 그 트라우마를 극복하려고 이런 작품을 구상했다는 것이다. 그러자 먼저 말을 꺼낸 아주머니가 말했다.

"참 아름답구나(Que c'est beau)!"

그 말이 내게는 충격으로 다가왔다. 그 학생의 사연을 듣고 난 그 아주머니의 감정은 '기발함' '신선함' 같은 말이 아닌 '아름다움'이었다. 아름다움이란 그동안 내가 생각해왔던 시각적 조화만 묘사하는 단어가 아니었다. 주제에 대한 적절한 표현력, 주눅 들지 않고 자신만

의 개성으로 메시지를 전달하는 당돌함이 그 학생의 작품이 지닌 아름다움이었다. 갑자기 시야가 확 트이는 것 같았다.

　현대미술에서 아름다움의 범위는 그렇게 확장되어왔다. 이제 예술가들은 '누가 봐도 아름다운 것들'을 묘사하는 것에 더 이상 관심을 두지 않는다. 미술이란 아름다움을 표현하는 기술에 그치지 않고, 아름다움을 사고하는 기술이 된 것이다. 아름다움을 사고한다는 것은 지극히 주관적이고 개인적인 과정이다. 현대미술이 쉽게 공감을 일으키지 못하는 것도 어찌 보면 당연한 일이다. 그 바탕이 되는 개인의 경험은 서로 같을 수 없고, 서로 알려고 하지 않는 한 알 수가 없다. 현대미술은 한 사람 한 사람, 혼자가 된 개개인의 이야기를 담고 있다. 그러므로 현대미술 작품이란 곧 개별적 자아들이 만들어내는 무한한 '혼자의 우주'이다.

　그렇다면 현대미술은 언제부터 개인에게 집중하게 되었는가? 예술가들은 도대체 무슨 이유로 혼자가 되었는가? 그 답을 찾기 위해 미

술의 역사를 거슬러 올라가서 탐구하고 정리한 결과물이 이 책『혼자를 위한 미술사』이다. 여기에는 19세기 유럽에서 시작되어 동시대까지 이어지는 연대기적으로 정리되어 있는 각각의 미술사조들은 마치 대하소설 속에 등장하는 인물들처럼 각기 자신만의 이야기를 풀어내면서 또 하나의 이야기, 큰 흐름으로서의 맥락과 서사를 공유한다. 그것은 탈전체화와 개인화, 즉 '혼자'가 되어가려는 역사의 방향성이다. 그러므로 독자들이 이 책을 읽고 현대미술에 대한 이해가 넓어지는 동시에 지금까지 알고 있던 근대미술에 대한 선입견도 뛰어넘을 수 있으리라 믿는다. 현대미술과 근대미술은 결국 하나의 흐름이기 때문이다.

# 차례

# 1장

## 우리의
## 미술 교과서

## 오르세 미술관

파리의 여러 미술관들 중에서도 오르세 미술관은 유독 한국인 관광객과 일본인 관광객 들로 붐빈다. 그만큼 우리 눈에 익숙한 작품들이 많이 전시되어 있기 때문일 것이다. 우리는 초등학교, 중학교, 고등학교 수업시간에 반복적으로 등장했던 밀레, 마네, 모네, 고흐, 피카소…… 그 이름만으로도 근대미술사를 기술할 수 있을 것만 같은 미술 교과서의 주인공들을 알고 있다. 그러니 그곳에 방문해 익숙한 작품들을 직접 내 눈으로 확인해보고 싶은 마음이 드는 건 당연할 테다.

또한 오르세 미술관에 소장된 주요 작품들의 소재는 대자연과 풍경이다. 신화, 종교, 정치, 사회 등 서구 문명의 각 시대별 배경 지식 없이는 그 이해와 감상이 어려울 수밖에 없는 다른 미술관들의 소장 작품들과 다르다. 인상주의 예술가들의 작품들을 보면 수려한 유럽 도시의 모습과 천혜의 자연환경, 목가적인 전원풍경을 예찬하는 듯하다. 오르세 미술관이 일본과 한국을 비롯한 동양 문화권의 시민들에게 서구 문명을 전파하는 일등전령으로 자리매김할 수 있었던 것은 바로 이와 같은 이유들 덕분이었다.

그렇다면 예술가들은 얼굴 한번 보지 못한 21세기의 제3세계 시민들에게 유럽이 가진 천혜의 자연환경과 근대 유럽 도시 사회의 아름다운 모습을 전하고자 작품을 남겼을까? 그 후손들도 마찬가지로 이와 같은 이유로 앞선 세대를 살아간 예술가들의 작품을 보존해온 것일까? 이것이 그들의 작품이 소장되고 회자되는 이유, 그들의 작품

의 가치를 인정받는 본질적인 이유일까? 물론 그것이 틀렸다고는 할 수 없지만, 예술 작품이 존재하고 남겨져야 하는 이유의 전부는 아닐 것이다. 그러나 우리가 일반적으로 이해하고 있는 바는 대개 거기까지다.

## 한국의 미술 교과서

그렇다면 과연 대한민국의 미술 교과서는 어떻게 해서 만들어진 걸까? 우리나라의 미술 교과서는 우리의 것이 아닌 서구적 역사관에 기인하고 있다. 미술 교과서를 통해 우리가 접하게 된 미술사 전반을 보면, 동양의 미술 작품이 아닌 서구 사회의 예술 작품을 중심으로 구성되어 있음을 알 수 있다. 교과서에 기록된 '미술사'가 일반적으로 서양 미술의 역사를 기술하고 있고, 동양 미술의 역사는 '동양미술사' 로 분류되어 부수적으로 다뤄지고 있는 실정이다. 이는 미술대학의 교육과정에도 고스란히 적용되고 있다. '회화과' '조소과'라는 이름으로 분류된 학과에서 가르치는 교육은 사실 서구식 예술이고, 동양 문화권의 회화라 할 수 있는 동양화에 대한 교육은 동양화과 내에서 다루어지고 있다.

먼저 우리는 1894년, 갑오개혁을 전후로 한 대한민국 최초의 근대식 교육개혁이 영미 선교단체와의 긴밀한 공조관계 속에 이루어졌다는 사실에 주목할 필요가 있다. 연세대학교와 이화여자대학교의 전

신인 경신학교와 이화학당 같은 대한민국 최초의 근대식 교육기관이 그 대표적인 예이다. 또한 1910년까지 우리나라의 근대화를 압박하고, 그 후 35년간을 압제한 일본제국의 근대화 개혁모델은 영국이었다. 또한, 해방과 한국전쟁 이후 대한민국에 도입된 의무교육 교과과정 역시 미군정시대에 만들어졌다. 이는 대한민국 미술 교과서를 포함한 교과과정 전반을 아우르는 역사관을 논하는 데 매우 중요한 단서들이다. 더구나 대한민국 정부 수립 이후, 현재까지 진행된 일곱 차례의 교육개혁이 대한민국의 정체성에 근거한 총체적인 개혁이었다기보다는 정보 수정에 불과한 부분적 개혁에 가까웠다. 그러니 우리의 미술 교과서의 정체성을 이해하기 위해서는 서구 사회의 근대식 교육제도를 좀 더 구체적으로 이해해야 할 필요가 있다.

서구 사회의 근대화는 모두 동일한 과정, 즉 산업혁명을 기반으로 하는 근대화 개혁이라는 일반적인 이해와 달리, 영국식(영미 지역)과 프랑스식(유럽 대륙)으로 구분된다. 이는 근대 서구 사회에서 유럽 대륙과 영미 지역 간에 일종의 시각차가 존재했을 수도 있다는 이야기이다. 더구나 근대미술사에서도 영미 사회와 유럽 대륙 사회 간에는 뚜렷한 격차가 존재한다. 프랑스를 중심으로 한 유럽 사회의 수많은 예술가들이 근대미술사를 화려하게 수놓는 동안 영미 사회는 이렇다 할 두각을 나타내지 못했다. 만일 우리의 미술 교과서가 영국식 교육제도를 기반으로 만들어진 것이 사실이라면, 이는 유럽 대륙을 중심으로 성장한 근대 미술사조들을 심도 있게 이해하는 데 상당한 제약사항이 될 수도 있다는 이야기가 된다.

## 영국식 근대화 vs 유럽식 근대화

영국의 근대화는 봉건세력과 신흥 부르주아, 그리고 시민계급 사이의 타협을 기반으로 하는 보수적 민주개혁, 즉 행정적 개혁으로 이루어졌다. 산업혁명을 기반으로 하는 상업주의적 개혁 의지를 뚜렷하게 유지해온 것이 바로 영국식 근대화의 특성인 것이다. 이는 미국도 크게 다르지 않다. 영국으로부터의 독립 이후, 지속적인 산업화의 의지를 확실히 피력한 북군이 남북전쟁에서 승리를 거두게 되면서 미국의 근대화 개혁의 방향성은 더 뚜렷해진다. 18~19세기 국제사회의 상업적 주도권을 거머쥔 곳이 영국이었다면, 20세기 이후는 미국이다.

다양한 사회계급 사이의 타협을 통해 국제사회에서 상업적 주도권을 행사하며 거대 해양 세력으로 확장해나간 영국과 달리, 유럽 대륙 내에 위치한 프랑스는 1789년의 프랑스대혁명을 필두로 100년에 가까운 시간 동안 시민계급과 봉건계급 간에 치열한 정치적 투쟁기를 겪는다. 영미 지역은 산업혁명 기반의 행정적 근대 개혁에 순항 중이던 반면, 근대 개혁기 초반의 유럽 사회에는 먹구름이 끼어 있었던 셈이다. 그러나 1871년, 시민사회주의 정부 수립에 성공한 파리 코뮌(프랑스 제4차 시민혁명)을 기점으로 유럽 사회와 서구 사회의 질서는 대전환기를 맞이한다. 근대 시민국가로 거듭나기 위한 움직임을 시작한 프랑스를 향해 국제사회의 정치적 관심이 집중된 것이다. 19세기 말, 프랑스대혁명 100주년 기념으로 프랑스는 세계만국박람회를 주최한다. 그리고 근대식 민주주의의 부활을 기념하기 위해 프랑스

의 피에르 드 쿠베르탱Pierre de Coubertin에 의해 기획된 근대 올림픽이 성공적으로 개최되면서 프랑스를 중심으로 하는 유럽 사회는 국제사회에서 정치적, 문화적 주도권을 행사하게 된다. 귀스타브 에펠 Gustave Eiffel이 디자인한 '에펠탑'을 필두로 새롭게 시도되는 모든 종류의 진보적 가치와 도전적인 실험정신의 아이콘으로서 프랑스 파리와 유럽 대륙이 언급되기 시작한 것이다.

영국이 '산업혁명' 기반의 행정적 개혁을 이루었다면, 프랑스는 '시민혁명' 기반의 정치적 개혁을 했다고 볼 수 있다. 이것이 바로 '영미식 근대화'와 '프랑스식 근대화'의 차이점이다.

## 유럽의 근대미술

근대화 시대의 파리는 모든 진보와 혁신의 상징이었으며 그들의 화두는 '시민'이었다. 전 세계의 주목을 끌기 시작한 근대 유럽 사회의 변신은 유럽의 예술계에도 커다란 영향을 미치게 되었다. 19세기 말, 20세기 초 파리는 비판적 사회의식과 반성적 지성을 기반으로 하는 모든 미술사조의 발원지였다. 유럽 전역에 흩어져 있던 진보적 예술가들은 파리로 모여들면서 프랑스 파리는 근대미술의 성지가 되어가고 있던 것이다. 그들의 예술은 기존의 예술, 전통적인 예술과는 분명 다른 예술이었다. 진보적인 사고와 사상을 포용하는, 말 그대로의 '신예술'이 시작되었다.

그 새로운 예술의 핵심 단어는 바로 민주주의, 즉 한 개인의 생각과 가치관에 대한 존중이었다. 물론 당대의 유럽 사회 역시 제국주의와 이념적 국가주의로 대변되는 전체주의식 사고의 관성을 고스란히 간직하고 있었다. 시민사회 중심의 새로운 가치가 유럽 사회에 뿌리내리기 위해서는 정치적, 사회적으로 해결해야 할 문제, 민족주의 성향의 사고와 전체주의식 가치관들이 아직 남아 있던 것이다. 하지만 비록 그 속도는 더디어도 유럽 사회는 주체적 시민들을 중심으로 하는 개체주의적 가치관을 향해 조금씩 변화해갔으며 예술에 대한 그 이해의 폭을 조금씩 확장하고 있었다.

파리를 중심으로 유럽 전역으로 확산되기 시작한 근대미술의 화려한 변신이 영미권 국가를 포함한 전 서구사회에 폭발적인 반응을 불러일으켰다. 그리고 유럽 대륙의 예술가들의 이름과 그들의 작품이 모든 서방 국가는 물론, 전 세계의 미술 교과서에 기록된 근대미술사의 주인공이 되어가고 있었다. 반면에 영국은 바다 건너 유럽 사회에 불고 있는 새로운 변화의 바람을 지켜볼 수밖에 없는 입장이었다. 윌리엄 터너William Turner(1774~1851) 이후 오랜 기간, 근대의 영국은 이렇다 할 예술의 달콤함을 누리지 못했다. 당시 영미권 세계의 입장에서는 유럽 대륙에 불어닥친 시민사회 기반의 정치, 문화적 변화를 직접적으로 느끼기란 좀처럼 쉬운 일이 아니었을 것이다. 그 진보적 가치관의 변화, 당대 유럽 시민이 겪고 있었던 정신적 갈등과 예술가들의 자유분방한 생각들을 포착하고 기록하기에는 분명 한계가 있었을 것이다.

그러니 결과적으로 영미 사회가 기록한 근대미술에 대한 이야기는 일종의 미완의 기록이라 할 수 있다. 그들에게 예술은 그저 시각적 아름다움, 감각을 표현하는 기술일 뿐, 그 어떤 정치, 사회적 고민과 메시지를 담지 않았기 때문이다. 그런 그들이 쓴 근대미술사, 유럽의 예술가들의 이야기에 기초한 대한민국의 미술 교과서는 어떨까?

## 반쪽짜리 답안지

우리는 교과서를 통해 〈만종〉으로 대표되는 프랑스의 농부 작가 밀레를 만났다. 교과서는 밀레의 작품을 어떻게 설명하고 있는가? 평화로운 농촌 지역의 아름다움을 표현한 목가적 회화 또는 자연주의 작품? 그리고 마네, 모네와 같은 인상주의 예술가들의 작품을 통해 당신이 보는 것은 무엇인가? 빛의 연금술사들에 의해 재발견된 일상의 아름다움? 그것이 무엇이든 우리는 우리의 답안이 반쪽짜리일 수도 있다는 사실을 인정해야만 한다. 유럽의 미술사, 근대예술 작품에 대한 우리의 이해가 어쩌면 부분적일 수도 있다는 것이다.

그렇다면 나머지 반쪽의 답안은 무엇일까? 유럽 사회는 과연 그들의 예술을 어떻게 이야기하고 있을까? 파리의 오르세 미술관은 앞서 이야기했던 밀레를 사실주의 작가로 이야기한다. 낭만주의적인 세계관에 빠져 있는 근대 시민사회와 도시인들을 향해 농촌 지역의 현실과 민낯을 여과 없이 보여주고자 했던 현실 폭로의 예술가로서 말이

다. 〈만종〉을 통해 그가 이야기하고자 했던 것은 시골 전원 풍경의 넉넉함이 아니라 배고픔과 질병에 허덕이다 그만 자식마저 땅에 묻을 수밖에 없던 어느 농부 부부의 이야기, 농촌 사회의 현실, 무분별한 도시 개발과 산업화의 그늘진 모습이었다. 인상파 화가로 잘 알려진 마네와 모네는 또 어떨까? 교과서를 통해 우리가 습득한 '빛의 연금술사'라는 수식어와 달리 그들은 근대 이념 사회의 전체주의적 가치관에 맞서 각자의 눈에 비친 주관적 세계의 아름다움을 이야기하기 시작한, 개인의 중요성을 설파한 선구자적 현대인이었다.

만약 예술 작품에 대한 우리의 이해의 폭이 작품의 외형적 특성에만 머무르게 될 경우, 작품의 진짜 의미, 완성된 답안을 찾을 수 없다. 이는 앞으로 소개될 다른 여러 예술가와 그들의 작품도 마찬가지다. 예술가들의 작품 속에서 우리가 찾아야 하는 나머지 반쪽은 예술가들이 속해 있던 사회, 그리고 지극히 사적인 그들 '혼자'만의 이야기이다. 예술 작품을 통해 우리는 그 시대와 그 시대를 살아간 한 개인으로서의 고민과 생각을 발견할 수 있어야 한다. 예술이란 본디 가장 사적인 차원의 고민과 담론이 가장 공적인 차원의 담론으로 탈바꿈되는 장소이기 때문이다.

# 2장

---

## 근대미술의 터,
## 파리

# 낭만주의,
# 계몽에서 낭만으로

## 장 발장과 자베르

　빵 한 조각을 훔친 죄로 한 젊은이가 19년 동안 갤리선을 끄는 형벌을 받는다. 형기를 마친 뒤 그는 자유의 몸이 되었지만 전과자라는 이유로 모든 이들에게 멸시를 당한다. 하지만 은촛대를 훔친 자신의 죄를 아무런 대가 없이 용서해준 미리엘 신부를 통해 인간의 사랑을 경험하게 된다. 그리고 그는 가난한 이들을 위해 살기로 결심하고 영향력 있는 사람이 되고자 본래의 신분을 감추고 다른 사람이 되어 살아간다. 이처럼 인간 내면세계의 소리와 자신의 신념에 따라 자기만의 삶을 개척하려 했던 인물이 바로 빅토르 위고Victor Hugo(1802~1885)의 소설 『레미제라블』 속 주인공 장 발장이다. 그런 그를 집요하게 쫓는 경감 자베르는 사회정의에 대해 남다른 신념을

가진 인물이다. 법을 어긴 자는 반드시 처벌돼야 한다는 생각으로, 신분을 속인 장 발장을 집요하게 추적한다.

두 인물들 간에는 공통점이 하나 있다. 자신에게 주어진 삶 속에서 무언가를 열심히 좇고 있다는 점에서 말이다. 장 발장은 인간 내면세계의 목소리를, 자베르는 사회정의의 목소리를, 각자의 삶에서 자신만의 가치관을 지켜내기 위해 최선을 다한 이의 얼굴이 그들의 서로 다른 얼굴 표정 위에 오버랩되어 있다. 자신의 내면세계의 목소리가 가르쳐주는 이타적 삶을 실천하기 위해 노력했던 장 발장. 범법자를 끝까지 추적해 처벌함으로써 법적 공정함이라는 사회적 정의를 지켜내고자 했던 자베르. 이렇게 두 인물은 서로 다르면서도 닮았다.

## 신고전주의와 계몽주의, 그리고 낭만주의

자신만의 신념을 좇는 치열한 추격자로서의 삶. 이러한 관점에서 다른 등장인물들도 모두가 비슷한 얼굴을 하고 있다고 할 수 있다. 코제트, 앙졸라 역시 무언가 하나의 가치를 열정적으로 좇는 추격자이다. 그래서일까? 유독 눈에 띄는 인물이 하나가 있다. 바로 코제트의 연인 마리우스이다. 마리우스는 다른 이들과 달리 극중 심각한 내적 갈등을 겪는 유일한 인물로, 연인 코제트와의 사랑과 혁명 동지들과의 목숨을 건 맹세 사이에서 갈등한다. 그가 사랑하는 코제트는 장 발장의 수양딸로 인간 내면세계의 목소리에 충실한 장 발장의 삶을 계

승하는 대표적인 인물이다. 혁명의 역사적 현장에서 끝까지 싸우다 장렬한 최후를 맞이할 것인가? 아니면 운명적인 사랑에 빠진 여인과의 미래를 선택할 것인가? 갈등하던 그는 결국 코제트와의 약속을 뒤로한 채 혁명가로서의 죽음을 선택한다.

19세기 초, 신고전주의와 계몽주의 그리고 낭만주의가 삼파전을 벌이며 격돌하고 있던 유럽. 그 격랑의 유럽 사회는 향락적인 귀족 문화를 비판하며 상류층으로부터의 개혁을 부르짖던 신고전주의, 사회 지식층이 주도했던 중간 계급으로부터의 민중 개혁운동인 계몽주의, 그리고 더 낮은 시민 계급과 최하층민(레미제라블)으로부터의 개혁의 가능성을 부르짖던 낭만주의가 뒤엉켜 있었다. 위고의 소설 『레미제라블』은 이러한 19세기 유럽 사회의 축소판이라 할 수 있다. 사회정의에 대한 신념과 애국심으로 가득 차 있는 자베르 경감, 그리고 합리적 이성에 눈뜨기 시작한 시민들을 이끄는 학생 혁명군 출신의 앙졸라와 마리우스, 갤리선을 끄는 형벌수에서 가난한 이들을 돕는 시장이 되기까지 자신의 내면세계의 목소리에 최선을 다한 장 발장. 이들을 통해 위고가 그려내고자 했던 것은 신고전주의와 계몽주의, 그리고 낭만주의가 서로 충돌하며 삼파전을 벌이고 있었던 19세기의 유럽 사회였다.

프랑스 6월 봉기에서 수세에 몰린 혁명군이자 죽음에 임박했던 마리우스가 코제트의 양아버지인 장 발장에 의해 극적으로 구출되는 일이 벌어진다. 장 발장이 하수구를 통해 마리우스를 구출해낸 것이다. 이로써 마리우스는 장 발장 덕분에 제2의 인생을 부여받게 되

지만, 자신을 죽음에서 구출해준 이가 누군지도 모른 채 집으로 돌아온다. 그리고 동료들의 죽음 앞에서 깊은 허탈감과 절망을 느끼게 된 마리우스는 코제트를 찾아가 청혼한다. 한편 코제트의 결혼식을 앞둔 장 발장은 딸을 도망자의 딸이라는 오명으로부터 안전하게 지키기 위해 코제트를 떠나 다시 숨어 지내게 된다. 마리우스는 나중에서야 자신의 목숨을 구해준 이가 코제트의 양아버지인 장 발장이었다는 사실을 깨닫고 코제트와 함께 장 발장을 찾아갔으나 그는 임종을 앞두고 있었다. 마리우스는 장 발장의 마지막 순간을 지켜보며 코제트와 함께 장 발장의 계승자로 변모하게 된다.

낭만주의 문호 위고가 『레미제라블』을 통해 이야기하려던 것은 신고전주의와 계몽주의에 반하는 낭만주의적 가치관이었다. 상류층 사회의 성숙한 계급의식과 지식층 계급의 합리적 이성 활동에서 시작하는 위로부터의 개혁이 아닌, 인간이라면 누구에게나 동일한 인간 내면세계의 가치에서 시작하는 아래로부터의 개혁을 주장한 낭만주의 사상. 얼마나 많은 것을 가졌는가, 얼마나 많은 것을 알고 있는가가 아닌 얼마나 참된 양심과 뜨거운 심장을 지니고 있는가에 대한 물음이 바로 낭만주의의 첫번째 물음이었기 때문이다.

장 발장과 자베르 그리고 앙졸라. 낭만주의와 신고전주의 그리고 계몽주의를 상징하는 인물이라 할 수 있는 그들은 각자 저마다의 방식으로 죽음을 맞이한다. 자베르 경감은 센 강에 자신의 몸을 투신하는 행위로 생을 마감한다. 그를 기억하거나 찾는 이도 하나 없다. 사회 정의 수호를 위해 평생을 달려온 이의 최후가 참으로 헛헛하다 할 수

있는 대목이다. 반면 앙졸라의 최후는 피로 맹세한 혁명 동지들과 함께하는 비장한 죽음이라 할 수 있다. 하지만 모두가 사라졌기 때문인지 그들이 떠난 빈자리에는 왠지 모를 적막감과 함께 허무함이 가득하다. 그들의 빈자리를 채우고, 그들을 대신할 만한 이들의 모습, 그들을 대신해 모든 불합리함에 맞서 싸울 이들의 모습이 선뜻 눈에 들어오지 않는다. 장 발장은 극의 모든 갈등이 해소되는 이야기의 결말 부분에서 자신의 목숨보다 아끼는 코제트와 마리우스가 지켜보는 가운데 그를 마중 나온 미리엘 신부의 환대 속에 마지막 숨을 거둔다. 사랑하는 이들과의 꿈같은 재회 속에서 최후를 맞이하는 장 발장의 죽음은 자베르와 앙졸라의 죽음과 달리 우리에게 진한 여운을 남긴다.

무엇보다 우리는 장 발장의 임종 장면에서 드러나는 마리우스의 존재감에 주목해야 할 필요가 있다. 코제트와의 사랑과 혁명 의지를 앞에 두고 깊은 내적 갈등을 겪었던 마리우스, 혁명 동지들의 허무한 죽음 앞에 절망할 수밖에 없었던 그에게 삶에 대한 새로운 희망의 불씨가 주어지는 순간이다. 죽음으로부터 자신의 목숨을 구해준 장 발장과 그의 딸 코제트를 위해 살아가는 것 말이다. 코제트의 남편이자 장 발장의 법적 아들(son-in-law, 사위)이 된 마리우스. 미리엘 신부를 만난 장 발장의 인생이 변화했듯이 장 발장을 만난 그에게도 삶의 변화가 시작되었다. 그도 누군가를 위해 자신의 삶을 헌신할 수 있는 이유가 생긴 것이다. 계몽주의의 죽음에서 부활한 그가 낭만주의 지성으로 새롭게 태어나는 순간이다. 19세기 시민혁명군을 이끌 새로운 지도자, 사라진 혁명 동지들의 빈자리를 채울 낭만주의 영웅의 등장이다. 계급

의식도, 지적 능력도 아닌 모든 사람에게 동등하게 주어져 있는 양심과 연민, 그리고 사랑과 박애. 이러한 내면적 가치를 그 무엇보다 소중하게 여길 수 있는 영웅 말이다. 자유와 평등, 그리고 박애라는 이름의 프랑스 삼색기는 이렇게 만들어졌다.

18세기 말과 19세기 초의 유럽은 다양한 가치관이 혼재하는 사회였다. 1789년의 프랑스대혁명 이후, 전제군주제와 시민혁명 세력 간의 대립이 신고전주의와 계몽주의 간의 대립의 양상으로 전개되던 시기, 계몽주의 주도의 시민혁명이 가진 태생적 한계를 극복하기 위해 시도된 예술사조가 바로 낭만주의이다. 사상운동에 가까웠던 계몽주의 혁명으로는 모든 시민 계급을 민중혁명에 참여케 하기는 역부족이었기 때문이다. 합리적 이성의 주입을 통해 17~18세기 유럽의 민중을 일깨우기 시작한 것이 계몽주의 사상운동이었다면 18세기 말에 등장하기 시작한 낭만주의는 그러한 민중들의 가슴에 불을 지피기 시작한 사회운동이었다. 형식과 규범, 과학적 사고와 보편적 인간관을 중요시했던 신고전주의와 계몽주의와 달리 낭만주의가 집중했던 것은 개개인들의 내면세계 속에 존재하는 신화적인 이야기와 서사적 능력으로서의 가치와 가능성이었다. 한 사람이 사회를 변화시킬 수 있다는 믿음과 함께 장 발장으로 상징되는 낭만주의 세계의 신화적 존재들의 영웅담들이 등장하기 시작한 것이다. 이러한 맥락에서 낭만주의는 계몽주의의 경직된 어깨 위에 돋아나기 시작한 날개라 할 수 있다. '민중'이라는 이름으로 인간을 날아오르게 할 원동력으로서 말이다.

## 낭만주의 영웅

외젠 들라크루아Eugène Delacroix(1798~1863)의 작품 〈민중을 이끄는 자유의 여신〉에서는 모든 불합리한 것들로부터의 자유를 상징하는 삼색기가 휘날리고 있다. 그리고 그 깃발을 든 여인 하나가 작품 한가운데 우뚝 섰다. 들라크루아는 시민혁명의 현장 속에 젖가슴을 드러낸 여성을 등장시켰다. 치열하고 거친 민중 혁명의 현장에 젖가슴을 드러낸 여체라니? 하지만 작품의 제목 〈민중을 이끄는 자유의 여신〉을 보면 그 의문은 다소 해소된다. 그녀는 현실세계의 인간이 아닌 신화 속에 등장하는 여신이다.

서구 문화에서 젖가슴을 드러낸 여체는 일반적으로 여신을 상징한다. 이집트의 바타, 그리스의 아르테미스, 로마의 디아나와 비너스까지 모두가 그랬다. 그리고 여신의 젖가슴은 풍요와 번영, 그리고 보호를 상징한다. 들라크루아는 바로 그런 고대 여신을 프랑스대혁명의 현장 속에 등장시켰다. 프랑스 시민혁명군을 보호하고 그들의 자유를 지켜준다는 점에서 들라크루아가 의도한 여신의 등장은 충분히 납득될 만하다. 하지만 왜 그는 근대 이성주의 혁명의 한복판에 그토록 비현실적이며 비과학적인 인물을 등장시킨 것일까? 르네상스를 통해 인간 중심의 세계를 이해하고 합리적이고 과학적인 이성에 눈을 뜬 근대 유럽 사회에 고대 여신이 부활한 셈이다. 그것도 '민중을 이끄는 자유의 여신'이라는 이름으로 말이다.

우리는 들라크루아가 낭만주의 작가라는 사실에 주목할 필요가

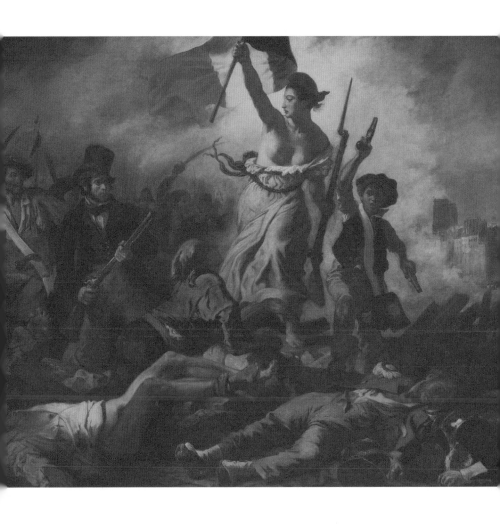

〈민중을 이끄는 자유의 여신〉, 외젠 들라크루아, 1830

있다. 그리고 앞서 우리는 낭만주의가 계몽주의의 과학적 이성에 반대하며 인간 내면세계의 가치를 중시한 예술사조라는 것을 이해했다. 낭만주의 작가 들라크루아는 그의 작품 속에 신화적 인물을 부활시킴으로써 19세기의 근대 유럽 시민의 내면세계에 잠들어 있는 신화적 환상과 능력을 일깨우고자 했던 것이다. 이상 사회 실현을 꿈꾸는 낭만주의자들에게 과학적이고 합리적인 이성보다는 신화적인 꿈과 환상이 좀 더 효율적이고 효과적인 도구라 할 수 있기 때문이다. 낭만주의 세계의 영웅인 장 발장과 민중을 이끄는 자유의 여신, 그들에게는 공통점이 하나 있다. 두 인물 모두 인간이 지닌 무한한 힘의 원천이라 할 수 있는 신화적 꿈과 환상, 그리고 뜨거운 심장을 소유하고 있다는 것이다. 르네상스(인본주의)를 통해 인간을 이해하고 계몽주의를 통해 합리적 이성에 눈을 뜬 서구 세계의 여신이 낭만주의 예술가의 작품 속에서 뜨거운 심장을 지닌 존재로 다시 태어난 것이다.

마치 삼각형의 계급 피라미드를 연상시키는 그의 작품 구도에서 가장 아래쪽에 쓰러져 있는 인물을 살펴보자. 언뜻 보기에도 그의 옷차림새는 프랑스 정규군 제복 차림으로 앞에 나온 『레미제라블』의 자베르 경감이 연상된다. 그 위에 겹쳐 쓰러져 있는 이는 복장 상태로 보아 지식인 계급을 상징하는 것으로 추정된다. 벌거벗겨진 채 누워 있는 모습이 마치 가식적인 지식인을 비하하려는 상투적인 표현 같다. 그들의 모습이 사회정의와 규율을 중요시했던 신고전주의와 이성 혁명을 부르짖던 계몽주의를 상징한다는 점을 생각해보면 들라크루아의 작품 속에 등장하는 삼각형의 구도는 흥미롭다. 장작더미처럼 묘사

된 그들을 딛고 일어선 시민 계급의 모습은 마치 마리우스와 코제트, 장 발장처럼 보인다. 꺼져가는 근대화 개혁의 불씨가 낭만주의 영웅들을 통해 다시 타오르는 듯한 형국이다. 그리고 그 개혁의 의지는 자유, 평등, 박애를 상징하는 혁명군의 깃발이 되어 펄럭이고 있다. 그의 작품 속 역전된 계급 피라미드는 모든 인간에게 공평하게 주어진 내면 세계의 능력과 가치, 바로 낭만주의가 추구했던 최고의 가치를 드러내고 있다.

## 낭만주의의 두 얼굴

하지만 이러한 낭만주의에도 허점은 있었다. 그것은 신화적 인물과 영웅들의 이야기를 대상을 기술하는 데 지나치게 이상주의적인 태도였다. 이상 사회를 향한 뜨거운 열정과 낭만이 오히려 근대 시민 사회의 혁신을 가로막고 그들의 발목을 붙잡게 된다. 사회를 이념화하고 사회 구성원들의 생각을 일방적으로 이끌어갈 수 있는 위험성이 다분히 내포되어 있기 때문이다. 이러한 예술적 성향을 보여주는 것이 낭만주의의 프로파간다, 바로 선전성이다. 앞서 살펴본 들라크루아의 〈민중을 이끄는 자유의 여신〉에서도 우리는 얼마든지 낭만주의의 선전성을 찾아볼 수 있다. 여신이 이끄는 군대와 어찌 대적할 수 있을까? 여신이 부르짖는 자유에 반기를 들고 그들이 주장하는 사회 이상을 거부할 이가 어디 있을까?

모든 종류의 이상주의적인 예술에는 하나의 딜레마가 있는데, 이는 힘의 균형에 관련된 문제이기도 하다. 힘이 약한 세력이 월등히 강한 세력과 맞서 싸울 때, 이상과 선동은 힘의 균형을 가져다주는 순기능을 하게 된다. 하지만 그 힘의 균형이 역전되게 될 경우, 즉 여신의 도움을 받아 전세를 뒤바꾼 저항군 세력의 진영에서는 이후 어떠한 일이 벌어지게 될까? 그들을 하나로 뭉치게 했던 '이상'은 강력한 '이념'이 되어 다시 그들의 자유를 억압하게 된다. 독재에 저항함으로써 자유를 획득하게 된 이후에 더 강력한 종류의 독재가 동어반복처럼 재생되는 것이 바로 그 이유이다. 이 양날의 검이 바로 낭만주의의 딜레마이다. 이상과 이념, 그리고 자유와 독재. 이들은 상황에 따라 서로의 옷을 자유롭게 바꿔 입는 존재들이기도 하다.

앞에서 우리는 낭만주의가 밑으로부터의 사회 개혁을 이끌어내는 데 결정적인 역할을 한, 근대 시민사회 개혁의 일등공신이었다는 사실을 이해했다. 인간 내면세계에 잠들어 있었던 신화적 능력을 일깨움으로써 계몽주의 이성 혁명의 한계를 적극적으로 극복하고자 했던 것이 낭만주의. 하지만 그러한 낭만주의도 극복하지 못한 것이 바로 수직적인 세계관, 이상과 자유로부터 변질될 수 있는 이념과 독선이었던 것이다.

# 사실주의,
# 이상에서 현실로

낭만주의의 여신이 세상에 태어난 지 36년이 지난 1866년, 사실주의 작가 귀스타브 쿠르베Gustave Courbet(1819~1877)는 다음과 같은 그림(37쪽)으로 화답한다. 쿠르베의 작품 속에는 여성의 젖가슴이 아닌 여성의 생식기가 그려져 있다. 무슨 의미일까? 의도적으로 감춘 듯이 보이는 젖가슴과 여성의 얼굴을 뒤로하고 생식기를 드러낸 여체, 여인의 하체가 작품 전면에 배치되어 있다. 수수께끼와도 같은 그의 작품의 제목은 〈인류의 기원〉이고, 바로 그 제목이 그가 남긴 수수께끼의 열쇠이다.

여성의 젖가슴이 양육과 보호, 풍요와 번영을 상징하는 개념이라면, 여성의 생식기는 인간이 태어나는 실재적 장소이다. 육체적 존재

로서의 살아가는 인간, 그러한 존재로서의 인간을 낳는 곳이다. 그러니 이 작품에는 현실적 관점의 인간관이 투영되어 있다. 인간을 수직적 관념 세계의 자손, 신화적 존재로 해석하는 낭만주의자들의 시각과 달리 지극히 현실적인 세계의 후손들로 바라보기 시작한 것이다. 다시 말해 쿠르베가 묘사하려던 것은 신화적 존재로서의 인간을 부정하는, 매우 현실적인 존재들로서의 인간이었고, 이것이 바로 사실주의의 핵심이다. 쿠르베와 밀레를 비롯한 수많은 사실주의 작가들이 작품 소재를 있는 그대로 묘사하고자 했던 이유도 여기에 있다. 그들의 관심 주제는 허공에 뜬 수직적 관념 세계가 아닌 인간이 발을 딛고 서 있는 이 땅, 그 지평선 세계에 있었기 때문이다.

젖가슴이 아닌 생식기는 관념의 세계가 아닌 현실의 세계를 빗대고 있다. 사실주의자들에게 아름다움의 대상은 '이상'이 아닌 '현실'이었고, 비록 그것이 밋밋하고 볼품없어 보이는 것일지라도 미화되지 않은 채 있는 그대로의 모습, 불완전한 모습 그대로의 인간이었다. 그들에게 낭만주의 세계의 영웅인 장 발장이나 민중을 이끄는 자유의 여신과 같은 존재는 허구일 뿐, 실재가 아니었다. 쿠르베는 생식기를 드러낸 여성의 몸을 통해 바로 그 낭만주의 세계의 이념적 허구성을 폭로하고자 했다. 여성의 젖가슴이 낭만주의 세계의 관념적 이상을 상징하는 개념이라면 쿠르베의 작품 속에 등장하는 여체, 여성 생식기는 사실주의가 주장하는 현실적 대안을 상징한다. 천사를 그려달라는 요구에 "나는 천사를 본 적이 없어 그릴 수 없다"라는 말로 응했던 쿠르베. 이는 사실주의가 어떠한 미술사조인지를 보여주는 가장 짧고

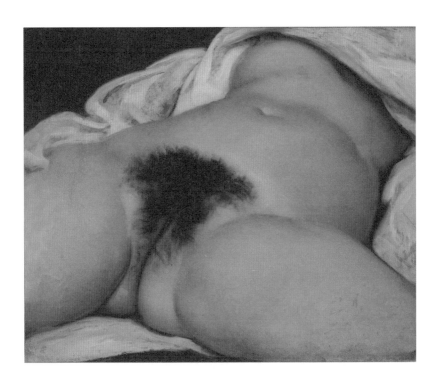

〈인류의 기원〉, 귀스타브 쿠르베, 1866

명확한 말이기도 하다. 낭만주의 세계의 여신은 이렇게 쿠르베의 작품 속에서 가장 현실적인 인간의 모습으로 다시 태어난다.

## 사실주의와 사회주의

아름다움이란 사실적이고 현실적인 것이라 믿었던 쿠르베는 프랑스 민중의 생각과 감정, 일상을 화폭에 고스란히 담아내는 일이야말로 가장 아름다운 예술이라 생각했다. 자신의 작품 세계를 당대 존재하는 예술 중 가장 민주적이라고 스스로 평가했던 그는 프랑스대혁명을 부르주아 계급이 주도한 비민주적 혁명으로 여겼다. 그는 노동계급이 주도하는 시민혁명을 꿈꾼 사회주의자였고, 이를 위해 쿠르베는 자신의 예술 의지를 걸고 최초의 사회주의 혁명이라 할 수 있는 파리코뮌에 가담한다.

1789년의 프랑스대혁명과 1871년의 파리코뮌 모두 시대를 달리한 근대 시민혁명으로 정의된다. 이 둘 사이의 다른 점은 무엇일까? 이를 위해 우리는 당대의 사실주의 예술가들, 더 나아가 유럽 사회주의자들이 인식하고 있었던 '프랑스대혁명'을 이해해야 한다. 사회주의자들에게 1789년부터 시작된 프랑스대혁명은 시민 계급 주도의 민중 혁명이라기보다는 부르주아 계급과 지식층 계급이 주도한 일종의 계급 투쟁에 더 가까웠다. 그리고 실제로 시민들의 삶과 일상 속에서 벌어지는 구체적인 이야기보다는 현실과 동떨어진 관념적이며 이념

적인 차원의 논쟁이 더 치열하게 벌어졌다. 현실적인 문제를 외면한 채 관념적 차원의 사회 개혁 운동에 동조하며 이를 고무하고 찬양하는 낭만주의 예술은 사실주의를 기반으로 하는 사회주의 작가들에게 특정 계급의 정치적 투쟁을 선동하는 예술로 간주되었을 뿐이다. 이는 역사를 해석하는 데서 매우 민감한 문제를 불러일으킬 수도 있는 사안이기도 하다. 관점상의 차이가 프랑스의 근대화와 시민사회의 시작점을 1789년 프랑스대혁명으로 볼 것인지, 아니면 1871년 파리코뮌으로 볼 것인지까지 결정할 수 있기 때문이다.

프랑스 최초의 사회주의 정부인 파리코뮌이 나폴레옹 3세를 지지했던 베르사유군에게 무너지기까지, 2개월이라는 짧은 통치 기간 동안 쿠르베는 프랑스 전역을 총괄하는 예술위원장직에 부임한다. 뚜렷한 사회주의 개혁 의지를 지니고 있었던 그가 임기 중 충격적인 사건 하나를 일으킨다. 프랑스 예술계 전체를 총괄하는 예술위원장의 권한으로 낭만주의를 대표하는 들라크루아의 작품 〈민중을 이끄는 자유의 여신〉을 루브르 박물관에서 강제 철거시킨 것이다. 기존 예술에 대한 부정을 뜻하는 그의 돌발적 행동은 낭만주의의 관념 세계와 이념적 가치관에 대한 전면적 도전이기도 했다. 1866년, 〈세상의 기원〉을 통해 그가 던진 낭만주의에 대한 도발이 현실화되어 나타난 셈이다.

군국주의, 제국주의와 같은 전체주의에 대해 극단적인 혐오감을 가지고 있었던 쿠르베는 결국 자신의 급진적 사상과 파리코뮌 때의 책임 소재를 이유로 프랑스 정부로부터 집중적인 견제를 받게 된다. 급기야 전 재산과 작품 모두를 압류당하는 일까지 겪게 되자 —앞서

살펴본 〈세상의 기원〉 역시 바로 이때 당시 프랑스 정부에 의해 압류된 작품들 중 하나다— 1873년 스위스 망명길에 오른다. 그리고 1877년, 쿠르베는 먼 이국땅에서 그의 생을 마감하게 된다. 사실주의적 관점과 사회주의 사상을 초기 근대 유럽 사회에 정착시키기 위해 몸부림쳤던 예술가로서의 그의 삶은 수많은 예술가들에게 커다란 영감을 주었고, 그의 사실주의 작품 세계는 근대미술이라는 거대한 미술사의 흐름에서 매우 핵심적인 사상적 근간으로 자리매김하게 된다. 아이러니하게도 현재 쿠르베의 〈세상의 기원〉은 들라크루아의 〈민중을 이끄는 자유의 여신〉과 함께 루브르 박물관에 영구 전시되어 있다.

## 수평적 세계관

다음에 나란히 소개할 작품은 들라크루아의 〈모로코 부족장〉과 쿠르베의 〈안녕하세요, 쿠르베 씨〉이다. 두 작품 속에 등장하는 인물과 배경, 작품 전반에 사용되고 있는 색상, 작품 속 상황과 분위기, 회화적 기법과 외형적 특성을 서로 비교했을 때, 들라크루아의 〈모로코 부족장〉과 쿠르베의 〈안녕하세요, 쿠르베 씨〉는 서로 닮았다. 두 작품의 제작년도를 비교해보았을 때 쿠르베가 들라크루아의 작품을 의도적으로 반복 생산함으로써 원작 작품과 구별되는 이야기를 드러내려 했음을 짐작할 수 있다. 〈안녕하세요, 쿠르베 씨〉에서 쿠르베가 감상자와 소통하고자 했던 것은 패러디라는 방법을 통해 원작 작품, 들라

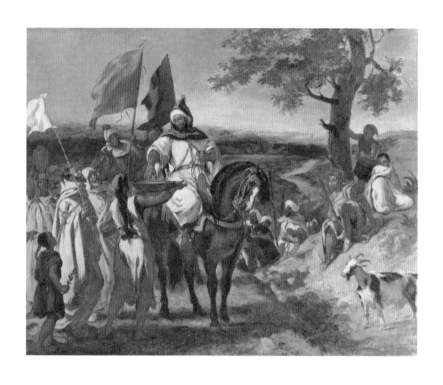

〈모로코 부족장〉, 외젠 들라크루아, 1837

크루아의 〈모로코 부족장〉과 뚜렷하게 구분되는 이야기이다. 마치 다른 그림 찾기를 하듯 그가 숨겨놓은 다른 그림, 다른 생각은 무엇일까?

그 수수께끼를 푸는 첫번째 열쇠가 바로 구도이다. 들라크루아의 작품 속 구도가 수직적인 형태를 띠고 있는 반면 쿠르베의 작품은 수평적인 형태를 보여준다. 들라크루아의 작품 속에 자주 등장하는 수직적인 회화 구도를 의도적으로 바꿔놓은 것이다. 〈모로코 부족장〉의 배경이 되는 공간은 북아프리카 지역의 부족사회다. 말을 타고 다니며 빵을 나눠주는 부족장의 모습과 이에 화답하기 위해 자리를 털고 일어나는 양치기, 부족장의 뜻밖의 방문을 뒤늦게 알고 황급히 뛰어나오는 마을 원로들의 모습이 전형적인 봉건사회와 평화로운 부족사회를 연상케 한다. 작품 속 구도는 부족장을 통해 수직적으로 전달되는 빵이 주도하고 있다. 근대화의 열기 속에 군주제 폐지를 외치는 시민혁명이 한창이었던 19세기 유럽, 평화로운 봉건사회의 모습이 등장하는 낭만주의 작품의 등장은 다소 뜬금없다.

그 당시 전면적인 군주제 폐지를 주장하며 일어난 1832년의 6월 봉기 이후, 프랑스의 분위기는 극적인 전환기를 맞이하게 된다. 계몽주의와 낭만주의로 상징되는 근대 개혁의 바람이 그 성과를 나타내기 시작한 것이다. 들라크루아의 〈모로코 부족장〉이 제작된 1837년은 그러한 자유의 노래가 절정에 달했던 시기이자 민중 해방이 꿈이 아닌 현실로 받아들여지는 시기였다. 하지만 19세기 중엽의 낭만주의가 꿈꾸는 이상 사회는 뜻밖의 모습이었다. 중세 봉건사회나 부족사회 같은 수직적인 구조의 사회, 그리고 이를 뒷받침해줄 수 있는 강

력한 전체주의적 제도였다. 이상 사회에 대한 갈망과 함께 이념주의적 가치관과 봉건주의적 가치관이 혼재하던 당시 상황이 바로 19세기 중엽의 낭만주의와 유럽 사회의 실상이었다. 아프리카 부족사회의 모습을 담은 들라크루아의 작품은 단지 이국적인 문화권에 대한 유럽 사회의 호기심을 반영하는 그림이 아닌, 19세기 중엽의 낭만주의가 꿈꾸었던 이상 사회의 롤모델이었다. 작품 전체를 관통하는 수직적인 구도는 낭만주의가 갈망하는 민족주의 기반의 제국적 국가주의의 상징이며 수직적 동선을 따라 이동하는 빵은 강력한 봉건적 세계관의 상징이라 할 수 있다.

사실주의는 19세기 중반, 낭만주의의 뒤를 이어 등장해 낭만주의와 함께 19세기 후반의 유럽 사회를 풍미한 미술사조이다. 현실을 있는 그대로 묘사하는 방식을 통해 낭만주의가 추구하는 이상주의적인 세계관을 부정하려 했던 사실주의는 관념적이며 이상주의적인 사상으로 변질되어가는 낭만주의의 관념적 허구성을 비판하고자 했다. 쿠르베는 인간의 발을 딛고 서 있는 땅, 지평선을 선택했다. 그의 작품 〈안녕하세요, 쿠르베 씨〉에 등장하는 수평 구도는 낭만주의를 비판하기 위해 사용되었던 도구임과 동시에 사실주의가 이야기하는 현실세계의 상징이었다. 마치 아리스토텔레스의 유물론적인 세계관이 플라톤의 수직적인 세계관(이데아)에 대칭하고 있는 것처럼 말이다.

〈안녕하세요, 쿠르베 씨〉에 등장하는 인물은 모두 들라크루아의 작품 속에 등장하는 인물들을 패러디하고 있다. 오른손에 막대기를 든 양치기 소년은 쿠르베의 작품 속에서 산책 중인 쿠르베 자신으로

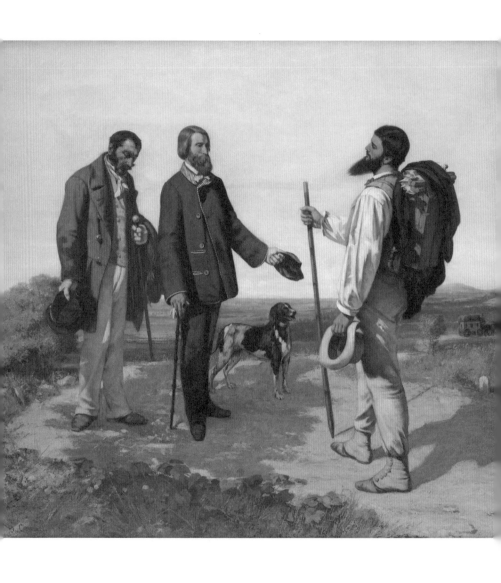

〈안녕하세요, 쿠르베 씨〉, 귀스타브 쿠르베, 1854

묘사되어 있다. 양치기 소년에게 빵을 나눠주고 있는 부족장은 쿠르베의 작품 속에서 쿠르베의 후견인으로 그려져 있다. 쿠르베의 작품 속에 등장하는 개의 얼룩무늬와 후견인과 그의 수행인이 입고 있는 옷은 들라크루아의 그림 속에 묘사되어 있는 주황색 깃발과 녹색의 깃발 그리고 얼룩무늬 동물의 모습과 이어진다. 들라크루아의 작품에서는 등장인물 모두 부족사회의 각 계급층을 상징하는 전형적 인물상인 반면, 쿠르베의 작품 속에 등장하는 쿠르베 자신과 그의 재정적 후견인 알프레드 브뤼야스Alfred Bruyas, 그리고 그를 따르는 수행인은 모두 실존 인물들이다. 〈모로코 부족장〉의 인물들이 모두 기의적인 인물이라면 쿠르베의 작품 속 인물은 모두 기표적인 인물인 셈이다. 작품 제목에 등장하는 그의 실명 또한 그 작품 소재의 현실성을 더욱 부각시켜주고 있다.

공간도 마찬가지이다. 들라크루아의 작품 속 배경이 전형적인 부족사회의 모습을 보여주는 기의적 세계라면 쿠르베의 작품은 특정 장소와 특정 상황을 정확히 묘사한 기표적 세계이다. 산책 중에 자신의 후견인을 만나 인사를 나누는 장면을 정확하게 묘사한, 그림이라기보다는 기록에 가까운 다큐멘터리 사진과 같은 작품이다. 여기서 쿠르베가 묘사하고 있는 것은 땅 위의 세계이다. 실재하는 것이 발을 딛고 살아갈 수 있는 공간으로서의 땅은 수직적으로 열린 공간이 아닌 수평적으로 열린 공간을 의미한다. 이상과 이념이라는 수직적인 개념의 담론들은 사실주의자들에게 모두 허공에 뜬 이야기이자 허구일 뿐이었다. 들라크루아의 작품 속에서 말을 타고 등장했던 부족장

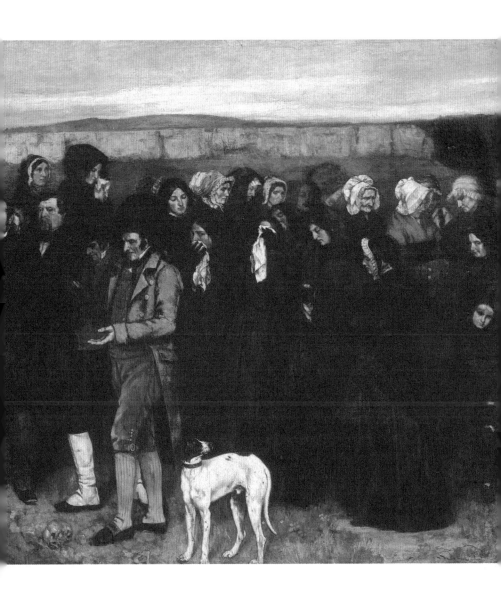

〈오르낭의 매장〉, 귀스타브 쿠르베, 1849~1850

은 쿠르베의 작품 세계 속에서 말에서 내려 땅에 발을 딛고 서 있다. 그리고 그는 그가 후원하는 예술가인 쿠르베와 가벼운 인사를 나눈다. "안녕하세요, 쿠르베 씨!" 먼저 그가 인사를 건네는 것이다. 당시 예술가와 후견인이라는 사회 통념적인 종속 관계를 감안했을 때 그의 행보는 가히 파격이었다. 쿠르베는 이렇게 말 위에서 내려오는 빵의 수직적인 동선을 완전히 벗어나게 함으로써 수직적인 종속 관계를 수평적 관계로 환원시킨다.

이처럼 사실주의는 근대사회의 수직적인 가치관들을 수평적인 가치관으로 전환시키기 위해 노력했던 미술사조이다. 그 수평적인 가치관과 세계관이 바로 사실주의가 꿈꾸었던 미래, 유럽 시민사회주의의 미래였기 때문이다. 가로 6미터, 세로 3미터가 넘는 초대형 사이즈의 쿠르베의 작품인 〈오르낭의 매장〉에는 그의 고향 마을인 오르낭에 살았던 어느 이웃 농부의 장례식이 묘사되어 있다. 그의 작품 속에 담긴 인물은 신화 속 인물도 영웅도, 봉건 영주도 아닌 오르낭의 주민 46명이었다. 그의 작품 앞에 선 관람객들은 크게 두 번 당황했는데, 첫번째는 그가 제작한 말도 안 되는 크기의 캔버스 때문이며, 두번째는 그 거대한 화면 속에 등장하는 인물들이 지나치게 평범하기 때문이다. 도대체 무얼 감상해야 하는지, 그림을 보고 떠올릴 만한 이야기나 상상의 나래를 펼칠 만한 공간이 전혀 마련되어 있지 않다. 그의 작품은 불친절한 데다 불편하기까지 하다. 하지만 바로 그러한 불편함이 쿠르베가 원했던 것이라면 어떻게 반응하겠는가? 신화 속 영웅들의 이야기를 한껏 기대한 채, 한껏 들뜬 기분으로 예술 작품을 찾은 이들

에게 막대한 실망감을 주고자 했던 것이 그의 계획된 의도였다면 말이다. 이렇게 수평적인 세계관을 중시했던 사실주의 예술은 근대미술은 물론 유럽 사회주의의 형성 과정에서도 매우 밀접한 영향력을 주고받았던 미술사조였다.

# 작가주의,
# 땅 위에서
# 예술가의 방 안으로

## 개별 지성과 작가주의

낭만주의가 계몽주의에 대한 반동이었다면 사실주의는 낭만주의에 대한 반동이라 할 수 있다. 하지만 그렇다고 해서 사실주의가 계몽주의로의 회귀를 뜻하는 것은 아니다. 사실주의가 표명했던 표현의 방식이 현실을 정확하게 묘사하는 이성적인 태도를 띠고 있었던 것은 분명하지만, 그것이 계몽주의의 사상적 배경까지 포괄하고 있는 것은 아니기 때문이다. 계몽주의가 추구했던 것이 보편적이며 과학적인 객관적 이성이었던 데 반해 사실주의가 지향했던 것은 개인이 가지는 주관적 이성에 가까웠다. 현실세계의 발을 딛고 살아가고 있는 한 사람 한 사람의 지성으로서 말이다. 이렇게 개별적 특수성을 지향했던 사실주의 미술이 다가서고 있었던 곳은 바로 울티마 레알리타스ultima

realitas, '극단적 사실주의'라고도 이름할 수 있는 작가주의였다.

작가주의의 등장은 작품을 소비하는 관객들이 작품의 특성이나 장르보다는 창작자의 특성을 중요시하기 시작했음을 의미한다. 예를 들어 현대인들이 감상할 영화를 선택할 때 중요하게 적용하는 고려 사항 중 하나는 영화감독의 이름이다. 오늘날의 영화감독들은 특정 장르에 의존하지 않고 다양한 장르를 오가며 자신만의 작품 세계를 구축하기 위해 노력하고 있기 때문에 관객은 감독의 이름만으로 그 영화의 전반적 느낌과 메시지를 예측한다. 이와 같이 예술 작품에 대한 소비와 작품 창작 방식이 특정 예술사조나 장르에 국한되지 않고, 창작자의 특성과 메시지를 중심으로 다시 재편되고 있는 문화 생태계의 변화는 작가주의 무엇인지를 이해할 수 있게 해주는 매우 구체적인 현상이다.

하지만 쿠르베의 경우가 그러하듯 당시 사실주의를 기반으로 하는 독립적 예술가로 살아간다는 것이 그리 만만한 일은 아니었다. 19세기 후반, 유럽의 정치적 현실은 대내외적으로 거세게 몰아닥친 민족주의 성향의 사상적 움직임 속에서 제국주의 열강의 각축장으로 변해가고 있었다. 전체주의화되어가는 거대한 역사적 흐름에서 사실주의와 작가주의처럼 조금씩 개체화로 향하는 예술계의 움직임은 상대적으로 위축될 수밖에 없었다. 이념적 국가주의로 변질되어버린 낭만주의에 대한 저항으로부터 시작된 사실주의가 프랑스 시민사회의 사회주의 사상을 고무시키고 있었지만, 거센 전체주의의 물살을 막기엔 역부족이었다. 1871년 파리코뮌으로 이룩한 최초의 프랑스 시민

사회 정부마저 정부군에 의해 진압되면서 유럽 사회에서의 사실주의 지성은 점차 설 자리를 잃고 공론의 장소로부터 멀어지게 된다. 그런 그들이 찾아간 곳은 어디였을까? 바로 파리의 구석지고 그늘진 공간, 몽마르트르였다. 몽마르트르는 사실주의 지성과 예술가들에게 일종의 유배지이자 피난처이자 근대사회의 미래를 고민하는 '제2의 담론장'이었다. 이념주의로 물든 낭만주의와 유럽 전체주의 사회를 향한 사실주의자들의 반격이 그곳에서 준비되고 있었고, 바로 그 선봉장에 극단적 개체주의를 표명하는 작가주의가 있다.

## 마네의 올랭피아

마네와 모네? 발음의 경쾌함 때문일까? 우리가 기억하는 대표적인 인상파 화가의 이름들이다. 우리는 일반적으로 인상주의 작가들을 '빛의 연금술사', 빛이 연출하는 주관적인 인상을 담아내기 위해 노력한 작가들로 이해하고 있다. 표면적으로 모네의 작품들은 그렇게 이해할 수 있다지만, 그와 달리 에두아르 마네Edouard Manet(1832~1883)의 작품에서는 그 같은 인상주의 화풍을 찾아보기가 쉽지 않다. 인상주의 화풍이 드러나는 마네의 작품은 후기에 한정되어 있고, 대표작이라 할 수 있는 〈올랭피아〉를 비롯한 마네의 주요 작품들은 그 기법에서 인상주의보다는 오히려 낭만주의나 사실주의 화풍에 더 가깝다. 사실 마네는 작가주의의 시작이자 누구보다도 그 이름에 걸맞은 작

가이다. 망막에 비친 주관적인 세계의 화려함을 담아낸 인상주의 예술가들의 작품이 근대 시민사회의 폭발적인 호응을 얻게 된 것도 어찌 보면 관람객들을 예술가의 주관 앞으로 이끌어낸 작가주의라는 든든한 교두보가 있었기 때문이라 할 수 있다. 바로 이것이 근대미술사에서 작가주의를 특별히 분리해서 보아야 하는 이유다.

하지만 문제는 앞서 이야기했듯이 당시의 근대 시민들로 하여금 예술가의 주관적 세계에 눈을 뜨게 하는 일이란 그리 쉬운 일이 아니었다. 예술 작품을 통해 한 사람의 고유한 생각과 그만의 세계관을 경험한다는 일은 전체주의적 가치관에 익숙한 19세기 후반의 유럽인들에게 매우 낯설었으며, 당대 일반적인 예술 감상 방식에서 크게 벗어난 것이었다. 그 험난한 여정의 시작을 알리는 작품이 바로 마네의 〈올랭피아〉이다.

'올랭피아'는 당시 매춘부의 이름으로 가장 흔하게 통용되던 이름이었다. 마네의 작품 속에 등장하는 인물도 올랭피아라는 이름의 매춘부였다. 하지만 마네가 그리고자 했던 대상은 미의 여신, 바로 비너스였다. 다시 말해 마네가 자신의 작품 제목에 사용한 올랭피아라는 이름은 마네가 지은 비너스의 새 이름이며 마네는 매춘부 올랭피아를 통해 새로운 미의 여신을 창조했다. 그렇다면 그는 왜 비너스를 창녀로 그렸을까? 당대 대부분의 회화 작가들이 비너스와 같은 신화 속 여신이나 요정들을 그릴 때 매춘부들을 고용해 누드모델로 활용했다. 당시로서는 낯선 예술가 앞에 자신의 몸을 드러낼 수 있을 만한 여성을 찾기란 쉽지 않은 일이었다. 이는 당대 예술계의 일반적인 관행이

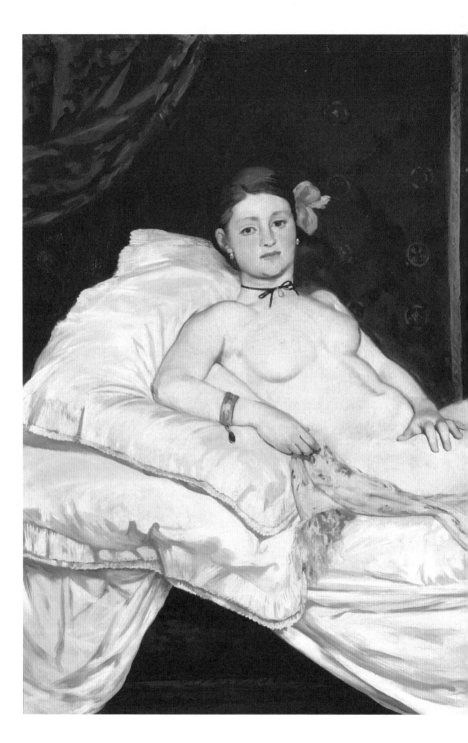

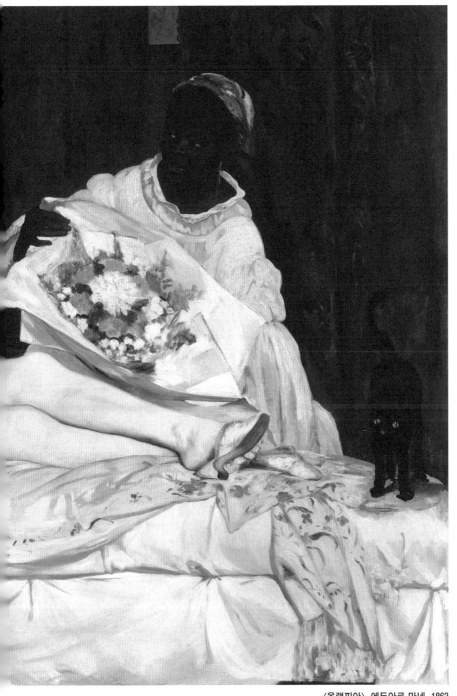

〈올랭피아〉, 에두아르 마네, 1863

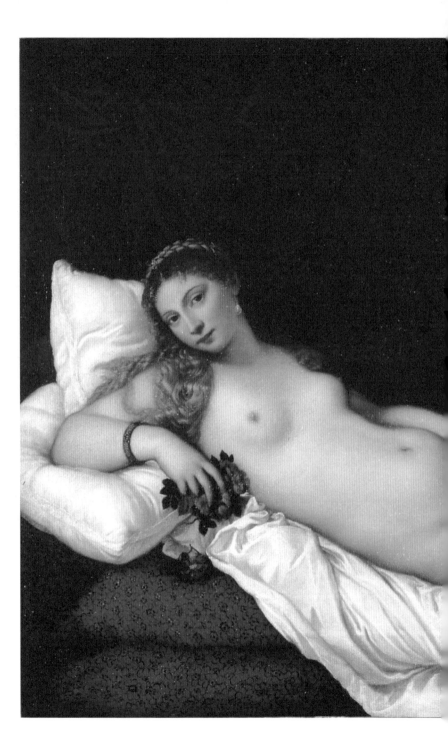

〈우르비노의 비너스〉, 티치아노 베첼리, 1538

었고 통념이었다. 하지만 그러한 사회적 통념에 대한 마네의 생각은 달랐다. 그는 올랭피아와 비너스, 그들 모두를 작품 속에 담아냈다. 진실을 이야기하려는 듯 정면을 똑바로 응시하는 그녀의 눈빛을 보라. 그녀는 비너스이자 올랭피아이며 마네 자신이다. 그는 우리가 늘 보아왔던 아름다움 뒤에 숨겨져 있는 진실을 숨기려 하지 않았고, 오히려 이를 또 다른 종류의 아름다움으로 표현하고자 했다.

하지만 19세기의 현실은 냉혹했다. 1865년 파리 살롱전에 출품된 마네의 〈올랭피아〉를 감상한 사람들은 혹평을 쏟아내기 시작했다.

"음란하고 상스럽다."
"만일 올랭피아가 파괴되지 않는다면 그것은 관리자가 붙인 주의사항, '작품에 손대지 마시오'라는 문구 때문일 것이다."

만일 우리가 예술가의 작품을 통해 기존의 아름다움과 모두가 공감하는 보편적인 아름다움만을 보고자 한다면 예술가의 작품 앞에서 여러 종류의 잣대를 들이댈 수밖에 없다. 이때 예술가는 우리에게 아름다움을 전달하는 숙련된 기술자이기 때문이다. 하지만 예술가의 작가의 작품 속에서 기존의 아름다움이 아닌, 우리가 미처 깨닫지 못한 새로운 종류의 아름다움을 발견하려 한다면 이야기는 달라진다. 이때 평가 대상은 예술가가 아닌 우리 자신이 될 것이다.

## 나는 고발한다!

　모두가 마네의 '상스러운' 예술을 비난했던 것만은 아니다. 마네의 올랭피아를 극찬한 이들도 있었다. 그중에는 『목로주점』과 『제르미날』의 작가이자 드레퓌스 사건의 폭로자로 알려져 있는 에밀 졸라 Émile Zola도 포함되어 있다. 졸라는 마네의 올랭피아에 대해 이렇게 평가하고 있다.

> "모든 작가들이 비너스의 거짓된 겉모습만을 그리고 있을 때, 마네는 스스로에게 묻기 시작했다. 왜 거짓말을 해야 하는지? 왜 진실을 이야기하지 않는지?"

　그에게도 예술은 표현 방식에 대한 고민만이 아니었던 것이다. '아름다움이란 무엇인가?'라는 질문에 동시대를 살아가는 한 개인으로서의 깊이 있는 대답이었다.

　19세기 후반 유럽 사회에 몰아닥친 반유대주의와 민족주의로 인해 프랑스 사회로부터 간첩혐의라는 억울한 누명을 쓰고 투옥될 수밖에 없었던 드레퓌스 대위, 그러한 프랑스 사회의 민낯과 사회 현실을 폭로하기 위해 자신이 지닌 사회적 지위와 문학가로서의 명성을 모두 포기했던 졸라. 작가로서 그들의 삶은 벌거벗은 채 정면을 똑바로 응시하고 있는 마네의 작품 세계 속 올랭피아를 닮았다. 아름다움과 진실을 이야기하는, 자신의 생각을 끝까지 고집할 수 있는 그 태도

에서 말이다. 사회 전체가 그렇게 생각한다 해도, 심지어 모든 예술가도 마찬가지라 해도, 자기 자신만의 고유한 생각을 끝까지 밀고 나간다는 점에서 마네와 졸라, 그리고 올랭피아는 서로 닮았다. 이와 같은 맥락에서 마네의 작품 〈올랭피아〉와 졸라의 글 〈나는 고발한다!〉는 19세기 말 유럽 사회에 싹트기 시작한 작가주의의 구체적인 성과물이었다.

## 사실주의와 작가주의

하지만 대상의 진실성을 중요하게 여긴다는 점에서 이와 닮은꼴을 하고 있는 미술사조가 이미 존재하고 있었다. 바로 피사체에 대한 정확한 묘사와 함께 현실성을 중시했던 사실주의다. 쿠르베의 작품 속에 등장하는 하반신을 드러낸 여성의 모습과 마네의 올랭피아의 모습이 크게 다르게 느껴지지 않는 것도 바로 이와 같은 이유 때문이다. 작품 속에 묘사되어 있는 대상이 설령 우리를 불편하게 만드는 것이라 해도 만일 그것이 '사실'이고 '진실'이라면 '이것이야말로 진정한 아름다움이 아니겠느냐'는 생각이 사실주의와 작가주의의 공통적인 물음이다. 그렇다면 작가주의와 사실주의의 차이는 무엇일까?

작가주의는 사실주의에 대한 부정이 아니다. 다만 작가주의가 사실주의로부터 구별되어야 하는 이유는 작가주의라는 개념이 예술의 주체를 '작품'에서 '창작자'로 자리바꿈을 하기 때문이다. 작가주의란

관객으로 하여금 작품 감상의 시선을 작가에게 옮기게끔 했다. 바로 이러한 변화, 그 시작을 가장 극명하게 보여주는 예술가가 바로 마네이다. 마네의 작가주의 세계를 이해하기 위해서는 예술가로서의 그의 삶을 함께 들여다보아야만 하기 때문이다.

## 파리 살롱전과 낙선전

부유한 가정에서 자라난 마네는 법조인이었던 아버지를 따라 법조인이 되고자 고등사범학교에 응시했지만 낙방했다. 또 해양학교 시험에도 낙방해 해군 장교가 되는 길을 포기했다. 그러곤 예술가의 길을 선택한다. 그가 본격적으로 작품 활동을 시작할 무렵의 파리에서는 사실주의가 각광을 받고 있었다. 사실주의적 가치관에 큰 영향을 받은 그의 초기 작품 세계에는 노숙자나 거리의 악사 또는 집시와 같은 당대 프랑스 사회의 어두운 현실을 반영하는 인물들이 구체적으로 묘사되어 있다. 그의 작품 〈올랭피아〉도 이러한 그의 사실주의적 세계관이 투영되었다고 이해될 수 있는 작품이다. 하지만 그의 작품 세계 전반을 사실주의로 규정하기는 무리가 있다. 또 그는 예술가로서 자신의 이름 앞에 특정 미술사조의 이름이 붙어 다니는 것을 허락하지 않던 인물이었다.

마네가 활동할 당시의 예술계는 파리 살롱전을 중심으로 돌아가고 있었다. 무명의 예술가들이 사람들의 이목을 끌 수 있는 예술가로

성장하려면 파리 살롱전에서의 당선만을 학수고대할 수밖에 없었다. 마네 역시 상황은 마찬가지였다. 하지만 1859년 파리 살롱전에 낙선한 그는 그의 낙선 작품과 함께 지금까지 제작한 작품들을 모아 개인전을 연다. 젊은 예술가로서의 그의 돌발적인 행동은 사회적 물의를 일으키기에 충분했다. 하지만 그의 파격적인 행보에 대한 대중들의 반응은 싸늘했다. 이름 없는 젊은 예술가의 독단적인 작품 세계만으로는 전통적인 작품 감상법에 길들여진 일반 관람객들을 설득시키기에 역부족이었다.

그러나 예술가로서 그의 독립적인 행보는 시종일관 계속되었다. 그러던 1863년, 재미있는 사건이 하나 벌어진다. 살롱전에 낙선한 작품들로만 구성된 '낙선전'이 '살롱전' 전시관 옆에 나란히 개최되었다. 정치적 편향성 문제로 살롱전에 대한 여론이 들끓게 되자 살롱전에 낙선한 작품들을 대중에게 공개하기로 한 것이다. 나폴레옹 3세로부터 공식 승낙을 받아내는 데 성공한 낙선전에서 단연 눈길을 끌었던 예술가는 마네였다.

## 인상주의의 기원

1863년 낙선전에 전시되어 예술계의 파란을 일으킨 마네의 작품 〈풀밭 위의 점심〉이다. 이 작품 속에는 프랑스 사회의 현실을 있는 그대로 보여주고자 하는 사실주의의 시도도 있지만, 피사체의 '객관적

인 형태'에 의존하는 전통적인 회화 기법으로부터의 일탈하려는 예술가의 고민도 담겨 있다. 묘사된 공간과 사물을 보라. 원근법과 기본적인 음영 처리로 전혀 사실적으로 느껴지지 않는다. 화면 뒤에 무릎을 구부리고 앉아 있는 여인은 무대 조명처럼 강하게 내리쬐는 빛 때문인지 마치 공간을 부유하는 것 같다. 화면 앞 여성 역시 그녀를 둘러싸고 있는 인물들과 분리되어 있는 것처럼 느껴진다. 의문이 들 수밖에 없다. 사실주의를 기반으로 하고 있는 그에게 대상을 있는 그대로 묘사해야 한다는 것은 무엇보다 중요한 원칙일 테고, 피사체의 객관적인 형태를 벗어난 도전은 사실주의를 기반으로 하고 있는 예술가에게 무모한 실험일 수밖에 없다. 하지만 그의 생각은 달랐다. 그는 예술가의 '주관적인 인상'을 통해서도 얼마든지 그 사회적 현실을 있는 그대로 보여줄 수 있다고 믿었다. 아니, 오히려 더 정확히 보여줄 수 있다고 믿었다.

예술가로서의 독립적인 행보와 〈풀밭 위의 점심〉 이후 작품 세계에 뚜렷하게 나타나기 시작한 회화적 표현 방식의 변화에 영감을 받은 젊은 예술가들이 마네의 주변으로 모여들기 시작했다. 이렇게 해서 만들어지게 된 예술가 집단이 바로 인상파이다. 근현대예술의 본격적인 시작점이라 할 수 있는 인상주의 말이다. 하지만 여기서 더욱 흥미로운 점은 인상주의 작가로서의 그의 행보였다. 인상주의 화풍이 성립되어가는 과정에 핵심적인 역할을 담당했던 그였지만, 마네는 인상주의 화가들과의 단체전을 위해 단 한 번도 자신의 작품을 출품하지 않는다. 예술가들과의 교류는 인정하지만, 자신의 작품 세계만큼

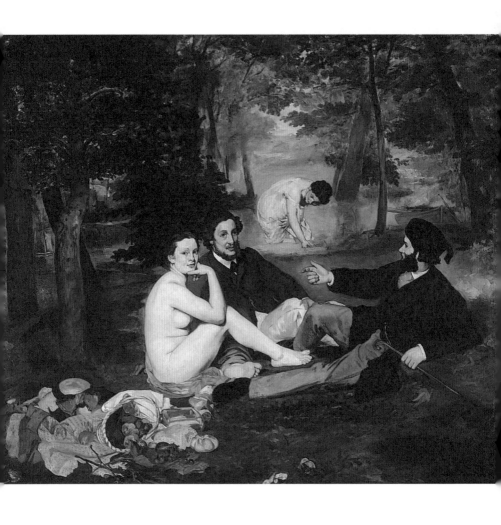

〈풀밭 위의 점심〉, 에두아르 마네, 1863

은 누구와도 공유될 수 없는 대상으로 여겼기 때문이다.

그런 점에서 마네는 집단 지성을 거부하고 개별 지성을 고집하던 독립적인 예술가였다. 이 점이 그를 철저하게 '작가주의'적 작가라고 정의 내리게 한다. 또한 작가주의는 근대미술계는 물론 현대미술계에 이르기까지 예술가를 정의하는 주요 덕목으로 기능하고 있다.

## 예술가의 방

당시 근대사회는 민족적 국가주의와 제국주의, 그리고 이념주의로 상징되는 전체주의적 가치관에 깊이 빠져 들어가고 있었다. 하지만 그와 달리 예술만큼은 근대성에 반하면서 개체주의적 사상에 기초한 현대적 가치관을 근대예술의 발원지라 할 수 있는 몽마르트르에서 설파하고 있었다. 주관적인 세계의 아름다움을 전달하기 위한 예술가들의 새로운 시도는 계속되었고, 몽마르트르의 예술적 명성 또한 높아져갔다. 예술과 사회를 구분하고 서 있는, 보이지 않는 생각의 장벽이 몽마르트르라는 공간을 성지화하고 있었다. 이는 19세기와 20세기의 유럽에서 예술과 사회 간의 적극적인 소통이 부재했다는 사실을 반증하는 것이기도 하다.

하지만 변화가 시작되었다. 19세기의 유럽, 몽마르트르는 여전히 초라한 공간이었지만 몽마르트르에서 바라본 세계는 희망과 가능성의 공간으로 조금씩 탈바꿈하고 있었다. 제1차, 2차 세계대전을 겪은

후의 유럽사회에는 근대적 이상 사회 실현이라는 환상이 급격하게 무너지면서 몽마르트르를 둘러싼 오해의 벽이 허물어졌다. 몽마르트르를 통해 사실주의를 기반으로 하는 현대적 예술, 독립적이고 주체적인 소통의 방식이 본격적으로 조명받기 시작한 것이다.

우주에서 본 지구는 티끌 같아서 그 속에서 살아가는 인간은 스스로를 먼지처럼 느낄 수밖에 없다. 하지만 관점을 달리해서 보면 이야기는 달라진다. 인간의 눈에 비친 우주는 광대하며 이때 인간은 스스로를 축복받은 존재로 여길 수 있기 때문이다. 인간의 망막에 비친 우주, 마네의 작업실에서 시작된 아름다움에 관한 주관적인 논의가 그늘지고 우울한 몽마르트르 언덕과 젊은 예술가들의 어두운 방 안에 새어 들기 시작했다.

쿠르베의 사실주의가 수직적 차원의 미학, 아름다움에 관한 관념적 차원의 논의들을 수평적인 세계로 끌어내렸다면, 마네의 작가주의가 땅 위로 내려온 아름다움에 대한 논의를 자신의 방 안으로 데리고 들어왔다. 이제부터는 우리의 태도도 달라져야 한다. 작품 감상에 앞서 우리는 예술가들의 방문을 열고 그들의 방 안으로 들어가야 한다. 그것이 다소 수고스럽더라도 말이다.

# 3장

## 파리의 지역 예술, 몽마르트르의 3색 깃발

# 인상파의 망막주의,
# 예술가의 방 안에서
# 예술가의 눈으로

사실주의와 작가주의는 보편적인 아름다움에 익숙해 있던 근대 시민사회에 아름다움을 바라보는 다양한 관점을 보여주고자 시도된 최초의 현대적 미술사조라 할 수 있다. 초기에 시민사회의 반응이 부정적이었지만 그것이 사실주의와 작가주의의 성과라면 성과였다. 예술가의 숙련도와 작품의 완성도상 우열을 가려내는 방식으로만 작품을 대했던 대중들의 관점이 미약하게나마 변화했기 때문이다. 예술가와 예술 작품이 관람객을 찾아가는 방식이 기존의 일반적인 상식이었다면, 이 새로운 논의는 그 반대다. 오히려 대중들이 특정 예술가의 예술 세계 안으로 직접 찾아가는 방식으로 작품 감상의 룰이 서서히 바뀌기 시작했다.

우리는 이와 같은 예술계의 변화를 단지 예술계 내에 나타난 미적 대상의 변화나 관점상의 변화 정도로만 이해하기는 부족하다. 19세기

후반의 몽마르트르는 앞으로 다가올 프랑스 사회, 더 나아가 서유럽 사회 전반, 그리고 전 세계에 불어닥칠 의식의 변화를 상징하는 것이었다. 그건 바로 누구든지 자신의 생각을 공론장에서 이야기할 수 있는 표현의 자유를 그 무엇으로부터도 침해받지 않을 권리의 탄생이었다. 이러한 변화는 모든 진취적인 예술가들을 흥분시키기에 충분했고, 그 설렘은 몽마르트르의 바티뇰*의 카페, 마네를 따른 무명의 젊은 예술가들에게도 온전히 전달되고 있었다. 자신만의 주관적인 생각을 담아낸 작품을 통해 예술가로서 자신의 이름을 알릴 수 있는 기회가 열린 것, 한 사람의 예술가로서 자신에게 주어진 최고의 기회였다.

당시 무명의 예술가들에게 가장 중요한 화두는 예술가로서 자신만의 목소리를 찾는 일이었다. 그 차별성과 특수성만이 미래 시민사회의 발걸음을 이끌어낼 수 있을 것이라 믿고 있었기 때문이다. '신'세대의 젊은 예술가들이었던 만큼 그들은 기존의 예술적 표현 기법으로부터 근본적으로 벗어나기 위해 노력했고, 이미지 자체가 지니고 있는 힘에 집중했다. 더 직관적이고 감각적인 방식의 소통을 선택한 것이다. 한 사람의 예술가로서의 주관을 직설적으로 전달하기 위한 시도, 그 첫번째 실험이 시작된 장소는 예술가의 눈, 망막이라는 감각 기관이었다. 그 새로운 방식의 예술이 바로 '인상주의'라는 이름의 예술사조이며, 그 진취적인 도전을 상징하는 인물이 바로 클로드 모네 Claude Monet(1840~1926)라는 이름의 젊은 예술가이다.

---

* 바티뇰 Batignolles은 프랑스 파리 17구역 중 일부 지역을 말한다. 마네와 그의 예술가 친구들은 바티뇰 가에 있는 카페 게르부아 Café Guerbois에서 자주 모였다.

## 객관에서 주관으로

모네의 1888년작 〈에프트 강의 굽은 길〉을 보자. 강의 풍경을 담은 작품 속에 무엇이 보이는가? 구름 한 점 없는 하늘? 잔잔하게 흐르는 강? 가지런하게 자라난 잎이 무성한 나무들? 그의 작품을 좀 더 관찰해보자. 만약 산들거리는 바람, 평온한 오후 햇살, 아른거리며 눈을 자극하는 형형색색의 초록빛이 당신의 눈에 보이기 시작했다면 이야기는 달라진다. 지금 당신이 보고 있는 것은 조금 전 보았던 것과는 분명 다른 것이다.

인상주의 이전까지의 회화, 즉 신고전주의와 낭만주의 그리고 사실주의와 작가주의에 이르기까지 피사체의 형태에 대한 정확한 묘사는 무엇보다 중요했다. 제아무리 독창적인 예술가라 할지라도 자신만의 특수성에 대한 피력은 언제나 피사체에 대한 정확한 묘사 이후의 일이었다. 이런 맥락에서 모네를 비롯한 인상주의 예술가들의 시도는 분명 파격이었다. 이들의 작품에서는 피사체의 형태가 완벽하게 무시되고 있기 때문이다.

피사체의 객관적인 형태를 무시하면서까지 그들이 보여주고자 했던 바는 무엇일까? 힌트는 모네의 1872년작 〈인상, 해돋이(Impression, Soleil levant)〉에 있었다. 그의 작품을 접한 어느 비평가는 그의 작품명을 통해 인상주의 작가들이 전달하려 했던 메시지를 발견했다. 그건 바로 '인상파 화가들(Les impressionists)', 인상주의가 탄생한 배경이다. 모네가 자신의 작품을 통해 표현하고자 했던 것은 자신의 망막

〈에프트 강의 굽은 길〉, 클로드 모네, 1888

위에서 시시각각 변화하는 피사체에 대한 주관적인 인상이었다. 주관적이며 감각적인 소통 방식을 원했던 모네에게 객관적인 형태 묘사는 자신의 감각을 전달하는 데 오히려 방해가 되는 요소가 되었다. 전통적인 회화 제작의 방식이 사물의 형태를 정확하게 묘사한 뒤 그 위에 채색 작업을 이어가는 것이라면, 모네의 회화 제작 방식은 이를 역재생하는 표현 방식이라 할 수 있다. 형태가 색감을 실어 나르는 방식이 아닌 색감이 형태를 만들어내는 과정이 의도적으로 연출된 셈이다. 더 주관적인 형태의 표현 방식이 사물의 형태, 즉 객관을 압도하고 있다. 실제 그는 대부분의 작품 제작 과정을 그의 망막에 와 닿은 빛에 대한 기록으로 일관한다. 모네의 작품 〈에프트 강의 굽은 길〉에 등장하고 있는 대상은 더 이상 전통적인 회화 작품 속에서 찾아볼 수 있는 피사체로서의 대상이 아니다. 주관적 차원의 기록, 특정 예술가의 망막을 자극한 빛에 대한 인상이 차곡차곡 기록된 결과물로서의 이미지이다. 모네가 자신의 작품을 통해 궁극적으로 소통하고자 했던 것은 피사체가 아닌 자기 자신의 망막이었다.

모네는 하나의 피사체를 대상으로 하는 여러 종류의 연작 작품들을 남겼는데, 〈루앙 성당〉 연작도 그러한 작품 중 하나이다. 그는 서로 다른 시간대의 빛이 연출하는 루앙 성당의 모습을 기록했다. 프랑스 루앙이라는 도시에 존재하는 루앙 성당이 단 하나의 사물로 존재한다면, 모네의 작품 세계 속에는 여러 개의 루앙 성당이 존재한다. 그 여러 루앙 성당 중 단 하나만을 남겨야만 한다면 어떠한 루앙 성당을 선택해야 하는 걸까? 만일 당신이라면 어떤 루앙 성당을 남기겠는가? 쉽

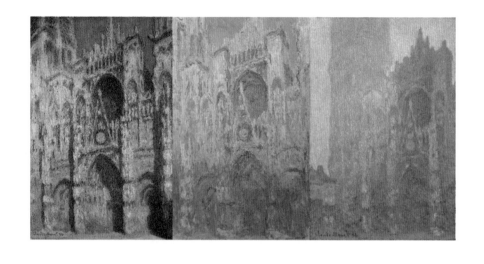

〈루앙 성당〉 연작, 클로드 모네, 1894

지 않은 선택일 것이다. 하지만 그럼에도 불구하고 반드시 그래야만 한다면? 어떤 방식을 통해서든 최고의 루앙 성당 그림을 가려내었다고 가정하자. 과연 하나의 피사체를 그린 여러 이미지 중 최고의 그림 하나를 가려내는 과정 자체가 의미 있는 일이 될 수 있을까?

일반적으로 회화 작품으로서의 가치는 작품의 고유성, 즉 단 하나의 작품으로 존재한다는 것에서 비롯된다. 예를 들어 너무나 잘 알려진 레오나르도 다빈치의 작품 〈모나리자〉는 분명 단 하나의 그림이다. 다빈치라는 이름의 예술가가 하나이듯 '모나리자'라는 이름의 작품 또한 하나이며 작품 속에 등장하는 '모나리자' 역시 하나이다. 다빈치의 모든 작품을 통틀어 등장하는 모나리자도 단 하나인 것이다. 예술가와 예술 작품 그리고 작품 속에 등장하는 피사체 모두가 각기 자신들만의 고유성을 지니고 있다.

하지만 예술 작품 감상의 초점이 작품 속에 등장하고 있는 피사체가 아닌 그때마다 변화하는 예술가의 주관적인 생각과 인상에 맞춰져 있는 경우라면, 다빈치의 작품 속에 등장하는 모나리자가 단 하나여야만 하는 이유는 없다. 2명, 3명의 모나리자가 존재한다고 해서 예술 작품으로서의 고유성이 손상되거나 문제될 것은 없다. 그렇기에 세 개의 루앙 성당 모두를 독립적이며 온전한 작품으로 남긴 모네의 발상은 매우 새롭게 느껴진다. 〈루앙 성당〉 연작 작품을 통해 모네가 이루고자 했던 건 가장 완벽한 루앙 성당을 남기는 것이 아니었다. 그의 회화적 목표는 루앙 성당이라는 이름의 피사체가 아닌 피사체를 통해 전달되는 빛의 현상과 이를 감지하는 자기 자신의 망막이었던

것이다. 그러므로 오히려 루앙 성당을 그린 작품의 수가 많을수록 자신의 망막이 지닌 고유한 기능과 가치들을 관객들에게 더 잘 보여줄 수 있었기에 루앙 성당을 여러 차례 그렸다. 거대한 우주 공간을 끌어당기는 블랙홀처럼 모네의 작품 속에 존재하는 모든 세계는 그의 망막으로부터 시작된다. 한 사람의 망막, 한 사람의 주관으로부터 모든 세계가 재편되는 순간이다.

## 망막주의

"모네는 가슴도 없고 머리도 없고 눈만 있는 작가이다. 하지만 이 얼마나 대단한 눈인가!"

또 다른 인상주의 작가이자 입체주의 화풍의 선구자인 폴 세잔이 모네를 두고 한 평이다. 모네는 세잔을 비롯한 대부분의 다른 인상주의 작가들이 인상주의 화풍에 대한 예술계의 합리적인 비판을 수용하며 그 노선을 대폭 수정하게 되는 일이 발생했을 때도 어떠한 타협 없이 그 인상주의 화풍을 끝까지 고집한 인물이었다. 동료 작가로부터 '가슴도 머리도 없는 작가'라는 평가까지 받으면서 그가 자기 자신의 망막을 끝까지 고집했던 이유는 무엇일까? 물론 그것이 그의 독창적인 작품 세계를 존중하는 뜻에서 나온 호평인 것만은 분명하지만, 예술가로서 그와 같은 말을 듣는다는 것이 그리 유쾌한 일은 아니

다. 대부분의 인상주의 작가들도 인정했다고 하는 인상주의에 대한 당대 주류 예술계의 비판은, 인상주의가 빛의 현상을 포착하는 데 지나치게 집착한 나머지 피사체에 대한 인상만 부각시킴으로써 기본적인 형태 파악조차 어려워지고 예술 작품으로서의 무게감마저 떨어뜨리고 있다는 것이었다. 하지만 그것이 예상치 못해 곤란한 결과가 아니라 예술가의 의도적인 선택이었다면, 하지만 그것이 예술가에 의해 계산된 필연적 결과라면 어떨까?

망막주의 바로 직전까지의 미술사조라 할 수 있는 사실주의와 작가주의를 떠올려보자. 앞서 살펴봤던 쿠르베의 작품의 경우, 만일 우리가 들라크루아의 낭만주의를 비롯한 기성 예술 작품에 대한 이해가 준비되어 있지 않다면 쿠르베가 전달하고자 했던 메시지를 인지해내기란 쉽지 않다. 사실주의 작품 속에 등장하는 모든 인물의 평범함은 낭만주의의 관념적인 사상을 반영하는 신화적 인물이나 영웅적 인물에 대한 패러디이며, 수평적 작품 구도 역시 낭만주의의 수직적인 세계관을 투영하는 수직적 작품 구도에 대한 반의이다. 만일 우리에게 낭만주의 미술사조에 대한 배경 지식이 없었다면 사실주의가 궁극적으로 이야기하고자 했던 바라 할 수 있는 시민사회주의의 가치와 그 시대적 당위성에 대한 주장이 쉽사리 전달되지 못했을 것이다. 마네의 작가주의 작품 또한 마찬가지이다. 19세기 유럽의 시대적 상황과 당대의 예술사적 흐름에 대한 충분한 배경 지식이 없다면, 〈올랭피아〉로 대표되는 마네의 작가주의 작품 속에 숨어 있는 메시지 역시 알아낼 수 없었을 것이다.

하지만 모네의 작품, 망막주의 미술의 경우는 다르다. 모네의 작품은 감상을 위한 그 어떤 종류의 사전 준비과정도 요구하지 않는다. 누구든지 누군가의 망막에 비친 지극히 주관적인 세계가 아름다울 수도 있다는 사실을 경험할 수만 있다면 사실주의가 주장하는 수평적인 세계관의 당위성은 충분히 납득될 수 있기 때문이다. 자신의 생각을 작품 속에 피력하기 위해 많은 수의 예술가들이 피사체의 이미지를 활용하는 방식에만 몰입하고 있었을 시기, 한 사람의 예술가로서 모네의 선택은 탁월했다. 그는 메시지를 전달하기 위해 기존의 이미지를 활용하지 않고 이미지를 만들어내는 행위 자체에 방점을 두고 있었다. 그의 그림은 쿠르베의 사실주의 작품이나 마네의 작가주의 작품처럼 옳고 그름을 가르거나 현학하는 것이 아니었다. 하지만 그렇다고 단지 감각적인 차원의 경험만을 전달하는 그림인 것은 더더욱 아니다.

모네는 대중과 더 직관적이고 쉬운 소통의 방식을 원하고 있었다. 그의 예술 세계는 개체성과 주관적 관점의 중요성을 설파하고자 했던 사실주의 기반의 예술적 흐름, 사실주의와 작가주의의 생각과 맥락을 위배하지 않는다. 오히려 그 생각을 더 효과적으로 전달하려는 적극적인 시도이다. 이로써 모네의 작품은 근대미술사 안에서의 중요 변곡점들 중 하나가 된다.

우리는 그의 작품을 통해 한 사람의 망막이 기록하는 매우 주관적인 세계가 아름다울 수도 있다는 사실을 경험하게 되었다. 그리고 우리는 그 구체적인 경험을 통해 우리가 미처 인식하지 못한 거대한 세

계를 발견하기도 한다. 모네의 작품이 묘사하고 있는 세계는 그의 망막을 통해 경험된 단 한 꺼풀에 불과한 이미지이지만, 이는 그 경험이 모든 개별적 주체들에 의해 감각되고 공유될 수 있는 실체적 아름다움임을 깨닫게 되기 때문이다. 그런 의미에서 인상주의는 망막주의라 칭할 수 있다. 망막주의는 근대미술사의 중대한 변화를 증언하는 역사적 지표이자 개인 한 명 한 명의 존재 중요성을 설파하는 모든 현대적 사상의 등장을 알린다. 이렇게 혼자의 주관은 전체의 객관을 집어삼키기 시작했다.

# 야수파의 감각주의,
# 예술가의 눈에서 예술가의 몸으로

예술가의 망막을 통해 인간 내면세계, 매우 주관적인 세계이자 탈전체주의적인 세계로 진입에 성공한 피사체(객관적 사물)는 또다시 더욱 주관적인 사물로 변신하게 된다. 그 과정을 도운 주인공이 바로 앙리 마티스Henri Matisse(1869~1954), 앙드레 드랭André Derain(1880~1954), 모리스 드 블라맹크Maurice de Vlaminck(1876~1958)로 대표되는 야수파 예술가들이다.

'눈에 보이면 만지고 싶다'는 말은 야수파의 감각주의적 작품 세계에 정확하게 부합하는 표현이 아닐까. 피사체를 향해 한 걸음 더 다가간 감각주의 예술가들은 피사체를 자신의 감각기관과 연결시키고자 노력했다. 피사체가 지닌 촉각적인 기호들, 뜨겁고 차가움, 부드럽고 거친 느낌들을 작품 속에 직설적으로 풀어내기 시작한 것이다. 에로딕한 예술의 시작이다.

야수파의 미술은 일반적으로 원시적인 형태, 강렬한 색, 거친 붓 터치, 감각적인 표현 등으로 이해된다. 모두 표현 기술에 대한 담론 일색이다. 물론 예술에서 아름다움을 기술하는 방식에 대한 고민은 매우 중요지만 그것이 전부는 아니다. '무엇을 그릴 것인가?' 아름다움을 기술하는 방식에 대한 질문 이전에 '아름다움이란 무엇인가?'라는 더 근본적인 질문이 있기 때문이다. 빈 캔버스를 앞에 둔 예술가들은 언제나 이 두 가지 질문을 스스로에게 던진다. 그리고 이 질문에 대해 각자 내린 답이 바로 그들의 작품이라 할 수 있다. 바꿔 말하면, 우리는 그 두 가지 질문에 대한 답한 예술가들의 생각을 그들의 작품 속에서 발견할 수 있어야 한다는 것이다.

## 진실의 얼굴

감각주의 작품 속에 담긴 예술가의 의도와 생각을 풀어내기 위해 다소 엉뚱해 보이는 인물들에 대한 이야기부터 시작하려 한다. 어니스트 헤밍웨이Ernest Hemingway(1899~1961)와 로버트 카파Robert Capa(1913~1954), 야수파 화가들과 동시대를 살아갔던 이 두 인물이 바로 그 주인공이다. 헤밍웨이는 문학가이고 카파는 사진작가이지만, 이 두 사람은 모두 종군기자 출신이라는 공통점이 있다. 그들은 실제로 잔혹한 전쟁 지역과 치열한 분쟁의 현장, 인간의 폭력성과 역사의 잔혹함이 여과 없이 쏟아져나오는 장소를 직접 찾아갔다. 그리고 분

쟁 지역의 생생한 현장 상황을 사람들에게 고스란히 전달하기 위해 고군분투했을 것이다.

문학가 헤밍웨이에게는 특이한 습관이 하나 있었다고 한다. 자신의 방 안에서 홀로 글을 쓸 때, 항상 선 자세로 타자기를 사용했다는 것이다. 종군기자로 활약할 당시, 늘 서서 글을 썼던 습관을 소설가가 된 이후에도 버리지 못한 것 같다. 특이한 습관 속에서 헤밍웨이 문학의 정수, 즉 생생한 현장성을 발견할 수 있다. 이러한 특성은 로버트 카파에게도 동일하게 적용된다. 그는 생애 전체를 스페인 내전부터 중일전쟁, 제2차 세계대전과 베트남 전쟁에 이르기까지 악명 높은 세계적 분쟁 지역과 함께했다. 노르망디 상륙작전 때는 제1차 상륙부대원들과 함께 참전했던 것으로도 유명하다. 그의 작품이 이야기하고 있는 것은 말 그대로의 '현장' 그 자체이다.

손에 잡힐 듯한 생생한 현장감은 종군기자이자 아닌 문학가 헤밍웨이와 사진가로서의 로버트 카파가 예술가로서 목적했던 바다. 그들에게 아름다움이란 결국 진실이다. 설령 그 진실이 참혹한 모습을 하고 있다 하더라도 그것이 사실이라면, 가리거나 거르지 않고 있는 그대로를 보여줘야 한다는 것이 창작자로서의 그들의 생각이자 공통점이었다. 자신의 삶을 스스로 극한의 상황으로 밀어붙이고자 했던 것도 바로 이 같은 이유 때문이라 할 수 있다.

"사람은 박살이 나서 죽을 수는 있지만, 패배하진 않아."
"싸우는 거지, 뭐. 죽을 때까지 싸우는 거야."

"정신 똑바로 차리고 키나 잘 조정해. 아직 너에겐 행운이 꽤 남아 있을지 몰라."

헤밍웨이의 작품 『노인과 바다』에 등장하는 늙은 어부의 독백들이다. 낭만적인 모습의 바다가 아닌 냉혹한 현실의 바다, 망망대해 위어느 한편에서 홀로 고기를 잡기 위해 고군분투하는 늙은 어부가 스스로에게 하는 말처럼 참혹하고 어두운 현실에 대한 올바른 직시, 그리고 바로 그것이 헤밍웨이와 로버트 카파가 생각했던 예술이다.

감각주의 예술가, 즉 야수파 화가들이 작품 속에 담아내고자 했던 아름다움은 사실 그대로의 얼굴, 진실한 얼굴로서의 피사체가 지닌 힘이었다. 그들의 작품이 촉각적으로 느껴지는 것은 피사체가 지니고 있는 모든 감각적인 신호들을 놓치지 않기 위해 피사체에 더 가까이 다가가고자 했던 그들의 노력 때문이다. 마치 참혹한 전쟁의 실상을 알기 위해 위험을 무릅쓰고 전쟁터로 뛰어드는 종군기자의 용기와 노력처럼 결국 그들이 원했던 것도 인간의 손끝으로 직접 확인할 수 있는 피사체였다. 그들에게 아름다움이란 눈으로 확인할 수 있는 것만이 아닌, 모든 감각기관을 통해 경험할 수 있는 것이어야 했던것이다. 설령 그것이 거칠고 투박하며 원색적인 모습의 인간이라 할지라도 말이다. 이렇듯 감각주의 미술은 시각적인 경험보다는 촉각적인 경험에 더 가깝다고 할 수 있다.

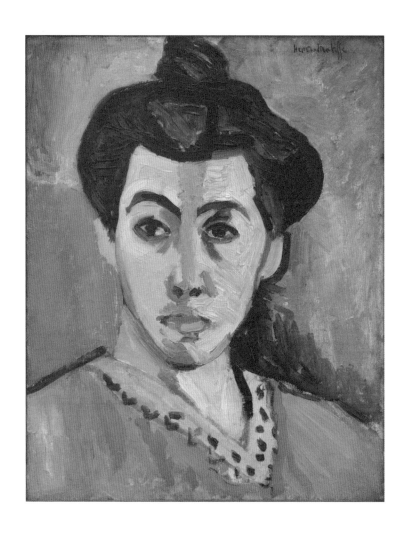

〈마티스의 아내〉, 앙리 마티스, 1905

## 촉각, 또 하나의 주관

〈마티스의 아내〉는 제목을 통해 알 수 있듯 마티스가 자신의 아내를 그린 작품이다. 만일 누군가가 당신의 얼굴을 이처럼 그려준다면 어떨까? 지나치게 투박하고 거칠어 보인다. 마티스의 아내 아멜리에게도 이 초상화는 파격적이어서 그녀는 이 그림을 좋아하지 않았다고 한다. 마티스의 그림 속에 등장하는 인물의 형상은 시각적인 감각기관에 의존해 보았을 때, 전혀 사실적이지 않다. 이 초상화를 보면서 마티스의 아내 아멜리의 실제 모습을 유추해내기란 쉽지 않다.

작품 속에 등장하는 마티스의 아내는 마티스의 손끝으로 인지되어 표현된 매우 주관적인 이미지이다. 피사체에 관한 특정 인물의 주관적인 정보가 화면상에 중첩되어 있는 셈이다. 다시 말해, 마티스가 표현한 이미지는 그의 감각기관, 그의 몸이 기억하는 여인이자 아내다. 객관적인 기표인 '아멜리'라는 이름이 작품 제목으로 사용되고 있지 않다는 점에서 〈마티스의 아내〉라는 제목은 매우 적합하다.

피사체의 형상을 관람객에게 완벽하게 전달하는 것이 가장 기본적인 소통이라 여긴 전통적인 회화에서는 거친 붓 자국이나 투박하게 남은 물감 덩어리를 일종의 흠으로 여겼다. 이와 같은 흠이 작품 속에서 발견되는 순간, 관찰자는 이를 피사체가 아닌 물감으로 인식하게 될 가능성이 높아져서다. 마치 연극 무대 뒤 가려진 공간에서 분주하게 움직이는 공연 관계자들의 모습처럼 말이다. 이와 같은 맥락에서 볼 때, 베일 뒤에 가려진 물감과 붓의 흔적들을 숨기려 하지 않

고 무대 전면에 등장시키려 했던 감각주의자들의 행위는 의미 있는 시도였다. 비록 그 표현 방식과 결과가 투박해도 그것이 그 대상과 관찰자의 관계를 좀 더 진실한 관계로 재정립할 수 있는 자신감이야말로 감각주의를 정의에서 가장 중요한 언어다. 이렇듯 감각주의의 아름다움이란 피사체에 한걸음 더 다가가 그 대상을 직접 만짐으로써 얻어지는 매우 주관적이고 촉각적인 질감의 언어이다.

## 에로틱한 예술

감각주의는 일종의 에로틱한 사랑이다. 만질 수 있고 몸을 부대낄 수 있어야 확인되는 에로스의 사랑. 감각주의 예술가들이 추구했던 것은 바로 그와 같은 에로틱한 '현실감각'이다. 피사체와의 접촉을 통해 그것이 어떠한 질감을 가지고 있는지, 어떠한 무게감을 가지고 있는지를 몸으로 기억하는 것이다. 그런 의미에서 드랭의 〈춤〉은 관능적이고 원색적인 느낌이 잘 표현된 지극히 육감적이며 감각적인 그림이라 할 수 있다. 하지만 그 회화적 모티브는 유럽적인 정서와는 다소 거리가 있어 보인다. 오히려 아프리카 지역의 원시 미술을 떠오르게 한다.

당시 몸의 감각기관과 촉각적인 느낌의 예술을 추구하는 예술가들에게 원색적이고 원시적인 성향의 아프리카 미술은 주된 관심사일 수밖에 없었다. 20세기 초의 유럽, 그곳에는 새로움에 대한 열망으로

가득했다. 봉건 유럽 사회의 구습을 벗어버리고 근대 도시 국가로 거듭나기 위한 유럽 사회 전반의 몸부림이었다. 더구나 유럽이 전 세계에 문호 개방의 압력을 가하는 상황이었던 차에 유입되기 시작한 제3세계의 이국적인 문화는 유럽 전체를 열광하게 만들었다. 일본과의 교역을 통해 유입된 동양 지역의 미술이 망막주의(인상파) 예술가들에게 영감을 주었듯이* 감각주의(야수파) 예술가들은 아프리카 지역의 미술이 그러했다. 예술적 표현상의 투박함 속에 감춰져 있는 매우 강렬한 형태의 감각. 진솔하면서도 매우 직설적인 표현은 20세기 초 감각주의의 형성 과정에 절대적인 영향력을 행사하고 있었다.

감각주의 미술의 정신은 진실한 얼굴이 어디에 있든지 어떠한 모습을 하고 있든지에 구애받지 않는다는 데 있다. 설령 그곳이 아프리카 대륙의 원시 사회라 하더라도, 태평양 섬 지역의 원주민 사회라 해도 말이다. 감각주의의 메시지가 향하고 있었던 곳은 20세기의 유럽, 문화적 우월주의라는 제국주의적 발상에 눈이 먼 유럽 사회였다. 벌거벗은 몸으로 서로를 대면하는 순간처럼 감각주의 미술의 주요 모티브이자 주요 특성 중에 하나인 '에로틱'은 바로 솔직함의 관능이다.

이는 파리 지역 예술계의 분위기를 바꾸어놓기에 충분했지만 감각주의 작품을 처음 접한 일반 시민사회의 반응은 매우 냉소적이었다. '야수파(Fauves)'라는 이름도 그들 작품이 지닌 원색적인 성향의 작품 세계를 비하하는 표현 중 하나였다. '추한 그림' '미치광이들의

---

● 일본 에도 시대 말부터 메이지 시대에 유행했던 풍속화 우키요에는 후기 인상주의 화파에 큰 영향을 미쳤다. 특히 고흐는 우키요에의 풍부한 색채감에 열광했다.

〈춤〉, 앙드레 드랭, 1906

반란' 등 혹평이 쏟아졌다. 하지만 동물적이며 관능적인 모습의 인간을 담아낸 예술 작품 앞에 일부의 파리 시민들은 고개를 끄덕이기 시작했다. 작품 속의 인간을 추한 모습이나 미치광이와 같은 모습으로 그려져선 안 될 이유는 없지 않겠는가? 만일 그것이 진실이라면 말이다. 피사체의 진실한 모습을 담기 위해 노력했던 감각주의 예술가들의 작품이 식민주의와 우월주의에 빠져 있는 근대 시민사회를 일깨우기 시작한 셈이다. 타문화권의 예술 작품을 대하는 태도에서 서로 간의 문화적인 우열을 가려내는 수직적이며 종속적인 관점이 아닌, 동등한 입장으로 서로의 문화를 바라보는 수평적 관점의 세계관을 유럽 사회에 제공하고 있다는 점에서 감각주의 역시 근대미술사의 매우 중요한 위치를 차지한다.

# 입체파의 인지주의,
# 예술가의 몸에서 예술가의 머리로

에로틱한 사랑이 시간이 흐르면 자연스레 플라토닉한 사랑으로 발전하는 것처럼, 에로스를 쟁취하며 몽마르트르의 주인공이 된 감각주의를 이어 파리 시민사회의 사랑을 독차지하게 된 미술사조 역시 그와 유사한 수순을 거쳐 등장한다. 플라토닉한 예술 세계의 문을 연 몽마르트르의 세번째 주인공은 입체파라는 이름을 가진 인지주의다.

조르주 브라크Georges Braque(1882~1963)와 파블로 피카소Pablo Picasso(1881~1973)는 입체파를 상징하는 예술가다. 새로움과 혁신을 좇아 프랑스와 몽마르트르를 선택한 유럽의 다른 나라 출신 젊은 예술가들에게도 드디어 기회의 문이 열리기 시작한 듯 스페인 출신 피카소의 등장이 흥미롭다. 비슷한 연배의 브라크와 피카소, 그 둘의 만남은 파리예술학교 재학 시절부터 시작된다. 망막주의와 감각주의로 대변되던 파리의 신예술에 매료된 그들은 예술가가 되기 위해 몽마르트르

를 선택한 젊고 패기 넘치는 예술 학도들이었다. 망막주의에 이어 감각주의 예술가들에 이르기까지 연이은 성공 신화를 지켜본 그들에게 파리는 분명 기회의 땅이었을 것이다. 하지만 파리예술학교 재학 시절, 정작 그들을 관심을 끌었던 것은 파리의 예술인 망막주의와 감각주의 예술가들의 작품이 아니었다. 프랑스 남부의 작은 시골 마을 엑상프로방스Aix-en-Provence의 예술, 바로 폴 세잔Paul Cézanne(1839~1906)의 예술이었다.

## 폴 세잔이라는 이름의 예술

세잔은 일찍이 망막주의 예술가들과 함께 예술을 고민했던 몽마르트르의 1세대 예술가이다. 하지만 1880년, 마흔 살이 되었을 즈음 세잔은 망막주의 예술가들과의 결별을 선언하고 자신의 고향인 엑상프로방스로 돌아가 조용히 자신만의 작품 세계에 몰입한다. 파리를 떠나며 세잔은 이런 말을 남겼다.

"한 개의 사과로, 나는 파리를 놀라게 할 것이다.
Avec une pomme, je veux étonner Paris."

그 어떤 미술사조에도 귀속되지 않은 자신만의 독창적인 작품으로 프랑스 예술계를 놀라게 하겠다는 그의 포부를 사과 한 알로 의미

심장하게 전달하고 있다. 그가 이야기한 '한 개의 사과'는 그 어디에도 없는 단 하나의 예술로 존재하는 세잔의 예술을 의미한다.

세잔은 망막주의 예술가이자 마네의 작가주의적 성향과 그 강령을 누구보다 깊이 이해하고 있었다. 동료 예술가들과 함께 새로운 예술의 길을 모색하고 개척해나가는 것도 물론 의미 있는 과정이지만, 그에게 더 중요했던 것은 바로 예술가로서의 독립성이었다. 작가주의, 망막주의 등의 별칭은 그에게 또 다른 전체주의적 강령과 가치관으로 인식되었을지도 모른다. 그에게 예술이란 오롯이 자기 자신만의 것이어야 했기 때문이다. 그것이 파리를 들썩이게 할 만큼의 새로움이라 해도 그것이 또 하나의 관례로 인지되는 순간, 그것은 단지 벗어나야 할 대상일 뿐이었던 것이다.

그의 예술은 세상을 향해 열린 예술가의 문, 한 예술가의 작업실 문이 걸어 잠기는 순간부터 시작되는 이야기이다. 당시 모든 근대예술사조와 예술가들이 현대적 사상의 중요성을 부르짖고 있었다. 하지만 그때 그는 이미 개인이라는 존재 가치를 그 어떤 가치보다 우선시하는, 현대적 사상을 실천하는 '현대적 근대인'으로서 살아가고 있었다. 새로운 예술을 발견한 것에 모두가 열광하고 있었을 때, 세잔은 다시 초심으로 돌아가 예술에 대한 본질적인 질문을 던지기 시작한 것이다. 그의 사과는 그 누구의 사과도 아닌 세잔의 사과이다. 즉 사적 사유의 결과물로서의 예술을 상징했다. 그는 지극히 개인적인 생각들을 작품 속에 피력하기 시작한 최초의 인물이었기에 여전히 현대예술의 아버지로 불리는 것일 테다.

## 생각 속의 사과

식탁 위에 놓인 피사체로서의 사과와 예술가의 생각 속에 존재하는 사과. 그들 사이에는 어떤 차이점이 있을까? 식탁 위에 놓인 사과가 우리에게 보여줄 수 있는 모습에는 분명 한계가 있다. 빨간색 사과, 파란색 사과, 반쪽짜리 사과, 네 조각 난 사과…… 반면 예술가의 머릿속에서 사과는 더 자유로운 변신이 가능하다. 색감은 물론 그 형태까지 바꿀 수 있으며 그 다양한 형상을 자유롭게 재구성할 수도 있다. 브라크와 피카소는 바로 그러한 사과를 발견했다. 예술가의 머릿속에서 재편집된 피사체의 형상이 캔버스 위에 옮겨져 있는 걸 본 것이다. 그리고 그것은 그 누구의 것도 아닌, 폴 세잔의 사과였다. 누군가의 생각 속에서만 존재할 법한 사물의 형상이 그들의 눈앞에 덩그러니 놓여 있는 것을 경험한 것이다. 바로 플라토닉한 예술 세계가 탄생하는 순간이다.

세잔의 작품 속에 묘사되어 있는 피사체는 단지 그 대상을 상상하여 표현한 이미지가 아니다. 직접 눈으로 관찰한 피사체의 구체적인 형상을 정교하게 재구성한 형태의 그림이라 할 수 있다. 피사체의 세부적인 형태를 단순화하여 표현하는 방식으로 세잔은 자신의 화면을 재구성하기 시작한다. 이것이 바로 그의 초기 입체주의 작품을 결정짓는 핵심 요소이다.

그의 초기 입체주의 화풍을 잘 보여주는 1885~1895년작 〈생 빅투아르 산〉에 등장하는 생 빅투아르 산은 세잔의 머릿속에서 재건축된

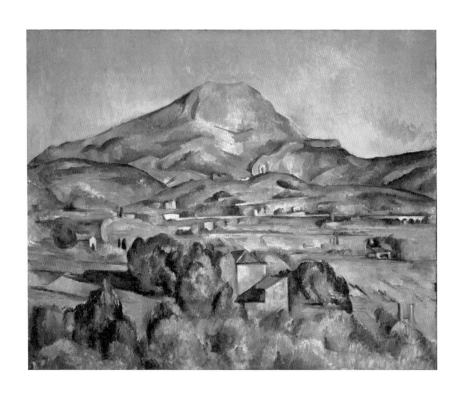

〈생 빅투아르 산〉, 폴 세잔, 1885~1895

생 빅투아르 산이다. 그의 작품 속에 등장하는 피사체들의 이미지는 건축적이다. 피사체의 세부적인 형상을 단순화한 뒤 그것들을 하나하나 쌓아올린 듯이 표현한 방식이 눈에 띈다. 브라크를 고무시킨 것이 바로 이 시기에 제작된 그의 〈생 빅투아르 산〉 연작이었다. 세잔의 작품에서 큰 영감을 얻은 브라크는 자신만의 입체적 회화 기법을 만들어내기 위한 실험에 몰입한다. 그는 대상을 구, 원기둥, 원뿔과 같은 지극히 단순한 형태의 입체로 환원하여 이를 화면상에 재구축해내는 방식으로 작품 제작을 이어갔다. 피사체의 세부적인 형태를 극단적으로 제한시킴으로써 대상을 좀 더 분석적인 공간으로 연출하는 것이 초기 인지주의의 특성이다. 브라크의 머릿속에서 재건축된 그의 레스타크 L'Estaque 마을의 모습을 주목해보자.

브라크와 달리 피카소는 세잔의 후기 작품 특히 1904년작에 더 열광했다. 피카소의 눈을 사로잡았던 것은 바로 세잔의 작품 속에 존재하는 여러 개의 소실점이었다. 다양한 각도에서 관찰한 피사체의 형태를 하나의 화면으로 그려넣는 복수원근법을 자유자재로 활용해 피사체가 마치 살아 꿈틀대는 것처럼 보이게 한 세잔의 의도가 그를 흥분케 한 것이다. 1880년대 19세기의 생 빅투아르 산이 브라크에게 큰 영감을 준 산이라면, 1900년대 20세기의 생 빅투아르 산은 피카소에게 영향을 준 셈이다.

1902년에서 1904년 사이에 제작된 그의 작품 속에 등장하는 생 빅투아르 산을 보면 마치 기차를 탄 채 안에서 바라보는, 창문 밖의 지나가는 풍경 같기도 하다. 움직이는 산처럼, 움직이는 기차처럼 느

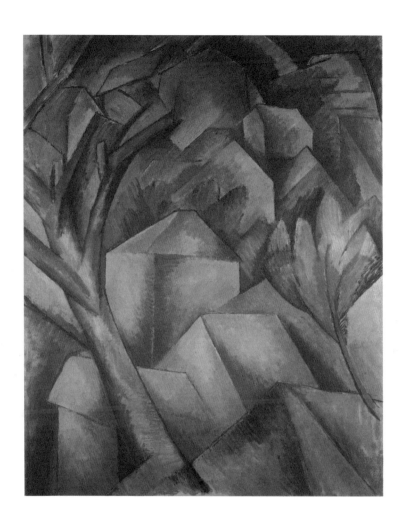

〈레스타크의 집〉, 조르주 브라크, 1908

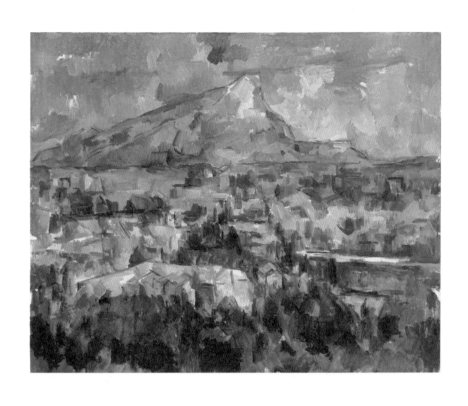

〈생 빅투아르 산〉, 폴 세잔, 1902~1904

껴지지만, 사실 그 대상이 움직여서가 아니다. 피사체를 바라보는 관찰자의 시점이 움직이고 있기 때문이다. 이처럼 세잔의 그림 속에 등장하는 생 빅투아르 산은 여러 시점에서 관찰된 여러 개의 이미지로 재편집되어 있다. 피카소의 눈을 사로잡았던 것은 바로 이 복수원근법을 능수능란하게 사용한 세잔의 생동감 넘치는 화면이었다.

세잔의 복수원근법을 더 깊이 있게 이해하려면 기존 회화에서 사용되고 있었던 단일원근법과 복수원근법의 차이점을 알아야 한다. 단일원근법이란 하나의 시점으로 피사체를 묘사하는 방식이다. 르네상스 화가들에 의해 정교하게 완성된 단일원근법은 고정되어 있는 상태의 피사체를 가장 완벽한 형태의 평면 이미지로 재현해낼 수 있다. 이를 위해서 피사체와 관찰자는 절대로 이동해서는 안 된다. 마치 현미경을 들여다보는 과학자의 요지부동하는 목과 어깨처럼 말이다.

반면에 복수원근법에서 예술가는 피사체 주변을 이리저리 맴돌며 관찰할 수 있도록 한 것과 같다. 캔버스와 물감을 등에 짊어지고 생 빅투아르 산 주위를 배회하며 각각의 아름다운 풍경 조각들을 캔버스 위에 하나씩 하나씩 주워담았을 세잔의 모습을 떠올려보자. 세잔의 복수원근법이 해방시킨 것은 단지 예술가의 눈과 발만이 아니다. 생 빅투아르 산, 작품 속에 존재하는 피사체의 형상이기도 하다. 단일원근법의 엄격한 규율하에 단단하게 묶여 꼼짝할 수 없었던 작품 속 피사체의 형상이 복수원근법으로 자유롭게 해방되었다. 피카소가 주목했던 것은 바로 세잔의 생각 속, 그의 머릿속에 존재하는 자유분방하고 생기발랄한 모습의 생 빅투아르 산이었다.

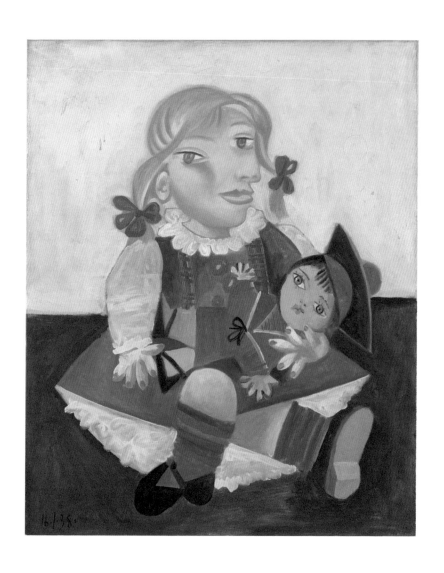

〈인형을 안고 있는 마야〉, 파블로 피카소, 1938

1938년에 제작된 피카소의 작품 〈인형을 안고 있는 마야〉를 보면 그가 세잔의 복수원근법을 충실히 활용하고 있다는 것을 이해할 수 있다. 피사체의 형태를 세부적으로 분석한 뒤 이를 단순화하는 것에서부터 시작되는 초기 입체주의 미술의 특성은 피카소의 후기 입체주의 작품에서는 더 이상 찾아볼 수 없다. 도리어 공간 분석 능력은 퇴화하고 회화 작품의 평면성이 극대화되어 있다. 마치 그림 조각들을 맞추어 하나의 평면 이미지를 완성해내는 2차원 퍼즐 게임 같다. 피카소의 후기 입체주의 미술이 '다면주의 회화'라는 별칭을 얻게 된 것도 바로 이 같은 특성 때문이다.

## 콜라주

브라크와 마찬가지로 피카소 역시 세잔의 입체주의 미술에서 큰 영감을 얻었으며 자신만의 입체주의 기법을 창조하기 위해 상당한 노력을 기울였다. 그의 다면주의 회화가 완성되기까지 그가 시도했던 실험들은 놀라움 그 자체이다. 이는 그러한 과정 중에 시도된 그의 다양한 방식의 실험이 예술가의 창의적인 생각과 혁신을 상징하고 있기 때문이다. 그중에서도 가장 중요하게 평가받아야 할 실험이 있다면 그것은 바로 피카소의 콜라주 연작일 것이다.

연작 중 하나인 〈비외 마르크VIEUX MARC〉이다. 그의 콜라주 작품에는 드로잉과 페인팅, 벽지 조각이나 신문지 조각 같은 물성을 지

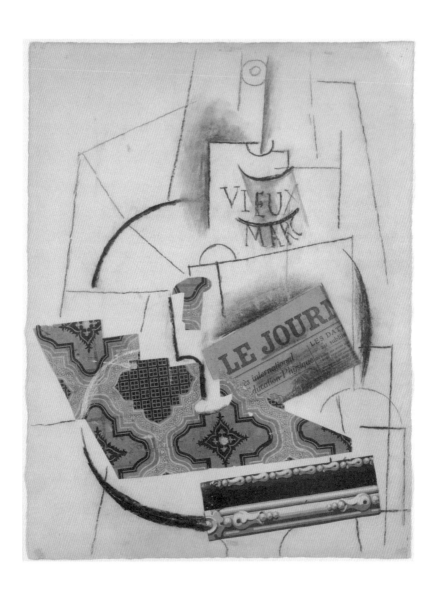

〈비외 마르크〉, 파블로 피카소, 1913

닌 다양한 매체들이 등장한다. 다소 엉뚱해 보이는 조합의 평면 매체들이 피카소의 화면 위에서 재구성되어 새로운 물성을 지닌 공간으로 재탄생되고 있다. 말 그대로 '풀로 붙인다'는 뜻을 가진 콜라주는 피카소가 만든 새로운 예술적 표현 기법의 이름이다. 단순히 무언가를 캔버스 위에 붙인다는 행위뿐만 아니라 그러한 행위 뒤에 숨은 예술가의 생각과 의도를 발견할 수 있을 때, 우리는 피카소의 콜라주 연작 작품 속에 담긴 더 깊은 의미를 이해할 수 있다.

다양하게 수집된 이미지 조각들을 하나의 화면에 재구성하는 방법은 복수원근법을 활용한 세잔의 입체주의 회화 기법을 떠오르게 한다. 피카소의 콜라주 작품 속에 등장하는 다양한 매체의 조합은 단지 하나의 시공간을 반영하는 물리적 차원의 단순 조합이 아니다. 세잔의 작품처럼 다양한 시공간이 뒤섞이며 혼재되어 있는 제3의 공간을 구성하는 파편 조각들로서의 조합이다. 다만 세잔의 조각이 '이미지'라는 지극히 비물질적인 재료에 국한되어 있었다면 피카소가 사용한 조각은 '매체'라는 물리적 질료를 사용한다. 그가 사용한 신문지 조각이나 벽지 조각과 같은 작품 재료는 재료 이상의 의미를 지니고 있다. 물감이나 목탄으로 상징되는 일반적인 회화의 재료들 대신 피카소가 사용한 재료는 그가 살아갔던 20세기 유럽 사회를 구체적으로 보여주고 증명하는 일종의 사회적 지표들이다. 이는 그가 재구성해낸 공간이 그저 피사체를 둘러싼 채 안료에 의해 만들어진 허구적 공간이 아니라는 뜻이다.

피카소의 작품 〈비외 마르크〉 속 'VIEUX MARC'는 포도주를 거

르고 난 뒤의 찌꺼기를 모아 발효시켜 증류한 양주 이름으로 그 도수가 40~50도에 이를 정도로 상당히 독하다. 피카소는 그러한 독주 이름과 함께 신문지 조각이나 벽지 조각 같은 다양한 매체들을 붙여놓음으로써 자신의 작품을 완성했다. 독한 술 없이는 도저히 버텨내기 힘든 당대의 사회 현실과 파리 시민들의 삶을 보여주고 싶었던 것은 아닐까? 액자 조각 그림으로 상징되는 한 사람의 예술가로서의 자기 자신을 포함해서 말이다. 액자로서의 사용 가치가 사라진 것처럼 보이는 짤막하게 잘려나간 액자 조각 그림 때문인지, 그 분위기가 한층 더 무겁다.

회화 소재와 재료 간의 역할이 철저히 분리되어 있는 전통 회화와 달리 피카소의 콜라주 작품에 사용된 재료들은 작품 재료임과 동시에 작품의 피사체(소재)인 것이다. 철저하게 분리되던 작품 소재와 재료 사이의 전형적인 관계성이 무너지고 있는 순간이다. 이처럼 피카소의 콜라주 기법은 회화적 표현 기법의 혁신이자 근대미술사에서 방법론상의 근본적인 변화를 상징하는 예술사적 기념비이다.

## 몽마르트르의 새 주인

망막주의에 이어 감각주의가 유행하는 대도시 파리와 세잔의 사과가 놓여 있었던 엑상프로방스라는 작은 시골 마을, 그리고 그 사이를 오가며 새로운 예술적 가능성을 찾고자 했던 브라크와 피카소. 그

들의 선택은 세잔의 사과가 놓여 있던 작은 시골 마을의 예술이었다. 생 빅투아르 산이라는 거대한 자연마저 자신의 머릿속에 집어넣는 데 주저함이 없던 세잔의 예술이 피카소와 브라크와 같은 젊은 예술가들에게는 거대한 도전이자 기회로 다가왔을 것이다. 그리고 파리의 몽마르트르도 그들의 노력에 화답한다.

망막주의에 이어 몽마르트르의 사랑을 독차지했던 감각주의는 결국 새 주인공들에게 자리를 내어주게 된다. 새 주인공들은 몽마르트르와 엑상프로방스를 분주하게 오가며 그들만의 예술을 찾기 위한 인고의 노력을 아끼지 않았던 브라크와 피카소였다. 예술가의 망막과 손끝 감각기관을 통해 예술가의 몸 안으로 파고들었던 피사체의 아름다움이 다시 예술가의 머릿속으로 들어간 셈이다. 그런 입체주의의 또 다른 이름은 인지주의이기도 했다.

세잔, 브라크, 피카소는 저마다의 생각과 방식으로 피사체를 재구성하여 작품 속에 담아냈다. 그들의 작품 세계는 모두 그들의 머릿속에서 만들어진 플라토닉한 예술이었다. 모두가 알고 있듯 플라토닉의 어원은 그리스의 철학자 플라톤이다. 하지만 입체주의가 이야기하고자 했던 플라토닉은 플라톤이 이야기했던 이데아와 다른 개념이다. 플라톤의 이데아가 실재 세계 위에 존재하는 상위개념으로서의 관념적이며 보편적인 세계였다면, 입체주의자들이 이야기하는 플라토닉한 아름다움은 땅에 발을 딛고 살아가는 한 사람 한 사람의 머릿속에 존재하는, 지극히 개별적인 세계로서의 아름다움이기 때문이다. 이러한 특성은 입체주의이자 인지주의가 근대미술사와 현대적 사상의 출

발점이자 사실주의의 계보를 잇는 미술사조 중 하나임을 보여준다. 인지주의 예술가들의 작품 속에는 당당함, 세상과 맞선 한 사람으로서의 자신감이 보인다. 한 개의 사과로 세상을 놀라게 하겠다는 세잔의 장담처럼.

작가주의와 망막주의를 거쳐 감각주의와 인지주의에 이르기까지, 근대미술의 역사는 한 사람의 내면세계 속으로 점철해가는 미적 담론의 연속적인 심화 과정이다. 당시 20세기 유럽은 산업화의 열기 속에 전체주의적인 사상과 국수주의적 이념이 전 사회에 창궐하고 있었다. 예술가들이 우리에게 전달하려 했던 메시지는 어쩌면 한 사람으로서의 인간이 잃지 말아야 할 사회적 당당함, 전체주의와 이념주의라는 이름의 거대한 기계장치에 맞서는 개별적 지성인으로서의 자신감이 아니었을까?

# 4장

유럽 지역으로의
확산

# 표현주의,
# 예술가의 심장으로

　몽마르트르라는 연못 위에 사실주의라는 이름의 돌멩이가 떨어졌다. 그 돌멩이가 남긴 파장은 꽤나 묵직했다. 인상파(망막주의), 야수파(감각주의), 입체파(인지주의) 순으로 동그랗게 퍼져나가기 시작한 프랑스 근대미술의 물결이 유럽 전역으로 확산되어 점차 유럽의 예술이 되어가고 있었다. 그 시작을 알리는 신호탄이 바로 '표현주의'이다. 표현주의는 프랑스의 사실주의가 독일 지역과 북유럽 지역으로 확산하면서 나타난 최초의 미술사조라 할 수 있다.

## 밀레와 고흐

　108쪽의 그림은 장 프랑수아 밀레Jean-François Millet(1814~1875)의

작품 〈만종〉이다. 이 그림이 밀레의 그림인 건 맞지만, 사실 밀레의 작품은 아니다. 사실 이 작품은 밀레의 〈만종(1859)〉을 모작한 네덜란드 화가 빈센트 반 고흐Vincent van Gogh(1853~1890) 작품이다. 젊은 시절 밀레의 작품 세계를 추종한 그는 수년에 걸쳐 밀레의 많은 작품을 모사했다. 소위 고흐는 밀레 '덕후'다.

밀레와 고흐를 연결하는 접점을 찾기 위해 잠시 19세기 중반의 프랑스로 되돌아가보자. 낭만주의에 맞서 현실주의적인 세계관의 중요성을 설파했던 프랑스 사실주의의 시대다. 하지만 우리가 도착할 종착지는 쿠르베가 활동하고 있는 파리도, 그의 고향 마을인 오르낭도 아니다. 조용한 시골 마을 바르비종Barbizon이다. 바르비종은 파리 남부 외곽 지역에 위치한 전형적인 프랑스 농촌 마을인데, 많은 예술가들이 작품 창작을 위해 장기간 머물곤 해 화가들의 마을로 불린다. 그들이 바르비종을 선택한 것은 파리에서 가장 가깝게 위치한 농촌 지역이자 빼어난 자연 환경을 가진 곳이기 때문이었다. 그리고 이곳에서 우리가 만날 사실주의는 스스로 농민 화가라 불리기 원했던 밀레의 사실주의다.

먼저 우리가 앞서 살펴본 사실주의를 떠올려보자. 쿠르베로 대표되는 사실주의는 낭만주의 예술가들의 이상주의적인 세계관에 반기를 들고 현실주의적인 세계관을 그 무엇보다도 강조했다. 대상에 대한 정확한 묘사를 통해 현실을 있는 그대로 보고자 했고, 여론의 공론장이 관념적이 아닌 현실적인 담론으로 가득하길 바랐던 미술사조였다. 그렇다면 밀레가 이야기하고자 했던 것은 무엇일까?

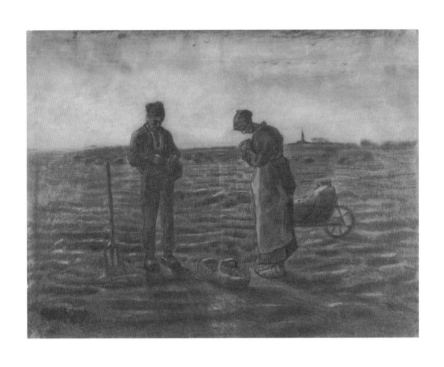

〈만종〉 모작, 빈센트 반 고흐, 1880

그림에는 감자 바구니를 내려놓고 기도하는 농부 부부가 보인다. 무엇이 느껴지는가? 작은 수확에 감사 기도드리는 농부의 소박함과 전원 생활의 낭만? 만일 당신의 눈앞에 펼쳐진 세계가 푸근한 하늘과 낭만적인 전원 풍경이라면, 당신은 빌레와 밀레의 작품을 오해하고 있는 것이다. 사실 그런 오해는 일반적인 상식이었다. 초현실주의 작가 살바도르 달리Salvador Dalí(1904~1989)의 합리적인 의심이 시작되기 전까지 말이다. 달리는 사실주의의 작품 세계관을 지향했던 밀레가 그와 같이 목가적이며 낭만적인 그림을 그렸을 리가 만무하다고 확신했다. 그는 밀레의 작품 〈만종〉 속에 등장하는 두 인물이 드리고 있는 기도가 감사 기도가 아닌 자신들의 죽은 아기를 추모하고 있는 기도라고 주장했다. 즉 작품 속에 등장하는 감자 바구니는 원래부터 감자 바구니가 아니라 아기 시체를 담아 놓은 관이었으며, 지나치게 선정적이라는 동료 작가의 의견을 수렴한 밀레가 부분적으로 고쳐 그렸을 것이라는 것이다. 밀레의 작품 성향을 누구보다 깊이 이해하고 있었던 달리의 주장처럼 밀레가 자신의 작품을 통해 이야기하고자 했던 것은 프랑스 농촌 사회의 현실이었다.

당시 농촌 지역은 낭만이 아니라 산업화의 열기 속에 상대적으로 그늘진 곳으로 전락할 수밖에 없었다. 그러니 농민들의 평화로운 삶, 온화한 풍경, 전형적인 목가 회화, 이발소 그림 등 밀레의 작품을 설명하는 말들은 사실 먼 이야기인 것이다. 그의 작품은 쿠르베의 냉소만큼이나 차가우며 날카롭다. 19세기의 사실주의를 오늘날의 영화 장르에 비유한다면 다큐멘터리로 이야기할 수 있다. 밀레의 작품에

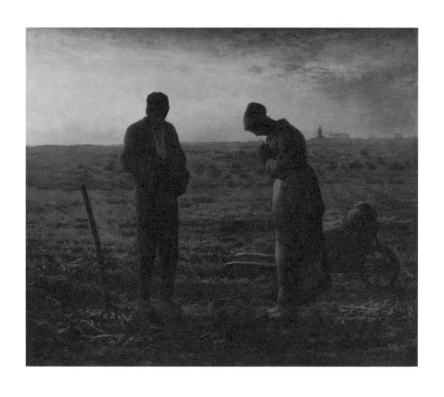

〈만종〉, 장 프랑수아 밀레, 1857~1859

등장하는 농촌 사회의 풍경은 허구적 공간이 아닌 실재 공간이다. 전원생활의 낭만과 목가적 풍경의 넉넉함이라며 도시인들이 상상하여 만들어낸 허구적 공간이 아니라 농촌 사회의 현실이었다.

다시 고흐의 모작에 대한 이야기로 돌아가자. 고흐는 밀레의 삶과 예술을 동경했던 젊은 사실주의 예술가였다. 도시 지역 자본가들의 착취 대상으로 전락해버린 탄광 지역의 노동자들과 함께 동고동락하고자 했던 목회자이자 노동자들의 비참한 현실을 있는 그대로 보여주기 위해 노력했던 예술가 고흐는 사실주의 농민 화가 밀레의 삶과 예술을 닮았다. 그러던 어느 날 항상 밀레의 작품 세계를 통해 그 해답을 얻어왔던 그에게 고민이 생겼다. 그리고 여기에서 표현주의가 시작된다. 밀레의 예술 세계와 고흐의 예술 세계를 구별하는 결정적인 특성이 만들어진 것이다.

소외된 농촌지역이나 탄광지역의 현실을 보여주기 위해 실재하는 것들을 있는 그대로 정확하게 묘사하는 사실주의 기법은 분명 의미 있는 소통의 방식이라 할 수 있다. 하지만 한계점이 있었다. 농촌의 모습이 사실 그대로 묘사되어 있는 밀레의 작품이 도시인들에게는 그저 목가적인 전원 풍경으로만 보일 수밖에 없다면, 현실을 있는 그대로 보여준다 한들 그것이 무슨 소용이겠는가.

고흐의 〈감자 먹는 사람들〉 속에는 탄광 지역 노동자 가족의 모습이 그려져 있다. 침침한 조명 아래에서 감자로 끼니를 채우기 위해 한 상에 둘러 앉아 있는 인물들을 보자. 굴곡진 얼굴 곡선과 과장되게 그려신 그늘의 눈, 코, 입은 사실적인 묘사와 오히려 거리가 멀다. 하지만

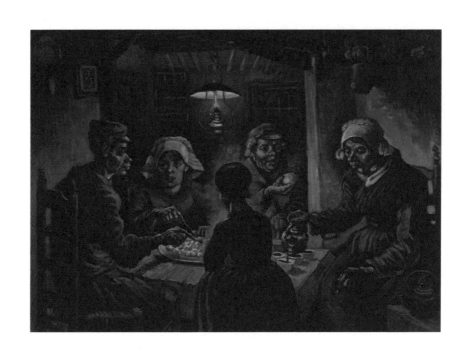

〈감자 먹는 사람들〉, 빈센트 반 고흐, 1885

울퉁불퉁 왜곡된 그들의 손 마디마디가 탄광 지역 노동자의 현실을 오히려 생생하고도 사실적으로 전달하고 있는 듯하다. 색채 또한 마찬가지다. 햇빛 한 점 없는 방 안이 마치 땅속 채굴 현장 같다. 흐릿한 조명 아래 짙게 그늘진 가족 구성원들의 얼굴은 석탄 자국으로 엉망이 되어버린 광부들의 얼굴 같다. 결국 그의 그림은 사실적으로 '묘사'된 그림이라기보다는 사실적으로 '표현'된 그림에 더 가깝다.

이것이 제2의 사실주의라 할 수 있는 표현주의의 시작이었다. 프랑스의 시골 마을 바르비종에서 시작된 원칙론적 차원의 사실주의가 벨기에의 탄광 마을 보리나주Borinage에 도착하면서 결과론적 사실주의라 할 수 있는 표현주의로 변모한 것이다. 누군가의 가슴에 귀를 대고 들을 수 있는 인간의 심장 소리는 미미하지만 의사의 청진기를 통해 들을 수 있는 심장 고동 소리는 '쿵덕쿵덕' 우렁차다. 표현주의 미술이 현실과 인간의 내면세계를 극적으로 전달하고자 했다는 점에서 의사의 청진기를 닮았다. 보이는 그대로 보여줌으로써 담론을 이끌어내고자 했던 사실주의의 방식과는 분명히 구분되는 점이다.

그렇다면 '사실적이다'라는 것의 정의를 어떻게 내려야 하는 걸까? 사실주의 미술의 이미지와 표현주의 미술의 이미지, 이 둘 중에 무엇이 더 사실적이라 할 수 있을까? 결과에 앞서 과정을 가장 중요시하는 경우라면 표현주의의 방식은 사실주의의 강령에 분명 위배된다고 할 수 있다. 하지만 표현주의는 과정과 원칙보다는 결과를 중요시했다. 사실적 표현에서 벗어난 왜곡된 형태의 이미지는 고흐의 선택이자 표현주의의 선택이었다. 현실을 오히려 더 사실적으로 전달할 수

있다고 믿었기 때문이다. 결국 표현주의는 사실주의의 강령을 위반한 결과론적 사실주의자들의 세계이다. 흥미로운 점은 바로 이와 같은 이단아를 통해 수평적이며 개체주의적인 세계 실현을 목표로 삼는 사실주의 기반의 근대미술사의 흐름이 이어져나간다는 것이다.

## 독일 표현주의의 심장, 콜비츠

표현주의는 근대미술사에서 사회적 소외층에 대한 관심이 적극적인 예술적 소통의 의지로 결실을 맺은 미술사조라는 의미도 갖는다. 물론 그와 같은 관심은 이상주의자들의 공허한 이념 논쟁과 전체주의적 발상에 일침을 가했던 현실론자들의 사실주의에서 시작한다. 밀레의 사실주의와 고흐의 표현주의, 프랑스 농촌 지역과 벨기에 탄광지역을 지나 표현주의가 새롭게 도착한 곳은 독일이었다.

19세기 후반 독일제국은 비스마르크의 국가주도형 산업화 정책이 상당한 성과를 거둬들이고 있었다. 이런 형태의 개혁은 효율성 높은 방식인 것만큼은 분명했지만 부의 불평등이라는 부작용이 발생했다. 노동자와 자본가 계급 간의 갈등은 골이 깊어져가고 있었으며, 많은 사회 지식층과 예술가들이 노동자들의 편에서 대변하기 시작했다. 소위 노동자 예술, 민중 예술이 독일 지역에서 탄생하게 된 배경에는 이와 같은 역사적 맥락이 함께한다. 즉 독일 표현주의는 공장 노동자 예술로 대변되는 민중 예술로도 불린다.

〈차에 치인 아이〉, 케테 콜비츠, 1910

이후 표현주의 미술은 독일 지역을 거점으로 급성장하게 된다. 20세기 초반, 프랑스 파리가 감각주의와 인지주의 미술의 무대였다면 표현주의 미술의 무대는 독일이었다. 그 역사적인 현장에 오늘날 민중예술의 어머니라 불리는 케테 콜비츠Käthe Kollwitz(1867~1945)가 있다. 그는 자신의 작품을 통해 소외된 노동 계층민의 현실을 이야기하고자 했다. 특히 〈차에 치인 아이〉는 이미지의 드라마틱한 표현이 돋보인다. 이 작품은 자동차가 자본가들의 전유물이던 시절인 1910년의 이야기이다. 차에 치여 정신을 잃은 한 여자아이와 그 아이를 안고 가는 부모, 그들 내면세계에서 울리는 절규가 화면을 가득 메우고 있다. 나머지 공간은 그들의 뒤를 따르는 아이들의 얼굴로 가득하다. 이는 분명 사실적인 그림과 구별되는 표현주의적 고민이 낳은 결과이다. 독일 노동자들의 심장을 뜨겁게 달아오르게 할 수 있을 만한 한 편의 드라마 같은 이미지였다.

밀레의 〈만종〉에서 침묵 기도 속에 담긴 자식 잃은 부모의 소리 없는 울음소리, 그들의 애절한 기도 소리가 교회 종탑의 종을 울렸듯이 콜비츠의 작품 속에도 아이를 잃은 어머니의 울음이 인간의 심장을 뛰게 했다. 그리고 그 울음소리가 독일 사회에 경종을 울렸다.

## 북유럽 표현주의의 심장, 뭉크

노동자들의 사회 문제가 독일 지역을 중심으로 대두되고 있었다

면, 북유럽 사회에서는 새로운 차원의 담론이 눈뜨고 있었다. 이는 좀 더 근본적인 차원의 질문에서부터 시작된다. 사회 소외층의 삶과 이를 둘러싼 불합리한 사회제도적 차원의 문제들을 논하기에 앞서 그들이 관심을 갖기 시작한 주제는 '인간' 그 자체였다. 북유럽 표현주의는 인간 내면세계의 소리, 드디어 개인의 소리 없는 절규에 주목했다.

에드바르트 뭉크Edvard Munch(1863~1944)의 작품 〈절규〉는 최근 (2012년)에 최고가의 경매 기록을 갱신한 화제의 작품이다. 그리고 그 거래액을 알게 된다면 누구라도 뭉크 작품 속의 인물과 같은 표정을 짓게 될 것이다. 한화로 자그마치 약 1,355억 원에 달하는 금액이기 때문이다. 이 막대한 경제적 가치가 의미하는 것은 무엇일까? 대체 무엇이 이 작품을 그토록 가치 있게 만든 것일까?

"어느 날 해 질 녘에 나는 길을 걷고 있었다. 한쪽으로는 시가지가 펼쳐져 있고, 밑으로는 강줄기가 돌아나가고 있었다. 마침 해가 떨어지려던 때여서, 구름이 핏빛처럼 새빨갛게 물들고 있었다. 그때 나는 하나의 절규가 대자연을 꿰뚫고 지나가는 것을 느꼈다. 나는 그 절규하는 소리를 분명하게 들었다."

작품 〈절규〉의 제작 의도를 밝힌 뭉크의 이야기다. 이 이야기로 유추하자면 도시 공간을 가로지르는 강 위 다리에서 한 인간이 절규하고 있는 장면이다. 그는 왜 절규하고 있는 걸까?

지금까지 우리가 이해했던 바에 의하면 표현주의 미술의 작품 소

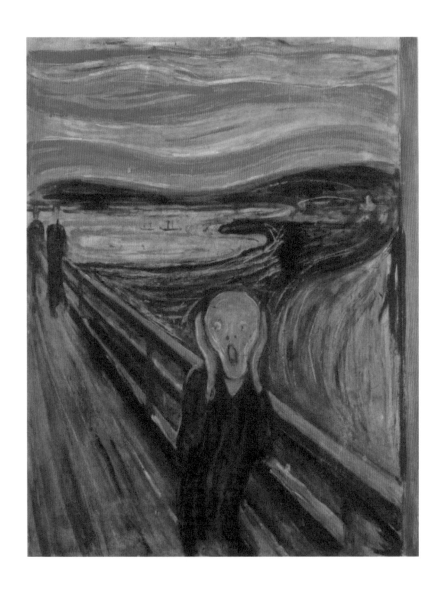

〈절규〉, 에드바르트 뭉크, 1893

재는 언제나 사회적 약자, 소외층의 삶이었고, 그들의 구체적인 삶 속에 담긴 울분과 절규를 통해 사회적 현실을 재조명하고자 했던 것이 표현주의가 목적했던 바였다. 하지만 뭉크의 작품 속에 등장하고 있는 인물이 상징하는 것은 소외된 농촌 지역의 농업 노동자도, 탄광촌의 광부도, 공장 노동자도 아니다. 그의 작품 속에 등장하는 절규는 근대의 보편적 인간으로서의 뭉크 자기 자신의 절규였다. 19세기 후반에서 20세기 초반, 당시 유럽은 가진 자와 못 가진 자, 사회적 강자와 약자로 나뉘어 제도상의 치열한 공방전과 과열된 진영 논쟁이 벌어지고 있었고, 사회 소외층의 목소리가 봇물처럼 터져나오기 시작했다. 표현주의 미술의 비판의 화살이 온갖 종류의 사회적 모순을 향해 날려지는 시대상을 떠올려볼 때, 뭉크의 작품 〈절규〉는 독창적이며 고유하다.

제도적 이상 사회 구현 전에 반드시 선행되어야 할 것이 있다면, 그것은 바로 그 제도를 만드는 인간일 것이다. 뭉크의 예술이 주목하고 있는 바가 바로 그것이다. 〈절규〉는 인간 자체에 대한 이해라는 메시지를 가지고 있다. 이는 전 유럽적 차원에서 논의되는 표현주의를 이야기할 때, 절대 빼놓아서는 안 될 북유럽적 특성이다.

뭉크의 또 다른 작품 〈사춘기〉에는 벌거벗은 몸에 불안한 눈빛을 하고 있는 소녀가 등장한다. 자신이 여성으로 결정되었다는 것을 분명하게 인지하게 하는 육체와 심리의 변화와 반응이 본격적으로 나타나는 사춘기. 이 뭉크의 그림 속 사춘기 소녀의 표정에는 이제 막 여성으로 태어난 것에 대한 가슴 설레는 기대감이나 희망은 없어 보

인다. 어두컴컴한 방 안에 소녀의 등 뒤로 유령처럼 서 있는 그림자가 오히려 그림의 분위기를 더 막막하게 만든다. 사춘기라는 상황에 처한 소녀를 등장시킴으로써 '불안'이라는 감정을 더욱 극적으로 표현한 것이다.

이렇듯 뭉크는 인간 내면의 불안함, 절규, 울부짖음을 표현하고자 다양한 인물들을 캔버스에 등장시켰는데, 그들의 표정과 상황들이 인간의 내면을 더욱 극대화해 보여주고 있다. 메시지를 효과적으로 보여주기 위해 표현을 과장하거나 특수한 상황을 캔버스에 담았다는 점에서 북유럽 지역의 표현주의와 서유럽 지역 표현주의의 방식은 같다. 하지만 다루는 주제는 조금 다르다. 고흐와 콜비츠, 서유럽의 표현주의가 산업화, 계급간의 갈등, 부의 불평등 등의 문제로 희생당한 집단의 절규를 표현했다면, 북유럽에서 시작한 뭉크의 표현주의는 드디어 사회에서 벗어나 인간 스스로가 혼자 견뎌내는 불안함과 본능적인 절규를 등장시킨 것이다.

표현주의 미술이 유행하기 전 19세기의 북유럽은 공업화가 본격적으로 시작되기 전의 사회였다. 그전까지 북유럽 사회의 근대화는 덴마크로부터 시작된 농업 기술의 근대화와 농산물 2차 가공 산업(우유, 치즈 등)의 발전으로 정의된다. 실질적인 북유럽의 공업화는 철도 시설을 비롯한 각종 산업 기반 시설이 확충되기 시작한 20세기 초반, 제1차 세계대전이 발발한 시점부터 시작된다. 영국에 이어 프랑스 그리고 독일 지역으로 빠르게 확산되는 유럽 산업화의 열기와 변화의 바람 속에 북유럽은 가장 늦게 발을 들여놓았다. 그렇기에 여타 유럽

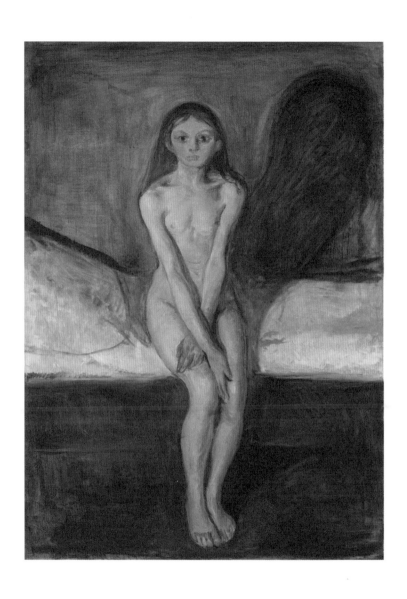

〈사춘기〉, 에드바르트 뭉크, 1894

강대국들과 달리 북유럽은 지근거리에서 그 과정을 관망할 수 있었다. 비록 산업화의 발전 속도는 느리고 그 사회적 변화 또한 더디게 진행되고 있었지만, 19세기의 북유럽 사회에는 잠시 멈춰 서서 생각할 수 있는 상대적인 시간적 여유가 주어졌던 셈이다.

19세기 덴마크의 신학자이자 철학가이며 예술가였던 키에르케고르Kierkegaard(1813~1855)는 내적 성찰을 중요시했다. "개체성이 진리이자 진리가 개체성이다"라는 말과 함께 개별적 주체의식을 발전시킨 성숙된 자아만이 진리에 다가서게끔 하는 절대적 조건이라 주장한다. 그는 그저 무관심하게 무언가에 참여하는 군중 심리와 행위로는 진리와 관계 맺을 수 없다고 이야기하면서 교리주의에 빠진 독일과 북유럽 지역의 개신교를 강력하게 비판했다. 특히 개인의 내적 진지함이 뒷받침되지 않은 종교 행위와 군중 의식, 각종 사회 운동의 위험성을 경고했다. 그는 개별적 존재로서의 입장과 생각이 분명하게 표명되지 않은 형태의 사회적 의사 표현을 극단적으로 경계한 인물이다. 개인 혼자에 대한 탐구, 내면세계의 극단적 고립을 통해 완성되는 그의 실존주의 철학 사상은 뭉크의 작품 세계를 비롯한 20세기 유럽 예술사의 방향성에 지대한 영향을 미쳤다. 뭉크의 작품 속 고독한 인간 내면세계의 절규가 북유럽 사회에 등장한 것은 결코 우연이 아니다.

"중요한 것은 나에게 진리인 진리를 찾는 것, 나의 생사를 좌우할 수 있는 생각을 발견하는 것이다."
— 키르케고르의 일기, 1835년 8월 1일

북유럽의 표현주의는 거시적 관점에서 바라본 근대미술사에서 매우 중요하게 다뤄져야 할 주제이다. 당시 유럽 사회 전체는 제국주의와 민족주의, 이념주의와 같은 전체주의적 사상이 들끓었고, 산업화와 도시화의 열기 속에 모든 풍경이 획일화되어가고 있었다. 계급투쟁과 진영 논쟁의 논리에 갇혀 자칫 선동 예술로 변질되어버릴 수도 있었던 표현주의의 위기에서 이를 구하고 그 방향성을 유지할 수 있는 사상적 기틀을 마련했다. 이는 근대미술의 개체주의적 방향성, 즉 근대미술에 있어서의 현대성이자 반근대주의적 특성을 잃어버리지 않도록 하는 데 결정적 역할을 했다. 북유럽 사회는 공정한 제도를 만들기에 앞서 인간을 이해하고자 노력했고, 보편적 논의에 앞서 언제나 그 중심을 한 개인의 내적 성찰에 두고자 하는 '혼자'의 문화를 지향했다. 그 결과 보편적 복지와 같은 사회보장제도가 북유럽 사회를 기반으로 발전하게 되었고, 위와 같은 북유럽 사회의 문화적 배경이 뭉크의 표현주의 작품으로 시각화되어 그 역사를 증언하고 있다.

# 추상주의,
# 예술가의 감성으로

예술가의 감각기관을 통해 몸 안으로 들어온 피사체가 예술가의 머릿속으로 파고들 수 있게 허락한 인지주의. 사물의 객관적인 형태가 아닌 인간의 내면세계의 목소리에 집중했던 표현주의. 망막주의를 통해 더 주관적인 세계로의 진입에 성공한 근대미술은 인지주의와 표현주의를 시작으로 그 중심 거점을 파리 지역과 독일 지역으로 이원화했고, 차츰 유럽 전체의 예술로 성장하기 시작한다. 인지주의와 표현주의 이후로 향하고 있었던 곳은 인간의 더 깊숙한 내면세계라 할 수 있는 인간의 '감성'이었다. 유럽의 미술은 개인이라는 존재로서의 인간에 대한 탐색 과정이었다. 그런데 진입 과정 중 매우 흥미로운 일이 벌어진다. 작품 속의 피사체들의 형상이 조금씩 사라지게 되는, 마치 마술 같은 현상이 일어난 것이다.

피사체의 형상을 완벽하게 배제한 상태에서 무언가를 표현하겠

다고 하는 이 놀라운 발상이 '추상주의'의 시작이다. 하지만 추상주의 회화 작품 속에서 피사체가 완전히 사라지게 되는 현상은 우연한 일도 급작스런 변화도 아니다. 앞서 이야기했듯 인지주의와 표현주의를 거쳐 점진적으로 진행되어왔다.

## 사라진 피사체

추상주의에 들어오게 되면서 작품 속의 피사체의 형상이 갑자기 사라지게 된 것이 아니라면 이미 그 이전의 미술사조 때부터 피사체가 사라지게 될 징조가 있었을 것이다. 지금까지 이해했던 근대미술사조들을 한눈에 관찰할 수 있도록 한 걸음 뒤로 물러나 더 넓게 바라보자. 쿠르베와 밀레의 사실주의 작품이나 마네의 작가주의 작품들에서는 아직 피사체의 변화가 시작되었다고 보기 어려울 것 같다. 그들 작품 속의 피사체는 전통적인 회화에 등장하는 것처럼 피사체의 객관적인 형상을 여전히 유지하고 있기 때문이다. 그다음 등장한 망막주의의 대표 예술가 모네의 작품을 떠올려보자. 그의 작품 속에 그려진 피사체의 형상은 분명 객관적인 사물이라기보다는 주관적인 인상에 더 가깝다. 피사체의 형태 묘사가 과감하게 생략되기 시작했다고 볼 수 있다.

변화의 조짐이 우리가 예측하듯 망막주의에서 시작된 것이 사실이라면, 지금부터 우리가 해야 하는 일은 망막주의로부터 시작된 변화가 감각주의, 인지주의, 표현주의를 거쳐 추상주의로 이어지는 연결고리

를 찾아내는 것이다. 그 연결고리는 예상 외로 매우 간단하다. 앞서 우리가 미술사조들의 변천사에 관해 이해했던 사실들과 중복되는 내용을 포함하고 있기 때문이다. 모네의 망막주의, 마티스의 감각주의, 피카소의 인지주의 순으로 이어지는 몽마르트르의 미술사조를 생각해 본다면 예술가의 눈과 몸의 감각을 지나 머릿속의 세계까지 들어가는 데 성공한 피사체의 이동 경로를 떠올릴 수 있다.

객관적인 형태가 아닌, 주관적인 인상을 기록한 모네의 망막주의 작품, 촉각적인 경험들을 기록한 마티스의 감각주의 작품 속에 등장하는 피사체는 모두 고유의 질감과 색감마저 과감하게 생략되었다. 브라크의 인지주의 작품 〈레스타크의 집〉을 보면, 피사체의 형태가 완벽하게 해체되어, 캔버스 위에서 재구성된 모습으로 나타나고 있다. 사물의 세부적인 정보들은 사라지고, 작품 속 피사체의 이미지는 조금씩 기호화되어갔다. 그러니 감각주의와 인지주의는 서로를 부정하는 독립적 차원의 미술사조가 아니라 거대한 예술사적 흐름 속에서 뚜렷한 방향성 하나로 연결된 존재들이다.

이는 고흐를 통해 유럽 지역으로 확산된 표현주의 진영에도 동일하게 적용된다. 콜비츠의 작품 속에 등장하는 노동자들의 모습이나 뭉크의 작품 〈절규〉에 등장하는 도시인의 모습은 인간 내면세계를 형상화한 이미지로, 그들은 이미 추상화하는 과정상에 놓인 존재들이었다. 객관적인 형태와 색감이 사라지고 그 기본 골격마저 재구성되고 왜곡되기 시작한 근대미술 작품 속의 피사체, 추상주의 작품 속에서 피사체가 사라지게 된 것은 결코 우연이 아니다.

## 안으로 안으로

128쪽의 그래프는 가로축과 세로축으로 구성된 2차원 그래프이다. 가로축은 해당 예술사조가 발원한 장소를, 세로축은 시간의 흐름을 나타낸다. 그리고 그래프 속 부채꼴 모양으로 나아가는 모습은 근대 미술이 어떻게 변화하고 확산해나갔는지 상징적으로 보여주고 있다. 이를 보면 19세기 중반 사실주의 등장부터 근대미술사조들이 하나의 뚜렷한 방향성을 가지고 전개되어왔음을 알 수 있다. 미술사조의 발원지는 프랑스를 중심으로 북유럽 지역과 동유럽 지역까지 유럽 전체로 확산하고 있지만, 그들의 예술은 망막에서 감각으로, 감각에서 인지로, 점점 더 내면세계 속으로 향하고 있다. 다르게 말하자면 서유럽 지역의 미술이 유라시아 대륙 안으로 침투해 들어가면서 미적 대상인 피사체이자 주제의식의 영역이 예술가에서부터 점점 더 사적인 공간으로 향한다는 것이다.

앞서 우리는 에로틱한 감각주의와 플라토닉한 인지주의를 이야기하면서 근대 예술의 변천사를 연인 사이의 사랑에 비유해본 적이 있다. 망막에서 감각으로, 다시 감각에서 이성으로, 안으로 또 안으로, 연인 사이의 사랑이 성장해나가는 과정이다. 깊어질수록 커지는 사랑처럼 예술도 그러하다. 작품 속에 등장하는 피사체는 예술가의 내면세계로 깊이 빠져들면 빠져들수록 근대 예술은 그 지역적 성장을 거듭해 이렇게 성장하고 확산했다. 변화와 확산을 거듭하며 유라시아 대륙 속으로 파고들기 시작한 근대미술은 어느새 독일 너머의 동유

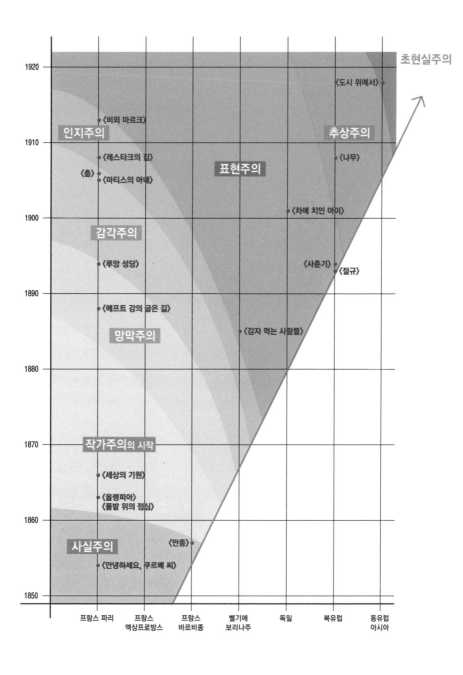

초현실주의

1920

〈도시 위에서〉

인지주의          추상주의
〈비외 마르크〉

1910

〈레스타크의 집〉          표현주의          〈나무〉
〈춤〉  〈마티스의 아내〉

〈차에 치인 아이〉

1900

감각주의

〈루앙 성당〉          〈사춘기〉  〈절규〉

1890

〈에프트 강의 굽은 길〉

망막주의          〈감자 먹는 사람들〉

1880

1870

작가주의의 시작

〈세상의 기원〉

〈올랭피아〉
〈풀밭 위의 점심〉

1860

사실주의          〈만종〉

〈안녕하세요, 쿠르베 씨〉

1850

프랑스 파리   프랑스        프랑스     벨기에     독일      북유럽    동유럽
          엑상프로방스   바르비종    보리나주                        아시아

럽과 러시아까지 도달하게 된다. 서유럽의 미술이 동유럽과 러시아 지역까지 확산하는 동안 예술가의 내면세계로 침투한 피사체는 인간 내면세계 어디까지 도달했을까? 인지주의 예술가들의 머리와 표현주의 예술가들의 심장에 이어 근대미술이 도달하게 된 곳은 어떠한 장소일까? 좀 더 내밀한 인간 내면세계, 그곳에는 추상주의가 있다.

예술가의 눈과 몸의 감각, 머리와 심장을 거쳐, 작품 속 피사체가 도달한 곳, 추상주의가 찾아간 곳은 바로 한 인간의 심연의 바다인 감성의 세계였다. 때로는 잔잔하게, 때로는 거칠게 물살을 일으키는 인간의 감성이라는 심해 속으로 작품 속 피사체의 형상이 빠져 들어가고 있었다. 제아무리 화려한 금은보화라 해도 바닷속에 빠지는 순간, 이내 자취를 감추고 사라지게 되는 것처럼 작품 속 피사체의 형상도 마찬가지다. 추상주의 예술 세계에는 바다를 닮은 감성 세계의 언어만이 존재한다.

## 뜨거운 추상 vs 차가운 추상?

| | |
|---|---|
| 뜨거운 추상 • | • 몬드리안 |
| 차가운 추상 • | • 칸딘스키 |

학창시절 시험 문제에 단골처럼 등장했던 짝짓기 문제이다. 우리는 그들이 표현한 감성 세계를 뜨겁다거나 차갑다고 정의할 수 있을

까? 만약 바실리 칸딘스키Wassily Kandinsky(1866~1944)가 주로 사용하는 붉은 색상의 안료가 뜨거운 느낌을 주기에 뜨거운 추상, 피트 몬드리안Piet Mondrian(1872~1944)이 사용하는 파란색이 색상이 차가운 느낌을 주기에 차가운 추상이라 대답한다면, 이는 감성주의 미술을 제대로 이해하지 못한 처사다. 불의 붉은색이 뜨겁고 물의 파란색이 차갑다는 것은 지극히 감각적인 경험에 의존한 형태의 기억들이기 때문이다. 하지만 앞서 이해한 것처럼 추상주의가 이야기하는 세계는 감각의 세계가 아닌 감성의 세계이다. 감성의 세계에서 붉은색은 뜨거움의 상징일 수도, 차가움의 상징일 수도 있는 존재이다.

작품 구도상의 역동성을 근거로 칸딘스키의 추상과 몬드리안의 추상을 뜨거운 추상과 차가운 추상, 다시 말해 동적인 추상과 정적인 추상으로 구분하는 것 또한 적절치 않다. 선이 자유분방하게 뻗어나간 칸딘스키의 그림에 비해 수직선과 수평선으로만 구성된 몬드리안의 그림이 단조로워 보이는 것은 사실이지만, 그 단조로움이 활동적이지 않다는 것으로 규정할 수 있을까? 대도시의 빌딩 숲을 떠올려보자. 몬드리안이 그린 정방형의 선들처럼 기하학적 구도로 팽창하는 도시의 공간이 정적인 공간이라 단언할 수 없다. 다르게 생각한다면 오히려 대자연의 공간만큼이나 치열하고 역동적인 공간일 수도 있다.

누가 몬드리안의 〈브로드웨이 부기우기〉를 보고 몬드리안의 추상을 차가운 추상이자 정적인 추상이라 이야기할 수 있을까? 그의 작품 제목만 해도 그렇다. '브로드웨이 부기우기'라는 제목의 작품 속에는 음악의 거리 뉴욕 브로드웨이에서 흘러나오는 자유분방하며 리듬

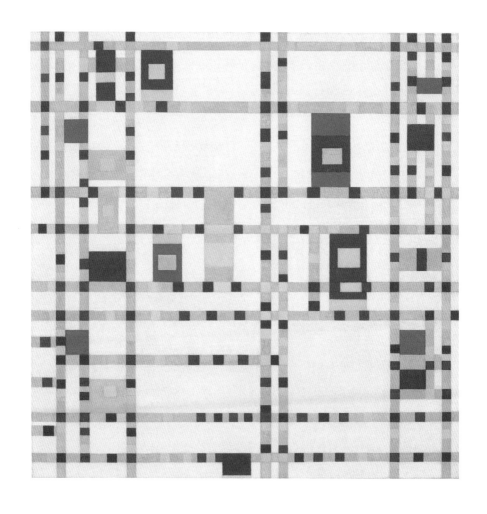

〈브로드웨이 부기우기〉, 피트 몬드리안, 1943

감 넘치는 음악, '부기우기'라는 블루스 리듬의 이름이 담겨 있다. 게다가 뉴욕 빌딩 숲을 가로지르고 놓인 정방형의 자동차 도로와 그 위를 분주하게 다니는 자동차와 도시인들이 모습이 그림 속에 표현되어 있다.

그러니 추상주의 작품을 감상하기 위해서는 먼저 그 예술가는 어떤 인물이며 그가 표현하는 작품의 감성 세계는 어떠한 세계인지에 대한 이해가 필요하다. 그리고 우리 또한 그들의 감성 세계와 공명하는 우리 각자의 감성 세계 속에 빠져들 수 있어야만 한다.

## 한 그루의 나무, 몬드리안

네덜란드 태생 예술가 몬드리안의 추상주의는 특히 과학적 사고와 깊이 관련되어 있는 예술이라 할 수 있다. 과학자의 치밀한 사고능력과 예술가의 즉흥적인 감화능력, 얼핏 보기에 이 둘은 서로 잘 어울리지 않는다. 과학 분야 중에서도 특별히 화학이라는 연구 분과를 좋아했던 예술가, 그리고 과학적 사고 속에 깃든 예술적 감흥과 감화능력, 이 두 개가 바로 몬드리안의 예술 세계이자 추상주의 회화를 이해하는 열쇠다.

몬드리안의 〈나무〉 연작은 1908~1913년, 초기 입체주의 회화에 깊이 감명받았던 시기의 그가 자신만의 작품 세계를 만들기를 몰두하고 있었을 때 그려졌다. 사실 몬드리안의 추상은 처음부터 감성의

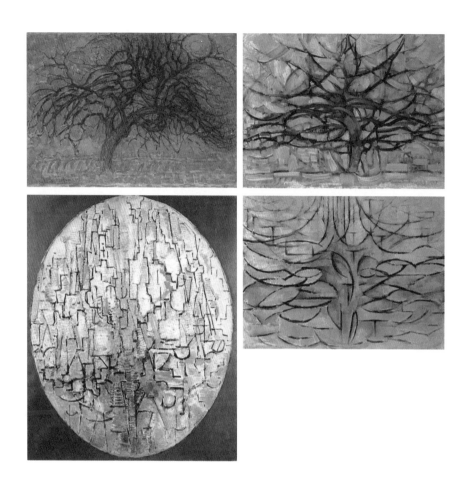

〈나무〉 연작, 피트 몬드리안, 1908~1913

직설이 아니었으나 입체주의 회화를 계속 연구하면서 자신만의 추상주의로 발전시켰다. 1913년에 제작된 작품(133쪽 오른쪽 하단)을 보면 추상주의 회화의 특성이 시작되고 있음을 알 수 있다. 피사체의 형상에서 발견되는 규칙성이 기하학적 원리로 환원해나가는 점진적 과정이다. 몬드리안의 추상주의 미술, 기하학적 형상은 나무 한 그루에서 출발했다. 그의 회화는 다채로운 대자연의 현상을 몇몇 화학 기호들 사이의 규칙적인 조합이라 가정하고 이를 규명해나가고자 한 것, 대자연의 다채로운 형상 속에 깃들어 있는 단순 명료한 법칙성을 찾아내고자 노력하는 미적 탐구 과정이었다. 엄밀히 말해서 그의 추상은 관념적 차원에서 생성된 추상학적 연구 결과물이 아니라, 대자연 속에 숨겨진 자연 법칙성을 발견하기 위해 노력한 예술가의 열정이 만들어낸 것이다.

고대 그리스의 철학자 중 아리스토텔레스는 불, 흙, 공기, 물, 4원소설을 통해 대자연의 비밀을 풀어내고자 했다. 플라톤의 젊은 제자 중 하나였던 아리스토텔레스는 플라톤의 관념적 이성관을 추종했던 인물이지만 그의 후기 철학은 플라톤의 철학과 구별된다. 그 차이점은 그의 관심이 상상계에서 현실계로 이향되는 과정 중에 나타난다. 플라톤이 이야기한 이데아가 관념적 세계관을 기반으로 하는 그리스의 철학적 사고를 반영하는 것이라면, 아리스토텔레스의 4원소설은 현실적 세계관을 반영하는 새로운 철학적 사고의 시작이었다. 플라톤의 이데아가 철저한 관념적 사고의 결과물인 데 비해 아리스토텔레스의 자연철학은 자연 현상에 대한 분석을 기반으로 하는 귀납적 추

론의 결과물이다. 플라톤 철학이 뿌리 내린 곳이 상상계, 반대로 아리스토텔레스의 철학이 뿌리 내린 곳은 대자연이자 현실 세계였다.

이념주의를 기반으로 하는 전체주의 사회의 가치관이 사회 구성원들을 조금씩 옥죄어 들어가고 있었다. 그 거국적 사회 변혁의 틈바구니에서 나무 한 그루 속에 담긴 대자연의 법칙을 찾아내기 위해 고군분투하고 있었던 예술가 몬드리안은 고대 그리스의 관념주의 철학의 사상적 토양 위에서 피어난 아리스토텔레스의 철학을 닮았다. 그의 그림 속에는 대자연을 상징하는 나무 한 그루가 서 있지만, 이 나무는 보이지 않는다. 그의 나무는 외부 세계의 위협으로부터 안전을 보장 받은 채 정방형의 견고한 격자무늬 속에 꼭꼭 숨어 있기 때문이다. 어쩌면 몬드리안의 그림에서 그의 나무와 격자무늬는 근대 이념 사회의 광기로부터 인간과 인간의 감성 세계를 지켜내고자 그가 만든 견고한 방어벽인지도 모른다.

## 감성 세계의 언어, 칸딘스키

근대미술사에서 몬드리안과 함께 추상주의 미술을 대표하는 칸딘스키의 업적은 괄목할 만하다. 러시아 출신인 그의 추상주의 작품은 피사체를 통해 의미를 전달하는 전통적인 회화의 소통 방식을 완벽하게 극복하고 있기 때문이다. 그의 작품은 피사체가 등장하지 않고, 그저 점, 신, 면 그리고 색채로 구성되어 있는 순수 조형이다. 그의 작

품을 무대 위 연극에 비유하자면, 일종의 실험극 형태의 무대라 할 수 있다. 극의 주제를 슬픔이라 가정하고 그의 연극 무대를 상상해보자.

일반적인 연극의 연출이라면 슬픔이라는 감정을 관객들에게 전달해줄 수 있을 만한 흥미진진한 소재를 가장 먼저 찾아나서게 된다. 그리고 그 이야기를 기반으로 하는 극본을 만든 뒤, 이야기 속의 다양한 등장인물들을 소화해낼 배우들을 섭외한다. 배우들은 각자의 대본을 충분히 숙지한 상태에서 자신의 역할을 무대 위에 선보이고 연출가는 그들의 연기와 무대 위의 공간을 조율한다. 공연이 시작되고 관객들은 무대 위의 공간과 배우들의 연기를 통해 비극과 슬픔을 경험하게 된다. 이것이 정극의 형식이다. 추상주의 이전까지의 회화에서 일반적인 소통의 방식은 바로 이와 같은 정극의 형식과 유사하다. 연극 무대가 예술가의 캔버스라면 무대 위의 배우들은 작품 속에 등장하는 피사체들이며 예술가는 이를 총괄하는 연출가인 셈이다.

그러나 칸딘스키는 독특한 방식으로 자신만의 연극 무대를 연출한다. 그의 무대에는 슬픈 내용의 이야기도, 그 이야기를 위한 배우들도, 그들을 위해 마련된 극본도 없다. 대신 그는 자신의 내면세계 깊은 곳에 잠들어 있는 감정, 예를 들어 슬픔을 수면 위로 끌어올린다. 그리고 연출가이자 배우로서 자기 자신을 무대 위로 올린다. 무대 위에서 그는 자신이 느끼고 있는 슬픔을 즉흥적인 몸짓으로 표현해내며 관객들은 그의 몸짓을 통해 슬픔을 전달받는다. 이것이 바로 추상주의 회화의 소통 방식이다.

무엇이 칸딘스키의 작품 형식을 그토록 파격적이게 만든 것일까?

19세기 후반과 20세기 초반, 이 시기의 러시아는 정치적 대혼란기였다. '차르'로 상징되는 강력한 왕권, 절대 군권이 러시아 사회에서 무너져내리고 있었다. 제1차 세계대전에서의 패배를 통해 드러난 정부의 무능력함과 19세기 후반부터 시작된 산업화의 바람이 러시아 사회를 새롭게 일깨운 것이다. 그 사회 변혁을 이끄는 사상적 근거는 마르크스의 《자본론》으로 상징되는 서유럽 사회의 사회주의적 가치관이었다. 1917년, 부르주아 계급과 연합한 러시아 사회주의자들에 의해 2월 혁명이 발발하고 이로써 러시아 제국이 무너졌다. 같은 해 10월, 노동자 계급의 전폭적인 지지를 받고 있던 급진사회주의당, 부르주아 계급의 정치 참여를 인정하지 않던 볼셰비키당에게 러시아 정부가 장악된다. 레닌주의를 표방하고 있던 볼셰비키 정부는 반대 세력들과의 내전 끝에 1922년 12월, 최초의 공산주의 국가인 소비에트 사회주의공화국연방을 탄생시킨 것이다. 바로 그와 같은 격동기 속에 모스크바 태생의 예술가 칸딘스키가 있다.

모스크바 대학에서 경제학과 법학을 전공한 칸딘스키는 러시아 사회의 지식인으로서 촉망받는 법학자의 길을 걷고자 했다. 하지만 그의 나이 30살이 되던 해 1895년, 모스크바의 어느 전시장 벽에 걸린 그림 한 장이 그의 인생을 뒤바꿔놓았다. 법학자의 길을 걷고 있었던 그를 예술학도로 변화시킨 것은 모네의 인상주의 작품 〈건초더미〉였다. 그의 눈을 당황케 한 것은 모호해질 대로 모호해져버린 피사체의 형상과 붓의 흔적을 있는 그대로 드러내 거칠기 이를 데 없는 형태의 그림이었다. 그는 모네의 망막주의 작품에 매료된 것이다. 서유럽의 예술

에 깊은 감명을 받은 칸딘스키는 바로 그다음 해에 독일로 떠난다. 그
곳에서 그는 그림 수업과 작품 활동에 전념하게 된다. 훗날 칸딘스키
는 모네의 작품을 처음 접한 당시 상황에 대해 이렇게 회고한다.

> "작품 제목을 확인하기 전까지 나는 모네가 그린 것이 건초더미였다는
> 사실을 알아차리지 못했다. 가장 먼저는 이를 알지 못한 나 자신에 대해
> 화가 났고, 두번째로는 그런 그림을 그린 예술가에 대해 화가 났다. 나는
> 이렇게 생각했다. '화가로서 이와 같이 불분명한 그림을 그릴 수 있는 권
> 리는 없다'라고 말이다."

그를 당황하게 만들었던 것은 예술 작품의 불친절함, 즉 예술가의
주관이었다. 하지만 그 불쾌함이 부메랑이 되어 다시 그에게 작품에
대한 호기심으로 되돌아온 것이다. 그는 독일에서 체류를 마치고 예술
가가 되어 러시아로 돌아온다. 한 인간의 감성 세계가 지닌 아름다움
을 표방하는 추상주의 예술가가 되었다. 하지만 그가 러시아로 돌아
온 시점은 1918년, 볼셰비키당에 의해 러시아혁명이 마무리되어가는
시점이었는데, 뚜렷한 자기표현 의지와 독립적인 인간으로서의 신념
을 가지고 살아가기에 당시 러시아의 시대적 상황이 녹록하지 않았던
것이다. 이미 러시아 내에서의 서유럽 시민사회주의 사상은 마르크스
주의와 레닌주의를 거치며 국가권력 주도 아래 공산주의 이념 체제로
변모했다. 이상을 현실로 구현하는 과정에서 국가의 무력 개입을 용인
하는, 이른바 레닌주의로 통용되는 동유럽식 사회주의였다. 그리하여

〈건초더미〉, 클로드 모네, 1884

칸딘스키는 러시아 국적을 포기하고 독일 시민이 되어 살아간다. 하지만 이후 독일 정부마저 나치 정부의 손에 들어가게 되자, 한동안 무국적자로서의 생활을 자처한다. 그리고 결국에는 프랑스 국적을 취득해 자신을 예술가가 되도록 만들어준 프랑스 땅에서 자신의 마지막 생애를 마감하게 된다. 국적을 두 번이나 바꾸면서까지 그가 포기하지 못했던 것은 자신만의 예술 세계, 추상주의 회화를 향한 열정과 신념이었다.

사물의 객관적인 형상과 함께 인간의 합리적 이성 언어가 사라지기 시작하는 그의 작품에는 인간 혼자만의 내면세계 속에 자리 잡고 있는 심연의 바다가 있다. 그 속에 몸을 담그고 유유자적하는 탈이념적 인간의 모습, 공공의 장소가 이념 대립의 장으로 전락해버린 사회에서 두 눈을 감고 감성 세계의 바다 속으로 뛰어든 한 사회구성원이 보인다. 당시 동유럽 시민들은 극단적 이념들 간의 충돌로 야기된 사회적 피로감에서 해방되고자 그의 작품 주변으로 모여들었다. 그의 추상주의 회화 앞에서 눈동자에 남아 있는 피사체의 잔상이 완전히 사라지기만을 기다리면서.

예술가의 붓은 아름다움을 표현하는 수단이자 아름다움을 지켜내는 방어의 수단, 그리고 치료의 도구이다. 몬드리안의 붓과 칸딘스키의 붓이 그러했던 것처럼 당시 예술가들이 지켜내려 했던 것은 감정을 지닌 인간, 전체화 사회 속의 한 사람, 그리고 혼자만의 존재 가치였을 것이다.

# 초현실주의,
# 예술가의 무의식으로

1918년 11월 11일, 제1차 세계대전이 끝났다. 하지만 전쟁 이전 유럽 사회에 미친 충격의 여파가 상당했다. 전쟁을 통해 드러난 근대 이성 사회의 광기 앞에 유럽 사회 전체가 흔들렸던 것이다. 인간은 대체 어떠한 존재란 말인가? 아름다움을 이야기할 자격이나 있는 것일까? 인간 본성에 대한 근본적인 회의와 반성이 시작된 것이다. 참혹한 전쟁을 경험한 그들에게 이제 아름다움을 이해하고 받아들일 수 있을 만한 감수성이 남아 있지 않았다.

인간의 감성 세계를 끝까지 지켜내고자 했던 추상주의 예술가들도 상황은 마찬가지였다. 최후의 보루라 믿었던 감성 세계의 가치마저 의심받았다. 인간의 이성적 활동 영역으로부터 벗어나 인간 내면 깊은 곳으로 도피해 들어간 예술이 감성 세계의 대지로부터도 추방당한 셈이다. 전체주의 진영의 포격을 견뎌낼 수 있는 마지막 방어벽

이 무너졌고 예술은 후퇴를 거듭한다. 그 허물어진 성벽을 뒤로한 채 다시 일어서야 했던 예술가들이 찾아간 곳은 인간 내면세계의 더 깊숙한 곳, 그 어떤 이성적인 판단과 논리적인 언어도 그저 힘없이 허물어져버리고 마는, 바로 무의식의 세계였다. 무의식의 공간이야말로 근대 이념 국가의 전체주의적 가치관으로부터 한 사람 한 사람 사회 구성원의 존엄성을 지켜내기 위해 싸울 수 있는 최적의 장소였다. 그 어떤 제도적 통념도 허락하지 않는 육체를 지닌 한 인간만이 누릴 수 있는 고유 공간이기 때문이다. 마침내 예술가들은 근대미술의 발원지이자 성지인 파리 지역으로 다시 모여들기 시작한다. 최후 반격을 준비하는 반란군들의 움직임, 그 반란군의 이름은 바로 '초현실주의'였다. 이것은 인간에 대한 기대와 희망이 밑바닥까지 떨어진 절망스러운 상황 속에서도 그 아름다움에 관한 논의를 끝까지 포기하지 않는 사람들의 이야기이다.

## 비논리의 논리, 마그리트

'초현실주의' 하면 떠오르는 것이 있다. 문학가 이상의 '자동기술법'이다. 가수면 상태에서 떠오르는 무의식적인 생각들을 원고지에 여과 없이 기록해나가는 문학적 표현 기법을 일컫는 말이다. '여과 없이' 기록한다는 말은 이성적 판단과 개입을 최소화한다는 것 또한 의미하니, 초현실주의를 비이성주의라 부를 수도 있겠다. 비논리적이며

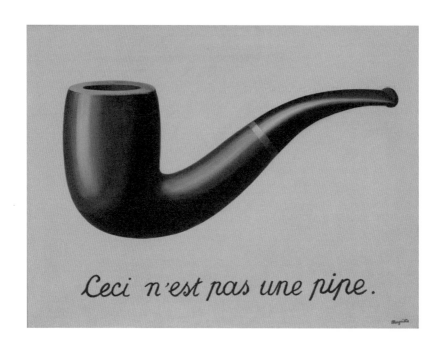

〈이미지의 배반〉, 르네 마그리트, 1929

비이성적인 이야기, 이것이 바로 초현실주의 미술의 시작이다.

　르네 마그리트Ren Magritte(1898~1967)의 〈이미지의 배반〉에는 담배 파이프의 그림이 그려져 있고 하단에는 짧은 문구 하나가 적혀 있다.

Ceci n'est pas une pipe(이것은 파이프가 아니다).

　캔버스에 파이프 그림을 그려놓고는 이것은 파이프가 아니란다. 작품 제목 그대로 이미지의 배반이다. 무슨 의도일까? 마그리트의 작품 속에 등장하고 있는 파이프는 파이프도, 파이프라는 이름의 언어도 아닌 단지 파이프 그림이다. 그러니 마그리트의 이미지, 그의 예술 세계는 언어적 세계관을 배반하고 있는 것이다. 일종의 말장난 놀이를 통해 언어적 세계관이 지니고 있는 사고의 경직성, 더 나아가 언어 체계가 지닌 본질적 차원의 모순을 지적하려는 것이다. 마그리트는 지금 근대사회가 맹신하는 언어적 세계관이 모순투성이인 존재일 수도 있다는 사실을 폭로하고 있다.

　마그리트의 작품 속에는 언제나 비논리적이며 비언어적인 상황이 연출되어 있다. 땅은 밤인데 하늘은 낮이라든지, 실루엣은 나무인데 구체적인 형태가 나뭇잎이라든지, 벽난로 속에서 기차가 튀어나온다든지…… 이렇게 모순되는 상황을 의도적으로 연출함으로써 우리의 상식을 교란한다. 문득 낯설게 느껴지는 익숙한 사물들의 모습을 통해 우리의 일상적인 사고방식의 경직성을 목도하게 하고, 우리가 지

니고 살아가는 사회적 통념의 절대성을 의심하게 만든다. '데페이즈 망dépaysement(낯설게 하기)'은 '자동기술법'과 같이 초현실주의 예술을 상징하는 대표 방법론들 중의 하나이다.

익숙한 상황이나 사물이 낯설게 보이기 시작할 때 비로소 우리는 그 대상과 일대일로 마주할 수 있게 된다. 우리의 일상이 이미 여러 생각을 담고 있는 여러 겹의 기호로 두텁게 둘러싸여 있기 때문이다. 마그리트의 작품 행위는 그러한 상식과 통념, 언어적 껍질을 벗기는 예술적 과정이다. 그의 작품은 우리의 현실 감각을 새롭게 한다. 고루한 상식과 사회적 통념으로부터 벗어난 자유롭고 신선한 모습의 현실을 우리가 스스로 발견할 수 있도록 도와주고 있다.

혹시 멀쩡하게 생긴 시멘트벽을 두드려본 경험이 있는가? 영락없이 시멘트벽으로 보이는 그 벽이 사실은 나무 합판으로 만들어진 가벼운 가벽으로 드러날 때, 우리는 가끔 그런 직관적인 판단의 필요성을 느낀다. 마그리트의 작품 역시 마찬가지다. 그의 작품은 단단한 벽을 두드리고 흔들어보는 행위다. 그가 흔들자 했던 벽은 근대 이념주의 사회의 벽, 근대 이성 언어의 벽이다. 어디서나 자유로운 변신이 가능한 무의식 속 사물의 유연함을 통해 마그리트는 이성 언어가 구축한 단단한 이념 사회의 벽을 흔든다. '기괴하다'거나 '몽환적이다'라는 일반적인 감상평처럼, 초현실주의의 세계는 하늘에 떠 있는 구름이 솜사탕이 되고, 공중에 떠다니는 거대한 바위 성이 될 수도 있는 상상의 세계처럼 보인다. 하지만 그 동화 같은 상상력이 단지 그 세계의 아름다움을 선전하기 위해 마련된 수단은 아니다. 그의 작품이 뜻

하는 바는 상상계가 아닌 현실계의 이야기이며, 현실계의 모순을 지적하고자 상상계의 이야기와 존재들을 소환했을 뿐이다.

다시 말해 초현실주의 작품에서 '초현실'은 현실 부정의 언어가 아닌 현실 극복의 언어인 것이다. 그들의 예술은 몽환적인 세계로의 몰입, 탈현실이 아닌 뚜렷한 현실 극복의 의지를 지닌 현실주의에 가까운 예술이다. 미래지향적 현실주의는 초현실주의의 또 다른 이름이다. 그들이 극복하고자 했던 현실은 바로 1920~1930년대 제1차 세계대전으로 만신창이가 되어 상처투성이가 된 몸으로 곧 있을 제2차 세계대전을 맞이해야만 했던 근대 유럽 국가들의 현실이자 이념주의 사회의 현실이었다. 이는 우리가 초현실주의 예술을 탈이성주의, 탈이념주의라 부를 수 있는 이유이기도 하다.

## 무의식의 대지, 달리

달리의 〈기억의 지속〉은 파티가 끝난 어느 한여름 밤을 배경으로 한 작품이다. 저 멀리 보이는 풍경은 달리의 고향 마을인 피게레스의 해안선이다. 작품 속에는 서로 다른 시간대를 가리키는 세 개의 회중시계가 등장한다. 그리고 이들은 서로 다른 세 종류의 사물, 직육면체의 땅과 죽은 나무, 그리고 커다란 눈을 하고 죽은 듯한 사람의 얼굴 위에서 모두 흐물거리며 녹아내리고 있다.

서로 다른 사물 위에서 녹아내리고 있는 세 개의 회중시계는 무엇

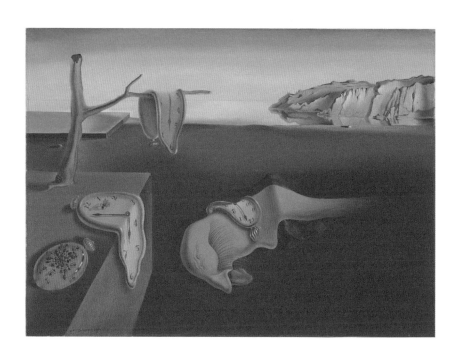

〈기억의 지속〉, 살바도르 달리, 1931

을 상징하는 걸까? 시계가 녹는다는 것은 무엇을 의미하는 걸까? 직육면체의 땅 위에서 태어나 이내 죽어버린 나무의 정체는? 회중시계 모양을 하고 있는 가짜 회중시계의 정체는? 수많은 기호와 상징체계들이 복잡하게 뒤얽혀 온통 수수께끼투성이다. 상징적인 의미를 해석하기 위해서는 좀 더 신중하고 포괄적으로 접근해보자.

우선 작품 제목인 〈기억의 지속〉부터 유심히 들여다볼 필요가 있다. 힌트는 작가가 이야기한 작품 제작 동기, 즉 작품 모티브에 있다. 한낮에 내리쬐는 뜨거운 태양의 열기, 그 열기가 좀처럼 수그러들지 않는 밤의 풍경. 한여름 밤, 파티의 열기, 모두 다 멋져도 그 기억은 시간과 함께 조금씩 사라진다. 달리의 작품 속에서 녹아내리고 있는 회중시계의 모습처럼 말이다.

자 그럼 이제부터 그 파티의 주인공이 누구인지 찾아보자. 작품 속 왼쪽에 위치한 직육면체가 보인다. 그리고 그 위에 뿌리내리고 있는 나무 한 그루가 있다. 바로 이전에 등장했던 몬드리안의 나무 연작을 기억하면서 다음과 같은 추정을 해보자. 그림 속에 등장하는 직육면체의 정체는 입체주의 미술을, 그 속에서 자라난 나무는 몬드리안의 격자무늬와 같은 추상주의 미술을 상징하는 대상이라면, 마지막 회중시계가 올려져 있는 사물인 커다란 눈의 얼굴은 예술가를 상징한다고 볼 수 있다. 하지만 그 감은 커다란 눈의 얼굴은 창백한 피부색을 하고 마치 죽은 사람처럼 누워 있다. 나무 역시 마찬가지다. 메마른 나뭇가지로 죽어가고 있는 나무, 그리고 그 나무가 뿌리 내리고 있는 땅 역시 직육면체 역시 죽은 존재이다. 회중시계가 놓여 있는 세

종류의 사물, 직육면체의 땅과 나무, 그리고 사람의 얼굴 일부분이 마치 예술의 죽음을 예언이라도 하듯 달리의 그림 속에서 죽어가고 있다. 파티는 정말 끝난 걸까? 죽음을 마주한 예술, 기억 속에서 조금씩 사라져가는 예술에 대한 아쉬움마저 느껴진다.

그림 안에 앞에서 설명하지 않은 회중시계 하나가 더 있다. 그림 좌측 하단에 위치한 주황색의 이 회중시계는 다른 회중시계들과 다르게 녹지 않고 있다. 동시에 그것은 회중시계 모양을 하고 있는 가짜 회중시계이다. 나머지 회중시계가 각자 자신만의 시간을 가지고 각자의 삶을 살아간 실존적 존재들이라면, 주홍빛의 보석으로 만들어진 회중시계는 시간이나 삶의 흔적이 남아 있지 않은 가짜 시계인 셈이다. 아이러니한 것은 마지막까지 그의 작품 속에서 기억될 회중시계는 진짜 회중시계가 아닌 바로 이 가짜 회중시계일 것이다. 녹아 없어질 운명에 처한 진짜 회중시계들과 다르게 가짜 회중시계는 녹지 않고 있기 때문이다. 이 가짜 회중시계가 직육면체의 땅 위에 홀로 자리잡고 있다. 작가는 진짜 시간과 진짜 예술에 대한 기억은 사라지고 가짜 시간과 가짜 예술에 대한 기억만 남게 될 것이라는 씁쓸한 현실을 이야기하고 싶었던 걸까? 땅 위에 흔적을 남기며 살아갔던 사람들의 이야기와 기억들은 모두 사라지고 이념에 치우쳐 허구적 역사책이 기록하는 예술 이야기, 가짜의 시간만이 기억될지도 모른다.

하지만 달리의 그림 속에는 숨겨진 반전 드라마가 있다. 보석처럼 영원히 보존될 것만 같은 가짜 회중시계에도 위기가 있다. 보석으로 만들어진 이 가짜 회중시계는 지금 개미떼의 습격을 받고 있

다. 개미떼란 본디 부패하는 모든 것들을 흔적도 없이 사라지게 하는 존재인데, 그렇다면 이 가짜 회중시계 역시 곧 흔적도 없이 사라지게 될 대상의 운명적 위기 상황을 상징한다. 땅속으로 스며들어 영양분도 되지 못하는 운명에 처한 가짜 회중시계의 미래를 볼 수 있는 대목이다.

결국 달리의 그림 속에서 최후까지 기억될 역사는 이념사적 근대사가 기록하는 가짜 예술의 역사가 아니다. 오히려 녹아내리는 회중시계와 함께 땅속 영양분이 될 준비를 마치고 기다리는 이들의 역사이다. 수평적인 세계를 꿈꾸었던 이들의 역사, 혼자라는 존재 가치 실현에 모든 걸 쏟아부었던 이들의 역사, 개체주의 진영의 전열을 끝까지 흐트러뜨리지 않기 위해 노력했던 이들의 역사, 바로 이것이 그가 이야기하고자 했던 바가 아닐까?

이념 사회의 광기 때문에 인간의 이성적 사고 능력은 물론 감성 세계의 순수성마저 의심받기 시작함으로써 예술은 절체절명의 위기 상황을 맞이했다. 입체주의가 이야기했던 직육면체의 땅도, 추상주의가 심은 한 그루의 나무도, 커다란 눈을 가진 예술가의 얼굴도, 모두 창백한 모습을 하고 죽어가고 있었다. 더 이상 갈 곳도 없이 역사속으로 사라져버릴 것만 같았던 예술이 초현실주의로 다시 피어나기 시작한다. 그들의 영양분을 머금은 무의식의 대지 위에서 화려한 반전의 드라마가 다시 시작된 것이다.

## 초월적 세계의 예술, 샤갈

로베르토 베니니의 영화 〈인생은 아름다워〉는 제2차 세계대전 당시 나치 유대인 수용소를 배경으로 한다. 젊은 유대계 이탈리아인인 귀도 오레피체는 언젠가 자신의 서점을 열겠다는 꿈을 가지고 웨이터 일을 하며 열심히 살아간다. 초등학교 교사인 도라와 사랑에 빠진 귀도는 그녀와 함께 가정을 꾸리고 아들 조수에를 낳는다. 그리고 이 영화의 처음과 마지막을 설명하는 사람이 바로 조수에다. 조수에의 생일날, 귀도는 그의 아들과 함께 나치군에 붙잡혀 유대인 수용소로 끌려가게 된다. 귀도는 수용소 안의 은밀한 장소에 조수에를 숨기고 몰래 음식을 가져다주면서 조수에의 천진난만한 영혼을 지켜주기 위해 거짓말을 한다.

"이 캠프는 단지 게임일 뿐이고, 최초로 1,000점을 따는 사람에게 선물로 탱크가 주어진다."

엄마가 보고 싶다고 울거나, 배고프다고 떼를 쓰거나 소리를 지르면 점수가 깎이게 되며 나치 군인들과의 술래잡기에서 끝까지 잡히지 않으면 1,000점을 얻을 수 있다고 이야기한다. 수용소 내의 사람들이 하나둘씩 사라지기 시작했지만 귀도의 이야기를 그대로 믿고 따랐던 조수에는 아무런 두려움도 느끼지 않는다. 그리고 귀도는 조수에와 함께 영화가 거의 끝날 무렵까지 살아남는다. 하지만 미군이 진격해온다는 소문에 수용소가 혼란해진 틈을 타 자신의 아내인 도라를 찾아 나선 귀도는 그만 나치군에게 발견되어 총살당한다. 한편

귀도의 이야기만 믿고 꽁꽁 숨어 지내던 조수에는 끝까지 나치군에게 발각당하지 않았고, 마침내 미군 탱크가 수용소로 진입하는 모습을 본 그는 자신이 게임의 승자가 되었다고 믿는다. 그리고 수용소에서 끝까지 살아남아 그의 어머니 도라의 품으로 무사히 돌아간다. 조수에는 세월이 한참 흐른 뒤에서야 깨닫는다. 자신을 수용소에서 살아남을 수 있게 해준 것이 아버지의 동화 같은 거짓말이었다는 사실을 말이다.

영화가 들려주는 동화 같은 이야기, 조수에의 때 묻지 않은 동심 세계와 아버지 귀도의 헌신적인 부성애처럼 영화가 전달하려는 메시지는 〈인생은 아름다워〉라는 영화 제목처럼 어떠한 상황에서도 변질되지 않는 인간의 순수함과 사랑이다. 하지만 이 영화는 인간에 대한 희망의 메시지와 함께 인간의 어두운 면도 함께 보여주고 있다. 조수에의 동심 세계와 귀도의 헌신적인 부성애가 더욱 빛날 수 있었던 것도 그들이 처한 현실 세계의 참담함 때문이다. 조수에의 순진무구함이 우리에게 묵직한 울림을 주는 것 또한 그 공간이 놀이터가 아닌 유대인 수용소라는 대학살의 참담한 현장이기 때문이다. 예술가 마르크 샤갈Marc Chagall(1887~1985)의 작품 세계는 베니니의 영화처럼 무거운 현실 세계의 이야기와 동화적 상상력이 어떻게 서로 전환되고 치환될 수 있는지에 관한 물음이다.

러시아 태생의 유대인 예술가 샤갈은 예술적 호기심이 가득했던 청년이었다. 그런 그의 발걸음을 이끌었던 곳은 예술의 도시 파리였다. 1910년, 그가 파리에 도착했을 때는 브라크와 피카소의 입체주

의가 파리 예술계를 주도하는 시기였다. 한창 호기 넘칠 나이인 스물세 살의 샤갈에게 당시 파리의 예술은 지나치게 현실적인 예술이었다. 그에게 예술은 무한한 상상 속의 이야기를 자유롭게 펼쳐낼 수 있는 공간이어야만 했기 때문이다. 그렇다고 해서 그가 현실 세계와 동떨어진 삶을 살았다거나 현실적 담론과 동떨어진 가치만을 추구했던 것은 아니다. 단지 사실주의 지성을 기반으로 성장한 몽마르트르의 예술이 샤갈과 같은 이방인들에게 낯설음과 경계의 대상으로 느껴졌을 뿐, 샤갈 역시 칸딘스키처럼 러시아의 전쟁기와 혁명기를 몸소 겪어낸 사람이다. 심지어 유대인인 샤갈은 여러 소수민족들에 대한 러시아 사회의 박해를 피해갈 수 없었다. 그런 샤갈에게 예술이란 단순한 현실 도피의 공간이 아니라 오히려 현실과 맞서 싸움으로써 이를 극복해나가는 적극적인 공간이었다. 하지만 극복하는 방식에서 그의 태도는 사실주의자들과 크게 구별된다.

사실주의자들은 현실 사회에 대한 구체적인 비판 행위를 통해 자신이 생각하는 이상 사회의 모습을 제안한다. 하지만 샤갈과 같은 예술가들의 방식은 다르다. 그들은 현실 사회가 범접할 수 없는 기괴한 세계를 만들어낸다. 모든 것을 아무 조건 없이 받아들일 수 있는 세계를 창조하는 것이다. 우리가 몽상가라 부르는 이들이 이상 사회의 실현 자체를 부정하는 것은 아니지만, 샤갈의 꿈꾸었던 예술은 현실 세계에 영원히 실현될 수 없는 초현실이었는지도 모른다. 이상향을 꿈꾸지만 그 어떤 현실적 대안도 제시하지 않고 내세를 꿈꾸는 종교적인 세계관처럼 말이다.

하지만 그의 작품 속에는 강렬한 현실성이 존재한다. 그는 러시아 태생의 유대인으로서 20세기를 살아가고 있었다. 그리고 소련식 사회주의와 나치의 홀로코스트의 위협 속에 고향을 등지고 유럽을 떠돌다 결국 미국행 망명길에 오를 수밖에 없었다. 샤갈의 작품 세계 전반을 이끌고 있는 것은 분명 그의 동화적인 상상력이지만, 그 속에는 그가 겪었던 잔혹한 현실 세계의 어두움이 함께 공존하고 있다. 이와 같은 맥락에서 샤갈의 상상력은 〈인생은 아름다워〉의 귀도의 상상력과 닮았다.

초현실주의 작품은 거울 속에 비친 세계와도 같다. 우리가 오른팔을 올리면 거울 속의 우리는 왼팔을 든다. 마치 샤갈의 그림처럼 말이다.

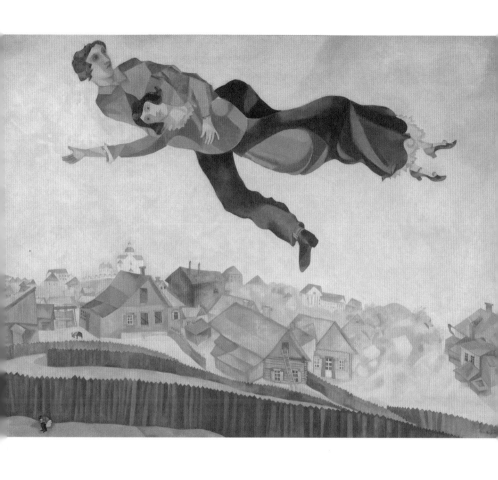

〈도시 위에서〉, 마르크 샤갈, 1918

# 다다이즘,
# 주체적 인간의 완성

　초현실주의자들의 무의식 세계로부터 시작된 반이성, 반과학, 반전체주의적 반란 등 개체주의 진영의 저항은 '다다'의 언어로 완성된다. 다다dada는 프랑스어로 '장난감 목마' 또는 '의미가 없는 어린아이들의 옹알이'를 뜻한다. 실제로는 아무런 의미가 없어도 동시에 무엇이든 의미할 수 있는 기호언어 이전의 언어라 할 수 있다. 옹알이를 시작한 어린아이의 모습을 떠올려보자. 무언가를 열심히 이야기하고 있지만 그 말뜻을 이해하기란 복잡한 암호를 해독하는 일만큼이나 어렵다. 어린아이에게 '다다'는 장난감을 부르는 표현일 수도 있고 먹을 것을 달라는 표현일 수도, 배가 부르다는 표현일 수도 있기 때문이다. 해석보다는 이해와 공감이 필요한 언어이다. 이러한 어린아이의 옹알이가 20세기를 선도했던 다다이스트들의 언어, 전위예술(아방가르드avant-garde)의 언어와 동일한 종류의 언어라 이야기한다면 당신

은 어떠한 반응을 보이겠는가?

다다이즘은 근대사회의 모든 이념적 가치와 전통을 부정하는 유아기적 언어로의 회귀를 의미한다. 과학, 정치, 사회, 문화, 심지어는 예술에 이르기까지 다다이즘은 인간이 만들어낸 모든 종류의 이성 언어를 부정한다. 다다의 언어는 치밀하게 기획된 부정의 언어이자 심지어 자기 부정의 언어이기도 하다. 예술이 예술을 부정하는 아이러니가 연출된 것이다.

다다이즘을 대표하는 작가 마르셀 뒤샹Marcel Duchamp(1887~1968)의 〈L.H.O.O.Q〉에는 모나리자의 코와 턱 밑에 남성의 수염이 그려져 있다. 르네상스 예술을 상징하는 모나리자의 얼굴을 모욕하는 그의 낙서 행위는 르네상스 이후의 모든 예술적 전통에 대한 부정과 도전을 상징한다. 작품 제목으로 기록된 알파벳 대문자 배열은 초현실주의자들과 다다이스트들이 즐겨 사용했던 언어유희의 방식이다. L.H.O.O.Q. 알파벳 대문자 하나하나를 프랑스어로 읽으면, 엘L, 아슈H, 오O, 오O, 퀴Q, 'Elle a chaud au cul'가 된다. '그녀의 엉덩이가 뜨겁다'라는 뜻이며 여성을 성적으로 비하하는 발언이다. 뒤샹은 이 제목을 통해 다시 한번 모나리자를 모욕하고 예술을 부정한다.

하지만 뒤샹의 작품이 부정하는 것은 예술 작품으로서의 모나리자가 아니다. 그가 부정하는 모나리자는 새로운 예술적 도전들을 가로막는 전통적 미의 기준으로서의 모나리자, 모나리자 그 자체를 보지 못하고 권위에 복종하는 감상자들의 태도였다. 다다의 언어는 예술을 부정하는 언어이지만 동시에 예술의 본질을 주목하게 만드는

〈L.H.O.O.Q〉, 마르셀 뒤샹, 1919

언어이기도 하다. 무언가를 철저하게 부정함으로써 다시 그것을 긍정하는, 아이러니의 언어인 셈이다.

## 우연의 법칙, 한스 아르프

제1차 세계대전을 기점으로 반이념주의적 정서, 그 뿌리에는 이념 전쟁에 대한 유럽 사회의 환멸이라는 정서가 전 유럽 사회에 확산되기 시작했다. 바로 소위 전위예술가 집단이라 불리는 다다이스트들의 예술 활동, 다다의 언어가 등장한 것이다. 반이성, 반과학, 반이념, 반국가주의, 심지어는 반예술에 이르기까지, 다다이즘은 이성 사회가 낳은 모든 종류의 근대적 권위에 도전한다. 일종의 무정부주의적 예술 활동이라고 할 수 있다. 유럽 대도시를 중심으로 산발적으로 일어난 이 반권위주의적 예술 운동은 근대 이성주의 사회에 대한 근본적인 물음과 함께 포괄적 재검증의 필요성을 제기한 극단적 성향의 문예 운동이었다. 그들이 부정하고자 했던 것은 바로 인간의 이성 언어였다. 하지만 근대사회에서 인간의 이성적 사고 능력이 낳은 이념적 가치관이 정치, 경제, 문화, 심지어 예술에 이르기까지 뿌리내리지 않은 영역은 없었다. 이것이 바로 다다이즘이 사회 전반에 걸친 광범위한 예술 운동이 될 수밖에 없었던 이유이자 예술이 예술을 부정하는 상황에까지 다다를 수밖에 없었던 이유이다. 그러므로 다다의 언어는 탈근대주의 예술 운동의 본격적인 시작이라 할 수 있다.

물론 사실주의 이후 초현실주의까지 이어지는 근대미술사 전반이 전체주의에 저항하고 홀로 서온 개인의 예술이었다. 하지만 다다이즘은 그 근대주의적 가치관과 세계관을 전면 부정하고 있다는 점에서 앞선 미술사조들과 구별된다. 초현실주의까지의 예술이 근대적 가치관에 우려를 표명한 이성적 예술이었다면, 다다이즘은 그 이성주의적 세계관을 근본적으로 부정하는 탈근대주의 예술 운동이기 때문이다. 반이성주의, 말 그대로의 탈근대화가 다다의 선언이자 목표였다. 탈근대의 첨병으로 살아가고자 했던 전위적 예술가들, 그 반권위주의자들은 이념적 가치관이 편만하게 자리 잡고 있던 유럽 사회 안에서 실존주의 지성인으로 살아가기 위해 몸부림쳤을 것이다. 사회적 고립을 적극적으로 선택해 무정부주의자로서의 삶을 살아갔던 이들, 그들의 삶은 파격적이면서도 은밀했다.

다다이즘의 발원지는 바로 제1차, 제2차 세계대전의 소용돌이 속에서도 정치적 중립성과 이념적 독립성을 잃지 않은, 유럽 내 유일한 영세 중립 국가 스위스다. 그리고 그곳에 다다이스트들의 삶을 대표할 만한 예술가이자 다다 운동을 주도했던, 다다이즘의 창시자로 불리는 한스 아르프Hans Arp(1886~1966)가 있었다. '한스'는 독일어 이름이며 그에게는 또 다른 국적의 이름이 하나 있다. 장 아르프Jean Arp, 그의 프랑스어 이름이다. 그는 프랑스인으로 귀화한 독일 태생의 예술가다.

아르프가 태어난 알자스 지역은 프랑스와 독일 간의 영토 분쟁이 가장 치열했던 곳이기도 하다. 지금은 프랑스의 영토이지만 그가 태어났을 당시 알자스는 독일제국의 영토였다. 보불전쟁에서 승리한 독

일제국이 알자스 지역을 독일제국의 영토로 합병한 지 얼마 되지 않은 시기였다. 독일인 아버지와 프랑스인 어머니 사이에서 태어난 아르프는 1919년 제1차 세계대전 이후 알자스 지역이 다시 프랑스의 영토로 합병되기 전까지 독일 국적이었다. 독일어와 프랑스어를 모국어처럼 사용할 수 있었던 아르프는 독일과 프랑스의 예술 학교를 모두 경험할 수 있었으니 어찌 보면 예술학도로서 최상의 조건을 갖추고 있었다. 그러나 제1차 세계대전이 시작되고 바로 그다음 해 1915년, 아르프는 독일군 징집대상이 된다. 아버지의 나라 독일제국의 군인으로서 어머니의 나라 프랑스와 싸워야만 했던 것이다. 결국 독일군 징집을 피하기 위해 아르프는 정치 중립국이었던 스위스를 선택하게 된다. 취리히에서 그는 그와 같은 선택을 한 한 무리의 젊은 예술가들과 조우하게 된다. 그들의 역사적인 만남을 기억하는 곳이 바로 취리히의 '볼테르 카페'이다. 아르프는 그들과 함께 새로운 역사, 최초의 무정부주의 예술 운동이라 할 수 있는 다다이즘의 역사를 쓰기 시작한다.

아르프의 〈우연의 법칙에 의해 배열된 콜라주〉는 그가 작업 도중 우연히 바닥에 떨어진 색종이들의 모습을 보고 영감을 얻어 제작한 콜라주 작품이다. 커다란 종이 위에 색종이를 떨어뜨리고 종이가 떨어진 우연한 위치에 그 색종이들을 풀로 고정시켜 완성했다. 작품 속 사각형들의 형상들은 작품 제목 그대로 '우연의 법칙'에 따라 배열된 것이라 할 수 있다. 그 어떤 의미도 없는 사각형 색종이들의 불규칙한 배열이라니, 참으로 헛헛하다. '우연'에도 '법칙'이란 단어가 따라

〈우연의 법칙에 의해 배열된 콜라주〉, 한스 아르프, 1917

붙는다는 사실이 좀 아이러니하지만, 어찌되었든 작품이 뜻하는 바는 불규칙성 그 자체이다. 모든 규칙으로부터 벗어나 자유롭게 날아다니다 특별히 의도하지 않았던 공간에 떨어지는 사각형 색종이들의 모습은 모든 이념으로부터의 자유를 꿈꾸며 스위스 취리히로 날아든 아르프를 비롯한 젊은 예술가들을 닮았다.

서로 다른 크기와 색깔을 가진 사각형들이 각자의 자리에 있어야 하는 데는 그 어떠한 이유도 없다. 이런 크기와 색깔을 가지고 있기 때문에 이 사각형은 여기에 있어야 하는 게 옳다는 식의 생각은 그의 작품 세계에 존재하지 않는다. 그 어떤 의도도 담겨 있지 않기에 우리는 그의 작품을 향해 그 어떤 물음도 던질 수 없다. 심지어 수많은 모양 중 사각형의 색종이가 선택된 것도 아무 의미가 없다. 앞에 나왔던 몬드리안의 추상주의 회화 속에도 등장했던 사각형은 인간 내면세계 속에 존재하는 대자연의 의미를 상징했지만, 아르프의 작품 속에 등장하는 사각형은 추상주의가 언급하는 사각형과 본질적으로 다르다. 아르프의 사각형은 특정 의미의 기호적 존재가 아니라 그저 네모꼴을 하고 책상 위에 놓여 있는 색종이들이다.

그 의미를 굳이 찾아내야만 한다면 그것은 '의미 없음'의 의미일 것이다. 무의미의 의미, 비언어의 언어, 그것이 다다의 언어다. 바닥 위에 어지럽게 흩어진 색종이들의 모습에서 아르프는 전체주의적 이념으로부터 해방되어 자유를 만끽 중인 또 하나의 세계로서의 가능성을 발견했다. 그리고 그는 그 무질서함 속에 존재하는 일종의 자율 법칙을 발견한다. 그는 그것을 우연의 법칙이라 불렀고, 그것이 탈근대주

의, 포스트모더니즘의 첫 이름이었다.

색종이가 가지런히 정돈되어 있었던 아르프의 작업대 위에 공간과 그 색종이가 어지럽게 흩어져 있었을 그의 작업실 바닥 면, 두 수평선 간의 간격은 70~90센티미터, 이는 의미와 무의미, 필연과 우연, 이성과 비이성, 근대와 탈근대 세계관 사이의 간극이기도 하다. 작업대라는 공간은 인위적 창작 공간이자 전통적 공간이라면 바닥은 우연한 공간이자 권위가 없는 공간이다. 아르프가 작업대와 바닥 사이에서 발견한 세계는 바로 이와 같은 세계다. 지척에 두고도 이를 적극적으로 찾지 않는다면 영원히 찾지 못할 수도 있는 세계, 바로 아르프가 발견한 세계다.

## 기성품과 예술 작품, 마르셀 뒤샹

20세기의 예술계를 뒤흔들어놓은 뒤샹의 작품 〈샘〉이다. 하지만 이건 그저 소변기다. 작품 제목을 샘이라 명명한 것 외에 작가가 남긴 창작 작품으로서의 흔적은 그 어디에도 없다. 작품 이니셜로 기록된 듯 보이는 검은 색 문자 'R.MUTT' 역시 기괴하기 이를 데 없는데, 왜냐하면 이것은 작가의 이름이나 작품명을 뜻하는 이니셜이 아니기 때문이다. 'R.MUTT'는 소변기 제조 회사의 이름을 딴 이니셜이며 함께 기록된 '1917'이라는 숫자 역시 상품 제조연도일 뿐이다. 그의 작품은 그저 말 그대로의 레디메이드ready-made, 즉 기성품이다. 작가

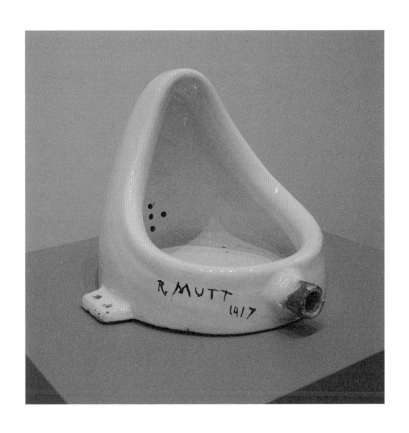

〈샘〉, 마르셀 뒤샹, 1917

가 한 일이라고는 매장에 전시되어 있는 상품을 전시장에 옮겨다놓은 것이 전부이다.

작품이 완성되었던 해 1917년, 그의 작품을 받아줄 수 있을 만한 전시 공간은 그 어디에도 없었다. 희박하게나마 가능성이 있던 곳은 당대 유럽의 예술에 열광하고 있었던 미국의 뉴욕이었지만 그곳의 상황도 마찬가지였다. 6달러의 참가비만 내면 누구나 자유롭게 작품을 전시할 수 있었던 진보적 형태의 전시인 뉴욕 〈앙데팡당 Indépendant展〉에서도 그의 작품은 수모를 당한다. 정식 출품되었음에도 불구하고 전시가 끝날 때까지 창고 안에 갇혀 있을 수밖에 없었던 것이다. 누군가가 낙서를 해놓은 듯한 남성 소변기 하나가 예술 작품이라는 사실을 알아차릴 수 있을 만한 사람이 어디 흔하겠는가? 설령 알았다 하더라도, 이를 전시장 안으로까지 끌고 들어올 수 있을 만한 용기를 가진 사람이 어디 또 흔하겠는가?

뒤샹의 〈샘〉이 지니고 있는 작품으로서의 가치를 이해하기 위해서는 예술에 관한 일반적인 생각의 틀을 부정할 수 있어야 한다. 예술적 소통에 대한 정의 자체를 다시 해야 한다. 우리가 일반적으로 이해하고 있는 예술 작품 감상의 필수 요소는 예술가, 작품, 관객이다. 예술가와 예술가의 작품, 그리고 관객 순으로 작동하는 전형적인 작품 감상의 메커니즘 속에 뒤샹의 작품을 대입해보려 해도 쉽지가 않다. 우선 작가의 역할이 무엇인지가 분명하지 않다. 매장에 전시된 기성품을 전시장에 옮겨다놓은 것이 전부이다. 그나마 소변기 위의 서명마저 작가의 것이 아니다. 그렇다보니 예술 작품으로서의 역할마저

모호하다. 피사체인지 작품인지, 그 경계조차 구분 짓기 어렵다. 감상의 3요소 중, 이제 남은 것이라고는 관객밖에 없는데, 무엇에 반응해야 할지, 관객으로서 어떤 내용을 받아들이고 감탄하거나 비난해야 할지 도무지 알 수가 없다.

기존의 관점에서 보았을 때, 그의 작품은 분명 최악이다. 예술가와 작품, 작품과 관객, 관객과 예술가 간의 소통 방식에서 역할 분담이 불분명한 데다 서로 간의 팀워크도 엉망이다. 이를 스포츠 경기에 비유한다면, 정상적인 경기 운영이 불가능한 상태. 하지만 발상을 조금 달리해 스포츠 경기의 룰을 바꿔보자. 경기에 참여하는 팀의 인원을 3명에서 1명으로 조정한다. 예술가, 작품, 관객, 이 모든 역할을 한 사람이 동시에 수행하게 전혀 새로운 차원의 경기 운영 방식으로 바꿔보는 것이다.

예술은 언제 어디서나 누구든지 이야기할 수 있는 대상이며 무엇이든 예술 작품이 될 수 있다는 것, 아름다움을 논하는 데 필요한 사전 준비 사항은 없으며 독립적 주체만으로 충분하다는 것, 누구든지 아름다움을 논하기 시작하면 그가 바로 예술가이며 그가 들고 나온 것이 무엇이든지 간에 그것이 바로 예술 작품이라는 것, 그리고 어떠한 방식이든지 간에 그에 반응하는 사람이 관객이자 또 한 사람의 예술가라는 것이 그의 논리다. 그저 주체적으로 사고하는 독립적인 인간이 전부다. 예술가, 작품, 관객 순으로 작동하는 작품 감상의 메커니즘도, 그들 간의 효율적 팀워크도 마르셀 뒤샹의 예술, 레디메이드의 세계는 필요로 하지 않는다. 이미 만들어져 있는 것을 뜻하는 레디

메이드처럼 예술은 이미 모든 인간에게 주어져 있다는 것이 뒤샹의 생각이었다. 그것이 그 무엇이라 해도 상관없다. 설령 그것이 대형 마트에 진열된 소변기와 같은 싸구려 복제품이라 해도 인간이라면 누구나 그 속에서 아름다움의 본질을 찾아낼 수 있기 때문이다.

뒤샹의 삶은 근대적 가치관과 제도의 틀을 부정하는 독립적이며 주체적인 개인으로서의 삶을 상징한다. 예술가로서의 명성이 최고점에 도달했을 때 그는 공식적인 작품 활동을 중단하고 새로운 삶을 선택한다. 엉뚱하게도 그는 1923년에 체스·선수로 데뷔했다. 게다가 아마추어 게이머가 아닌 프로게이머가 되었다. 프로 체스기사로서 그의 경력 중에 세계선수권대회 우승 기록까지 있다. 그가 선택한 체스야말로 그의 예술 정신을 반영하는 가장 본질적인 예술 행위다. 프로게임이란 단순히 자기만족뿐만 아니라 대중으로부터 전폭적인 지지를 받아야만 만들어질 수 있는 것이다. 좋은 게임과 뛰어난 플레이어가 있다고 해서 무조건 프로리그가 만들어지는 것은 아니기 때문이다. 그것은 뒤샹이 이야기하려 했던 예술의 본질과 많이 닮아 있다. 레디메이드와 체스는 모두 무언가를 끌어다놓는 행위를 통해 판의 형국을 바꿈으로써 상대방과 소통하는 방식을 가지고 있다.

뒤샹이 선택한 여러 체스 말 중 하나였던 레디메이드 남성 소변기는 탈근대화의 아이콘이 될 만한 요소를 두루 갖추고 있었다. 독립적인 주체와 그 개별적 존재, 실존주의의 중요성을 설파했던 탈근대주의를 추구하는 이들에게 뒤샹의 소변기는 꼭 필요했다.

아르프와 뒤샹은 전체주의적 이성에 대한 강박적 차원의 히스테

리를 가지고 있었다. 그들의 자유분방한 태도는 그들이 살아간 20세기 서구 사회의 집단주의 문화를 역설하고, 그들의 예술은 근대적 질서로부터의 이탈을 시도한 반권위주의적 움직임의 총체를 상징한다. 이것은 20세기 거대한 패러다임의 전환인 포스트모더니즘의 출현을 알리는 신호탄이기도 했다. 이념 사회에서 인권 사회로의 전환, 그 역사적 분기점에 다다이즘이 있었다.

# 5장

---

## 영미권 세계로의
## 확산

# 미국
# 사실주의

지중해를 사이에 두고 아프리카 대륙 문명과 마주하고 있었던 고대 그리스의 도시 국가들은 이집트 파라오로 상징되는 일원론적 세계관에 맞서 다원론적 문명사회를 구축해나갔다. 영미권 세계의 성장 과정과 그 가운데 나타난 문명사적 변천사를 보노라면 이와 같은 고대 해양 도시 국가들의 성장 과정을 떠올리게 한다. 영국은 18세기 유럽 중심적 사고방식에서 벗어나, 해상 교역을 통한 실리적 이윤 추구에 집중했던 산업혁명의 나라였고, 미국은 20세기 신자유주의의 발원지이자 이민 자유 국가였다. 또한 다양한 문명 세력들 간의 협치와 민주적 의결 과정의 중요성을 일찌감치 깨달았으며, 경제적 동맹 관계를 통해 실현되는 다원주의적 세계관을 공유하고 있다는 점에서 오늘날의 영미권 사회는 고대 해양 문명사의 전통성을 계승하는 또 하나의 해양 문명 세력이라 할 수 있다.

일찍이 유럽의 문화를 폭넓게 수용해온 미국의 미술 근대화는 유럽의 미술이 대거 유입되어 들어오기 시작한 20세기에 크게 세 단계, 1920~1930년대와 1940~1950년대, 그리고 1960~1970년대로 구분되는 각각의 시대는 미국 사실주의, 추상표현주의, 팝아트의 시대로 대변된다. 이 시기는 유럽 국가들을 중심으로 형성되어 있었던 국제 사회의 주도권이 영미권 사회로 이향되는 세계사적 분기점이기도 하다.

## 부유하는 현실, 에드워드 호퍼

1920년대, 유럽을 겨냥한 미국 예술의 본격적인 추격, 그 시작을 알리는 예술가 에드워드 호퍼Edward Hopper(1882~1967)는 파리 지역으로 미술 유학을 떠난 제1세대 미국 작가이다. 1906년부터 1910년까지, 그가 체류했던 파리에는 감각주의와 인지주의가 크게 유행하고 있었다. 하지만 그가 주목한 예술은 사실주의였다. 호퍼가 선택한 유럽은 1850년대의 유럽, 쿠르베와 밀레의 예술이었다. 유럽 지역의 예술을 따라잡고자 했던 상황에서 그 출발선상의 간극을 50년 전으로 놓고 시작하는 셈이다. 하지만 그의 선택은 분명 현명했다.

유럽의 사실주의는 망막주의와 표현주의를 낳은 근대미술의 모체이자 모든 근대미술사조들을 포괄하는 개념이다. 스스로 혼자가 되기 위한 일관된 방향성, 그 수평적인 세계관의 출발점이었다. 20세기 미국이 내딛은 첫걸음은 무척이나 신중했고, 제자리를 잘 찾아 들어간

첫번째 단추로서 '에드워드 호퍼'라는 이름이 미국 근대미술사에 의미하는 바가 크다.

1910년, 유학을 마치고 미국으로 돌아온 호퍼는 미국 사회의 현실을 자신의 작품 속에 담아내기 위해 노력한다. 그는 산업화의 명분 속에서 무분별하게 팽창하고 있는 도시 사회의 허구적인 모습에 주목하여, 이를 통해 20세기 미국의 독특한 사회 현실을 고발한다. 밀도 높은 도시의 외형 뒤에 감춰진 공허함을 그림 속에 담아내기 시작하는데, 그가 묘사하는 단단한 도시 풍경 속에는 언제나 내적 결핍 상태에 놓인 도시인들이 있다. 유럽 지역의 역사와 문화가 의미 없이 동어 반복되어 나타난 듯한 인상을 주는 미국 도시 문명사회, 그 속에 뿌리 내리지 못하고 부유하며 살아갈 수밖에 없는 미국인들의 일상과 현실, 이것이 바로 호퍼가 담아내고자 했던 20세기 미국 사회의 현실이었다.

유럽식 건축 양식으로 지어진 아담하지만 단단하고 안정된 형태의 저택이 기찻길 옆에 위태로운 모습으로 홀로 서 있다. 요란한 소리를 내며 지나가는 기차는 없지만, 호퍼의 집이 더 불안하게 느껴지는 건 작품의 시점 때문이다. 그의 작품 〈철길 옆의 집〉 속에는 집을 안정적으로 떠받치고 있어야 할 대지와 대자연의 모습이 전혀 보이지 않는다. 이는 작품 내 관찰자의 위치와 시점이 절묘한 위치에 자리 잡고 있는데, 기차 레일이 지평선을 가리고 지평선을 대신하고 있는 듯하다. 마치 집이 기찻길 위에 위태롭게 올려져 있는 것 같다. 산업화를 상징하는 기차 레일이 지평선이 되고 그 위에 유럽 문명을 상징하는 유럽식 저택이 위태롭게 서 있는 은유가 호퍼의 그림 속에 연출됐

⟨철길 옆의 집⟩, 에드워드 호퍼, 1967

다.

그 밖에도 〈윌리엄스버그 다리에서(1928)〉〈승마길(1939)〉 등 호퍼의 작품에는 언제나 독특한 구도가 연출된다. 그의 예술 세계를 이해하기 위해 우리가 반드시 눈여겨봐야 할 것이 바로 그 독특한 관찰자 시점이다. 이를 통해 호퍼가 자신만의 방식으로 재해석해 보여주는 도시 풍경은 언제나 낯설고 공허하다. 호퍼의 눈에 비친 20세기 미국 사회의 현실이 그러했기 때문이다.

## 뉴욕, 이민자, 예술가

호퍼의 사실주의 이후 미국의 근대미술은 급물살을 타기 시작한다. 호퍼의 관심을 끌지 못했던 몽마르트르의 미술은 과감하게 생략되면서 망막주의, 감각주의, 인지주의와 같은 순수 조형적 차원의 미적 담론들은 거론조차 되지 못했다. 대신 미국의 근대미술은 사실주의에서 곧장 표현주의와 추상주의로 향한다. 미국은 유럽에 비해 상대적으로 짧은 역사를 가진 만큼 오랜 시간에 걸쳐 굳어져온 미적 관습이나 전통 역시 그만큼 취약할 수밖에 없었다. 결과적으로 조형적 차원의 변화와 혁신을 통해 반드시 극복하고 넘어가야 할 미적 고정관념이 애초부터 존재하지 않았을 수도 있다. 감각주의나 인지주의 같은 미술사조들이 호퍼의 관심을 끌지 못했던 것도 바로 이러한 이유 때문은 아니었을까? 미적 편견이 없는 만큼 새로운 미적 담론들을

빠르게 수용할 수 있음을 보여준 것이다. 호퍼의 사실주의 회화 이후 미국 사회에 등장하게 되는 일련의 미술사조들을 보면 이와 같은 미국 사회의 성향을 분명히 확인할 수 있다.

그들에게 예술은 새로움이었으며, 그들이 이해하는 예술가란 기존에 보지 못했던 것을 보여줄 수 있는 새로운 생각과 관점을 가진 사람들이었다. 이민자들의 도시 뉴욕이 미국 예술의 중심지로 거듭나게 된 것도 바로 이 때문이다. 세계 각지에서 모여든 이들의 다양한 삶의 방식은 늘 새로움에 목말라 하는 이들에게 필요한 예술적 원동력이었다. 그리하여 뉴욕 예술의 진취성은 미대륙을 넘어 유럽 근대미술의 메카, 파리를 위협한다. 많은 수의 유럽 예술가들이 프랑스 파리를 떠나 뉴욕에 정착하기 시작한 것이다. 제2차 세계대전 이후 20세기 중반을 넘어가는 시점에서 근대미술의 중심지는 유럽에서 미국 대륙으로, 프랑스 파리에서 미국 뉴욕으로 옮겨진다. 이제 모든 종류의 새로움이 시작되는 곳은 뉴욕이 되었다. 예술은 언제나 새로움을 갈망하는 이들의 것이기 때문이다.

# 추상표현주의

## 마르쿠스 로스코비츠

제정 러시아 시절, 드빈스크의 유대인 가정에서 태어난 마르쿠스 로스코비츠Marcus Rothkowitz(1903~1970)는 일곱 살 때 가족과 함께 미국으로 망명한 이민 1.5세대 미국인이다. 그는 나치의 홀로코스트와 소수 민족에 대한 러시아의 억압을 피하기 위해 미국을 선택할 수밖에 없었던 수많은 유대계 러시아인 중 한 명이었다. 가난한 이민자 출신 가정에서 미국인으로 자라난 그는 사회 정의에 대한 꿈이 있었다. 노동운동에 깊이 관여했던 그의 아버지에게 받은 영향 때문이었는지 그는 법학을 전공하려고 예일대 인문학부에 진학한다. 전액 장학금을 받고 입학했을 만큼 학업 능력은 뛰어났지만, 대학 내에 존재하는 반유대주의 정서와 소수 이민자들에 대한 차별의 벽에 부딪힌

다. 그는 상류층 자제들의 사교장처럼 변질되어버린 대학 캠퍼스에 크게 실망하고, 이를 통해 엘리트주의에 빠져 있는 불평등한 미국 사회의 현실을 보게 된다. 미국 사회의 변화와 개혁에 대한 희망의 끈을 놓지 않았던 그가 자퇴를 결심한 건 대학 생활 2년 만이었다. 그리고 그가 새롭게 선택한 길은 놀랍게도 미술이었다. 사법관이 되기를 포기한 그는 예술가가 되기 위해 뉴욕으로 향했다. 이민자들의 도시, 미국 사회의 수많은 편견으로부터의 자유를 꿈꾸는 이들의 도시, 뉴욕은 예술 작품을 통해 그 자유가 표출되고 있었던 예술의 도시였다. 사회 정의를 꿈꾸는 이민자 출신의 미국인으로서 그가 선택할 수 있던 최선의 길이었는지도 모른다.

그는 제대로 된 예술 교육을 단 한 번도 받아본 적이 없었다. 학창 시절, 몇몇 철학가와 문학가들에게 끌려 잠시 그들에게 심취해보았던 일이 그에게는 유일한 경험이었다. 타고난 감각과 숙련된 기술, 그리고 다양한 기법에 대한 이해 등은 부족했을 수도 있지만 중요한 것이 있다. 바로 사회적 통찰력과 뚜렷한 자기 관점이라는 예술가적 자질은 충분했다. 뉴욕의 예술학교인 아트 스튜던트 리그에서의 해부학 강의를 시작으로 로스코비츠는 예술가 지망생으로서의 본격적인 뉴욕 생활에 돌입했고, 그곳에서 그는 막스 베버Max Weber(1881~1961) 교수와의 특별한 인연을 맺게 된다. 막스 베버 역시 같은 유대인계 러시아 출신의 이민자로 유럽에서 미술 유학을 경험한 1세대 뉴욕 예술가들 중 한 명이다. 로스코비츠는 그와 관계를 지속해나가며 예술에 대한 이해의 폭을 조금씩 넓혀나가기 시작한다.

## 멜팅 팟, 마크 로스코

1938년, 로스코비츠는 미국 시민권을 획득하게 된다. 흥미로운 점은 그의 예술 세계가 무르익기 시작하는 시점이 이 시기와 맞물려 있다는 것이다. 이때 그의 작품에는 다양한 종류의 문명사적 모티브들이 등장하기 시작한다. 그리스, 로마, 중세 시대를 포괄하는 다양한 형태의 건축 양식은 물론 신화적, 종교적 맥락상에 놓인 여러 조각상들을 떠올리게 하는 이미지들이 하나의 화폭 안에 재구성된 작품들이 대거 등장한다. 이는 로스코비츠의 예술 세계를 대변하는 '멀티 폼 multi-form'의 개념이기에 눈여겨보아야 한다. 이후 그의 작품 세계는 색면주의 추상 회화를 향해 나아가기 때문이다.

또 한 가지 흥미를 더하는 점은 이 시기부터 그가 예술가로서의 자신의 이름을 마크 로스코Mark Rothko로 명명하기 시작했다는 것이다. 면과 면의 경계가 조금씩 사라져가는 그의 회화 작품처럼 그의 이름 또한 인종과 국경을 초월해 가장 미국적인 이름 중의 하나로 탈바꿈했다. 그의 작품 역시 미국적이다. 형태와 형태를 구분 짓는 뚜렷한 경계선들이 사라지고 모든 것이 하나로 융화되기 시작하는 마크 로스코의 색면 추상. 이보다 더 미국적인 예술이 어디 있겠는가? 오늘날 다민족 국가로서의 미국 사회를 지칭하는 말로 '멜팅 팟melting pot'이라는 용어를 사용하는데, 로스코의 작품 세계야말로 모든 것을 녹여 각각의 경계를 모호하게 만들어버리는 일종의 용광로다.

로스코가 갈망하는 예술은 구시대의 전통과 낡은 사회적 통념들

을 녹여버릴 만한 강력한 그 무엇이었다. 역사, 사회, 문화, 종교, 신화 등 인간의 고민과 갈등을 투영하는 방대한 양의 드라마를 자신의 작품 세계 안으로 끌어들여온 것도 이 모든 것들을 하나로 녹여내기 위한 준비 과정의 일환이었다. 그는 이 모든 종류의 인간 드라마가 하나로 녹아드는 과정 속에서 숭고함이 경험될 수 있을 것이라 믿었다. 심연 세계에서 시작되는 궁극적인 울림으로서의 미적 숭고함, 이것이 바로 로스코가 추구하는 예술이다. 그러한 맥락에서 그의 예술은 일종의 종교적 체험과도 유사하다.

숭고함이란 무엇일까? 대자연의 거대함 앞에서 경험할 수 있는 일종의 경이로움. 아름다움, 두려움, 설렘, 불안감, 슬픔, 기쁨…… 이 모든 감정들이 한꺼번에 쏟아져나오는 순간, 그렇게 먹먹해져버린 감정 상태를 가리켜 숭고라 한다. 로스코의 색면주의 추상이 전달하고자 했던 것도 바로 그와 같은 종류의 먹먹함이다. 만일 당신이 단순하기 이를 데 없는 로스코의 작품 앞에서 이와 같은 감정을 경험했다면 아마도 적막하기 이를 데 없는 그의 작품 뒤에서 격렬하게 소용돌이 치고 있는 방대한 양의 인간 드라마를 보았기 때문일 것이다.

작품이 작가의 감성 세계를 기반으로 탈형상화의 과정을 밟고 완성된다는 점에서 그의 작품은 분명 추상주의 미술이라 할 수 있다. 하지만 그의 예술은 유럽 추상주의와는 다르다. 유럽의 추상주의는 표현주의와의 결별을 선언하고 예술가의 순수 조형 의지를 기반으로 한다. 하지만 로스코의 작품 속에는 뚜렷한 사회적 메시지, 즉 사회적 역힐론을 강조하는 표현주의적 특성이 강하게 내포되어 있다. 특

〈안티고네〉, 마크 로스코, 1940

히 커다랗고 모호한 색면과 불분명한 경계선으로 이루어진 그의 색면 추상 작품은 미국 사회를 구성하고 있는 사회적 소수자들의 모습이자 그들의 메시지이다. 그러니 로스코의 작품은 추상주의임과 동시에 표현주의 미술이라고 할 수 있다. 추상표현주의, 호퍼의 사실주의의 뒤를 잇는 뉴욕 예술계에 등장한 새로운 미술사조의 이름이다.

## 시그램 빌딩 vs 로스코 채플

청년 로스코비츠가 결심했던 뚜렷한 사회 정의와 개혁의 의지는 과연 얼마 동안이나 지속되었을까? 미국 예술계를 대표하는 작가의 반열에 올라선 뒤 마크 로스코는 더 이상 사회적 약자가 아니었다. 부와 명성이 그의 뒤를 따랐다. 하지만 예술가로서 그가 누린 부와 명성은 사회 상류층들로부터 부여받은 것이기도 했다. 유럽 문화를 동경했던 미국 상류층 사회의 지적 허영심을 그의 예술이 충족시켜준 것이다. 개혁의 대상으로부터 인정받은 개혁의 예술이라는 점에서 아이러니하다. 일종의 사회적 딜레마였다. 물론 예술을 통해 상류 사회의 의식을 조금씩 변화시켜나가는 것도 사회 개혁의 일환이라 할 수 있다. 하지만 개혁의 방향성을 보았을 때 그 당시 그의 예술은 표현주의 미술이라기보다는 오히려 신고전주의 미술에 가깝다고 할 수 있었다. 사치스런 귀족 사회의 로코코 문화를 비판하며 엄숙함, 검소함, 애국심, 절제의 미를 주장했던 19세기 유럽 신고전주의 말이다. 그들이 추

〈No.18〉, 마크 로스코, 1946

〈무제〉, 마크 로스코, 1968

구했던 바도 분명 강력한 사회 개혁의 의지이다. 하지만 아래에서 위를 향하는 표현주의의 상향식 개혁 의지와 달리, 신고전주의는 위에서 아래를 향하는 하향식 개혁의 의지를 의미한다. 그러니 자칫 예술적 허영을 대표하는 작가이자 신고전주의 예술가로 전락될 뻔한 상황에 로스코는 상당한 갈등을 느꼈다.

신고전주의라는 위기에 처한 로스코의 예술에 극적인 반전 드라마가 벌어진다. 시그램 사가 미국 본사 건물 내부의 벽화 제작 건을 두고 로스코와 계약을 체결하게 되었다. 1953년에 완공된 시그램 빌딩은 캐나다 주류 회사인 시그램 사의 미국 본사 건물로 미스 반데어로에Mies Van Der Rohe가 설계했다. 극단적인 절제미가 강조된 모더니즘 양식의 이 건축물 1층에는 당대 미국 상류층들의 파티 장소나 연회장소로 사용되기 위해 만들어진 포시즌 레스토랑이 있었다. 그리고 그 레스토랑의 내부 벽면 공간을 장식할 작품으로 로스코의 작품이 선택된 것이다. 미국 최고 상류층 인사들의 연회 장소와 극단적인 절제의 미를 갖춘 로스코 작품과의 만남, 유럽발 신고전주의의 부활이라 해도 손색없을 만한 기획이었다.

그러나 로스코는 자신의 예술 세계가 상류층 사회의 전유물이 되어버릴 수도 있다는 생각에 계약을 전면적으로 파기한다. 그는 시그램 사와의 200만 달러짜리 계약을 파기하고는 세계적인 예술 후원가로 알려진 도미니크 드 메닐Dominique De Menil과 함께 새로운 기획 작업에 착수한다. 메닐은 로스코에게 그의 벽화가 전시될 예배당 건축 사업을 제안했고, 로스코는 이를 받아들인다. 건축과 예술을 아우

른 이 프로젝트에 건축가 필립 존슨Philip Johnson이 함께 참여하게 되고, 예배당의 이름은 '로스코 예배당'으로 결정된다. 전시 공간이 아닌 예배 공간이기에 입장료도 없고 작품 판매나 안내를 위한 부스도 없다. 누구나 와서 조용히 기도하거나 명상을 하며 그의 작품을 감상할 수 있도록 만들어진 장소였던 것이다. 예배당이면서 동시에 전시 공간으로 기획된 독특한 형식의 건축물이었다. 그 기획의 참신함만큼이나 미국 시민들의 반응도 뜨거웠다. 뉴욕 빌딩 숲 가운데 자리 잡고 서 있는 화려한 갤러리 공간이 아닌 한적한 도시 외곽에 위치한 조용한 예배당 안에서 예술가의 작품을 마음껏 감상할 수 있는 기회가 모두에게 열린 셈이다. 로스코 채플을 통해 그의 예술은 신고전주의의 누명을 벗고 미국 표현주의인 추상표현주의의 상징이 된다.

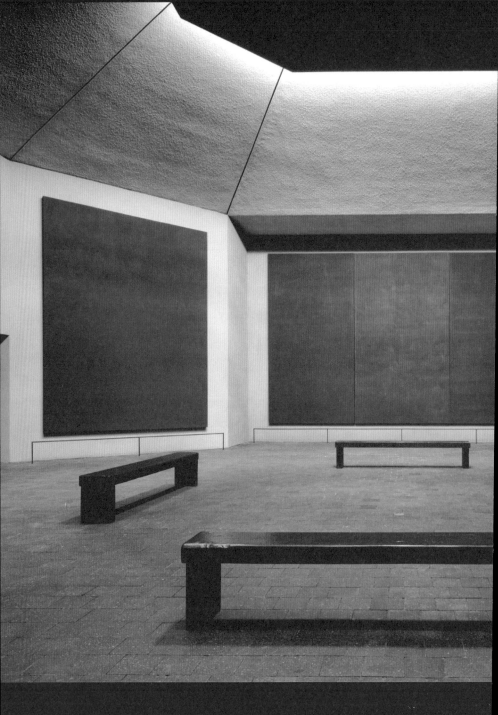

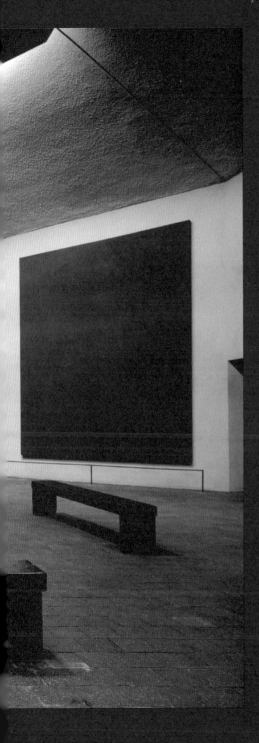

〈로스코 예배당〉, 마크 로스코, 필립 존슨, 1971

# 팝아트

영미권 사회에 사실주의와 추상표현주의의 엄숙함을 깨고 젊은 예술가들의 재기 발랄한 작품들이 동시 다발적으로 등장하기 시작한다. 그들의 작품 세계를 이끌고 있었던 것은 다다의 예술로부터 이어진 반전통, 반권위주의의 정신이었다. 예술이란 예술가들의 전유물이 아니며 모든 주체에게 이미 주어져 있으며 각자의 예술 의지에 의해 결정되는 것이라 주장했던 다다의 정신을 계승받은 것이다. 그들은 마르셀 뒤샹의 소변기가 무엇을 의미하는지, 그의 '레디메이드'가 무엇을 뜻하는지를 정확하게 이해하고 있었다.

1956년, 영국의 젊은 예술가 리처드 해밀턴Richard Hamilton(1921~2011)이 콜라주 작품 하나를 선보인다. 잡지를 오려 붙여 만든

〈오늘날의 가정을 그렇게 다르게, 그렇게 매혹적으로 만드는 것은 무엇인가?〉,
리처드 해밀턴, 1956

그의 작품 속에는 온갖 종류의 기성품들이 혼재되어 있었다. 그중에는 대량생산 식품인 막대 사탕도 등장하는데, 이는 남성의 성기를 상징하고 있다. 뒤샹의 레디메이드인 남성 소변기에 대한 오마주로 해석될 만한 이 싸구려 막대 사탕의 이름이 바로 '팝POP'이다.

〈오늘날의 가정을 그렇게 다르게, 그렇게 매혹적으로 만드는 건 무엇인가?〉는 산업화 후기 사회의 무분별적인 소비문화를 환기시키는 내용을 담고 있는 콜라주 작품이다. 하지만 우리가 집중해서 보아야 할 것은 작품 주제가 아닌 해밀턴의 작품 제작 방식에 있다. 그는 잡지에 등장하는 대중적인 문화 요소들을 예술의 영역으로 적극 끌어들이고 있다. 절대적인 미의 기준을 무너뜨리고 작품 제작에서 금기시되었던 작품 소재에 도전하는 것, 이것이 그의 예술 의지였다. 다다의 언어를 이해한 레디메이드의 후예들은 예술가로서 자신이 생각하는 바를 거리낌 없이 작품에 표출했다. 무엇이든 작품의 소재로 삼을 수 있는 능력뿐 아니라 뚜렷한 자기 의지와 예술에 대한 자기 확신이 그들에게 있었다.

### 다다와 팝의 실천가, 앤디 워홀

팝아트와 앤디 워홀Andy Warhol(1928~1987), 이 둘은 거의 동의어처럼 사용된다. 하지만 앞에서 언급했듯 '팝'을 작품화한 팝아트의 창시자는 해밀턴이었다. 그리고 만화에서 발췌한 이미지 한 컷을 거

대하게 확대하여 이를 작품화한 것으로 유명한 로이 리히텐슈타인 Roy Lichtenstein(1923~1997)이나 빨래집게와 같은 일상 소비재들을 대형 조형물로 환원시키는 작업으로 잘 알려진 클레스 올덴버그Claes Oldenburg(1929~)와 같은 저명한 팝아티스트들도 많다. 그럼에도 불구하고 우리의 머릿속에서 팝아트라고 하면 떠오르는 인물은 워홀이다.

워홀의 초기작에는 코카콜라와 캠벨수프가 등장한다. 이는 기성품을 차용하는 여느 팝아티스트들의 방식과 크게 다르지 않았다. 하지만 점차 시간이 지나면서 워홀의 남다른 예술 의지가 발현된 예술 세계가 나타나기 시작한다. 그 예술적 혁신의 열쇠는 그의 작품 속에 등장한 메릴린 먼로, 또는 엘비스 프레슬리와 같은 대중 스타들의 모습에 있다. 기성품이 등장해야 할 자리에 인지도 높은 인물들의 이미지를 가져다놓는 발상의 전환, 이것이 워홀을 지금의 앤디 워홀이게 만든 결정적인 점이다. 그는 헐리우드 인기 배우나 대중음악 가수와 같은 인기 스타를 코카콜라나 캠벨수프와 같은 대중적인 기호 상품과 동일한 관점에서 바라본 것이다. 가장 대중적인 것이 가장 예술적인 것이라는 대량생산 산업사회의 메커니즘을 잘 이해하고 있었던 워홀은 이러한 메커니즘이 영화, 음악계에도 동일하게 적용되고 있다고 믿었다. 그의 눈에 비친 메릴린 먼로와 엘비스 프레슬리는 수천, 수만 개의 상품으로 복제되어 나오는 코카콜라 유리병과 캠벨수프 양철깡통과 동일한 존재들이었다. 어찌 보면 워홀은 산업사회의 생태계와 자본주의의 논리를 가장 감각적으로 인지하고 있었던 인물이었는지도 모른다. 이것이 바로 우리가 워홀을 팝아트를 대표하는 예술

가로 기억하고 있는 이유이다.

　더욱 흥미로운 점은 워홀과 같은 팝아티스트들이 스스로의 작품을 대하는 기본적인 태도이다. 그들의 태도는 이전까지의 예술가들이 취해 왔던 것과 사뭇 다르다. 그들은 속물주의에 빠진 미국 사회를 비판하거나 힐난하려 들지 않고, 오히려 더욱 적극적인 태도로 자신들의 작품을 세속화한다. 그들에게 예술 작품은 특정 예술가의 비판적 지성을 설파하는 대상이 아니었기 때문이다. 그들은 모든 종류의 이성적 판단을 유보시키는 방식으로 자신들의 작품을 완성한다. 예술 작품은 예술가들의 전유물이 아니며, 그저 담론을 이끌어내는 도구일 뿐이라는 것이다. 그것이 무엇이든 개별적 주체들이 각자의 예술 의지를 가지고 바라보도록 하는 것, 그것이 바로 팝아티스트들이 생각하는 예술의 본질이었다. 팝아트는 다다의 이념을 따른다. 워홀은 이렇게 말했다.

"나를 알고 싶다면 작품의 표면만 봐주세요. 뒷면에는 아무것도 없습니다."

　현대적 사상과 예술의 기초를 세운 다다의 언어, 이와 같은 유럽의 예술 언어가 영미권 사회의 젊은 예술가 집단에 의해 본격화하여 나타나기 시작한 예술이 바로 팝아트다. 워홀의 후기 작업 중에는 작가 자신이 등장하기도 한다. 스스로를 상품화하여 나타난 그의 얼굴 속에는 사회 비판적인 지식인으로서의 표정이 조금도 담겨 있지 않다. 오히려 세상의 조롱거리가 될 준비 태세를 마친 어릿광대의 얼굴

〈자화상〉, 앤디 워홀, 1986

이다. 작품 속 그의 삐죽 머리는 그 옛날 서양 광대가 쓰던 모자를 그대로 닮았다.

다다이즘과 팝아트, 이 두 미술사조 사이에는 많은 공통점들이 있다. 그중 가장 중요하게 인식되어야 할 공통점은 그들의 예술이 예술 스스로를 극복해나가는 과정으로서의 예술이라는 점이다. 그들의 극복 대상은 유럽의 전통 예술이자 이성화된 서구 사회의 문화이다. 두 사조를 하나로 묶어 불러야 한다면 그것은 포스트모더니즘이라는 이름의 반이성주의 예술이 되어야 할 것이다.

# 6장

포스트모더니즘

# 1960~1970년대의
# 포스트모더니즘

   '근대'라고 하면 가장 먼저 떠오르는 단어들이 있다. 산업혁명, 시민혁명, 이념적 국가주의, 그리고 두 차례의 세계대전······ 이 모든 것들을 이끌었던 힘은 과학과 이성, 소위 합리적 이성주의라 일컫는 집단 지성의 힘이다.

   포스트모더니즘post-modernism은 팝아트 이후, 1960~1970년대와 1980~1990년대에 등장한 반전체주의 성향의 예술을 포괄적으로 지칭하는 이름이다. 근대성을 부정하고 이에 정면으로 저항한 포스트모더니즘은 근대성을 상징하는 사회적 기표들을 적극 활용해 이를 왜곡하고 변형하는 행위로 그들의 메시지를 전달한다. 이러한 포스트모더니즘의 방법론을 일컬어 '비판적 차용술'이라 부르기도 한다. 근대사회를 전쟁의 도가니로 몰고 간 이념주의와 전체주의, 그리고 그에 물든 과학과 이성, 그에 따른 구체적인 사회적 결과물들로서의 존재

가 바로 포스트모더니즘의 구체적 차용 대상이다. 대량 복제 생산품으로서의 '공산품'이 바로 그 대표적인 예라 할 수 있다.

포스트모더니즘 예술은 다시 제1차, 제2차 세계대전을 기점으로 한 전후 세대인 '잃어버린 세대(lost generation)'와 '베이비부머 세대(baby boomer generation)'의 예술로 구분될 수 있다. 1960~1970년대가 잃어버린 세대의 예술적 감성이 주도했던 시기라면, 1980~1990년대는 베이비부머 세대들의 시대였다.

## 잃어버린 세대

영미권 사회에 팝아트가 유행하던 1960~1970년대에 유럽 사회에서는 반근대주의 성향의 포스트모더니즘 미술이 등장했다. 진취적 성향의 팝아트가 전쟁 이후 영미권 사회의 활기찬 분위기를 반영했다면 포스트모더니즘은 산업화 시대의 본격적인 출현과 함께 이를 바탕으로 벌어진 대규모의 물량 전쟁의 참상 등 유럽 전후 사회의 무거운 분위기와 현실을 반영한다. 근대화를 이끈 과학, 산업화를 기반으로 하는 국가주의는 근대 이성주의 사회의 희망과 절망을 모두 경험한 전후 잃어버린 세대들에게 더 이상 가치 추구의 대상이 아니었다. 부족한 재화의 문제를 해결해줄 것이라 굳게 믿고 있었던 산업화 시설들이 전쟁 군수품 공장으로 탈바꿈하는 모습은 그들에게 또 다른 형태의 전쟁 트라우마로 작용할 수밖에 없었기 때문이나.

전후 세대 예술가들이 가장 왕성한 활동을 벌인 1960년대와 1970년대는 쏟아져나오는 반근대주의적인 성향의 작품으로 포화 상태에 이른다. 그들의 작품을 포괄하는 가장 큰 특성은 공적인 대상을 바라보는 불편한 시선, 보편적 존재로서의 일상 사물에 대한 히스테리적 반응에 있다. 공적인 것과 사적인 것을 대하는 방식에서 그들의 작품은 그 태도상의 온도차를 극명하게 드러낸다. 신문, 방송, 도로, 광장 등과 같은 공적인 대상과 자동차, 카메라, 면도기, 스푼 등과 같은 기성품에 히스테리적인 반응을 보였다. 하지만 이것들이 사유화되었을 때 강한 집착 증상을 보이는 이중적 태도를 가지는데, 이는 도심 한가운데 사적인 결과물로서의 작품을 비치하는 새로운 예술 장르 '공공미술'의 등장으로까지 이어진다.

1960년대에 접어들면서 공공장소에 대형 조각들이 대거 설치된다. 사적 결과물이자 한 개인의 작품은 공공성을 부여받으면서 공적 공간과 사적 공간, 도시와 예술, 국가와 개인 간에 이루어진 약속을 증명하는 하나의 명백한 증거물이라 할 수 있다. 무분별한 이념 갈등으로 더 이상 국가가 개인의 사생활 침해하지 않겠다는 다짐이다.

그들의 작품은 지극히 일상적인 사물에서부터 시작된다. 포크, 면도기, 시계, 자동차 등 일상생활 속에서 흔하게 발견되는 소비재 제품을 켜켜이 쌓아올려 완성하는 아르망 페르난데스Armand Fernandez(1928~2005)의 아상블라주assemblage 작품 〈장기 주차〉가 그 대표적인 예다. 쓰고 버려진 고철들을 모아 공공장소에 놓일 대형 조각상을 제작하는 세자르 발다치니César Baldaccini(1921~1998)는

⟨장기 주차⟩, 아르망 페르난데스, 1982

물론, 빨래집게나 옷핀, 조각 케이크 같은 지극히 일상적인 사물을 극단적인 크기로 확대시켜 공공장소에 설치하는 클래스 올덴버그Claes Oldenburg의 작품 세계에 이르기까지 공공 예술이라는 예술 장르는 전후 세대 포스트모더니즘을 이해하는 데서 매우 중요한 열쇠다. 이는 공적인 삶과 사적인 삶 사이에서 갈등했던 전후 세대들의 감수성과 정치적 혼란기를 겪은 이들의 고민과 생각 들을 고스란히 대변하고 있다.

## 광장 위에 솟은 엄지손가락

발다치니의 〈엄지손가락〉은 우리나라에서도 찾아볼 수 있을 만큼 세계적인 공공예술 작품이다. 엄지손가락은 한 사람의 사회 구성원으로서의 권리를 뜻하는 '지문'을 상징할 수도, 무언가를 보고 훌륭하다 인정하는 '최고'를 상징할 수도 있다. 엄지손가락은 인간이 사용해온 가장 오래된 형태의 도구라 할 수 있는데, 예술가의 엄지손가락은 피사체의 비율을 측정하는 도구로서의 기능을 상징하기도 한다. 재미있는 사실은 이 엄지손가락이 작품을 만든 작가 자신의 것이라는 점이다. 도시 위에 불뚝 솟아오른 예술가 세자르의 엄지손가락은 지금 공간을 관측하고 이를 재단하고 있다. 우리는 그의 작품에서 제아무리 거대한 도시 공간도 결국은 한 사람의 생각으로부터 시작되는 것이라는 메시지를 담은 결의에 찬 목소리를 듣게 된다. 그의 엄지손가락

이 피력하는 바는 사회 내 한 사람의 독립적인 인격체다. 사회적 의무를 수행해야 하는 수동적 존재이기 이전에 전체 사회로부터 존중받아야 마땅한 능동적 존재로서 말이다. 이와 같은 맥락에서 그의 엄지손가락은 국가와 한 개인 간의 약속, 전체 사회의 이념적 가치에 앞선 한 사람의 지엄한 권리와 존엄성에 관한 이야기를 의미한다. 이것이 바로 포스트모더니즘이 표명하는 예술의 가치다.

발다치니는 근대주의를 상징하는 중공업 상품들을 자신의 작품 속에 적극적으로 끌어들인다. 자전거, 오토바이, 자동차, 주물 공장에서 대량으로 생산되는 스푼이나 포크 같은 다양한 철제 제품들이 그의 작품 소재다. 그는 또한 폐기물 처리장에서 예술적 영감을 얻었는데, 수명을 다한 물건들이 짓눌리고 구부러지는 모습에서 새로운 희망을 간직한 또 다른 현실 세계를 감지했다. 그는 직육면체 형태로 압축되어 나오는 고철 폐기물 덩어리들 모습 그대로를 보여준다. 다른 무언가로 환생하기 위해 뜨거운 용광로에 들어갈 준비 태비를 마친 직육면체의 고철 덩어리들이 한 예술가에 의해 예술 작품으로 남겨진 것이다. 그 대표적인 작품이 1962년작 〈압축, 리카르〉다.

개인을 마치 기계 부속처럼 취급하는 전체주의적 가치관이 여전히 만연한 20세기 후반 유럽 사회의 현실을 비판하기 위해 그가 사용한 작품 소재는 근대 산업화를 상징하면서 전체주의적 세계관의 산물이라 할 수 있는 철강 제품이었다. 맞서 싸워야 할 적군의 무기를 탈취해 적과 싸우는 일종의 게릴라 전술과도 유사한 방식이라 할 수 있다. 이는 '제갈공명의 화살'을 떠올리게 한다. 적벽대전에서 명덕식

〈엄지손가락〉, 세자르 발다치니, 1965

〈압축, 리카르〉, 세자르 발다치니, 1962

수세에 처한 제갈공명은 짙은 안개가 강을 뒤덮고 있는 틈을 타 조조의 진영으로 20척의 배를 띄우는데, 그 배 위에는 병사가 아닌 짚단이 가득 실려 있었다. 멀리서 20척의 배가 접근하는 것을 어렴풋이 본 조조는 궁수들에게 공격을 명령한다. 제갈공명과 유비의 배 위로 날아든 10만 개의 화살은 고스란히 아군 진영의 무기가 된다. 상대적으로 힘이 약한 세력이 보다 강한 세력과 맞서야 할 때, 상대방의 무기를 자신의 무기로 바꾸어 적을 공격하는 기술, 근대주의에 저항하기 위해 근대주의의 상징물을 자신의 무기로 활용하는 방법론이 바로 포스트모더니즘의 비판적 차용술이다.

## 히스테리

장 피에르 레노Jean-Pierre Raynaud(1939~)는 1958년 원예 학교를 졸업한 뒤 원예사로 사회에 첫발을 내딛는다. 하지만 바로 그다음 해 1959년, 프랑스군의 징집 대상이 되고 만다. 당시 프랑스는 프랑스로부터 독립하려는 알제리와 전쟁을 치르고 있었다. 스무 살 청년 레노는 1959년부터 1961년까지 2년 반이라는 긴 시간 동안 군인의 신분으로 끔찍한 전쟁을 경험하고 고국으로 돌아온 뒤 심각한 전쟁 트라우마에 시달린다. 원예사를 꿈꾸었던 젊은이에게 전쟁은 너무나도 참혹한 경험이었던 것이다.

그는 1년간을 꼼짝없이 침대에 누워 지낸다. 침상에 누워 목숨을

⟨빨간 화분⟩, 장 피에르 레노, 1962

부지하는 것만이 단지 그가 할 수 있는 전부였다. 그러던 어느 날 그는 침대에서 일어나 무엇인가에 이끌리듯 자신의 작업실로 향했고, 그곳에서 무언가를 만들어내기 시작한다. 그날 그가 사용한 재료는 원예사 시절 늘 사용했던 작은 크기의 화분이었다. 그리고 그의 작업 방식 또한 매우 단순했다. 하지만 이를 통해 그는 자신이 무언가로부터 치유되고 있다는 느낌을 받는다. 얼핏 보기에는 평범한 화분이지만, 화분 속에 채워져 있는 것은 흙이 아닌 시멘트였다. 단단하게 굳어버린 시멘트가 작은 화분 안을 가득 메우고 있으며 붉은색 도료가 시멘트를 포함한 화분 전체를 두껍게 덮고 있다.

레노라는 원예사를 1년 만에 침상에서 이끌어낸 것은 또 다른 생명이 싹트고 자라나는 것을 막아야 한다는 절박함이었다. 결국에는 무언가의 희생양이 될 수밖에 없는 것이 살아 숨 쉬는 것들의 운명이라면 애초부터 시작되지 말아야 한다는 것이 그의 생각이었다. 제1차, 제2차 세계대전과 식민지 전쟁으로 인해 만신창이가 된 프랑스 사회에서 싹을 틔우지 않는 원예사, 꽃을 피우지 않는 원예사가 등장한 것이다. 그의 화분 속 딱딱하게 굳어버린 시멘트 덩어리에는 절망을 절망으로 노래하는 사람의 목소리가 담겨 있다. 일종의 자기 치유의 과정이라고도 할 수 있는 그의 강박적인 행동은 50년을 훌쩍 넘겨버린 지금까지 이어지고 있다. 화분에 시멘트를 붓는 사이 그는 원예사가 아닌 예술가로서 유명인사가 되었다. 그의 이름은 전 세계에 알려지게 되었고, 세계의 도시 공공장소에는 〈빅 팟Big Pot〉이라는 이름의 대형 화분이 놓이기 시작했다. 이제 벼랑 끝에서 절망을 외치는 사람의 목

소리가 전 세계에 울려 퍼지게 됐다. 일종의 자기 치유적 행위에서 시작된 히스테리적 반복 행위가 매우 광범위한 사회적인 공감대를 일으킨 것이다. 초기에 만들어진 몇몇 화분 속에는 그가 친필로 기록한 편지들이 들어 있다고 한다. 시멘트를 붓기 전 어떤 메시지를 기록하여 남긴 것이다. 돌처럼 굳어버린 시멘트 안에서 깊은 잠에 빠져들었을 그의 편지를 생각하니 그의 작품에서 더욱 절망이 느껴진다.

레노의 빨간 화분은 국가와 이념이라는 전체주의적 가치관에 억눌린 한 개인의 삶을 상징한다. 이러한 맥락에서 그의 작품은 포스트모더니즘, 반근대주의 예술이라 할 수 있다. 그가 근대주의에 항거하기 위해 사용한 무기인 작품 소재는 대량생산되어 나온 기성품 규격의 화분과 시멘트다. 가장 근대적인 질료를 이용해 근대주의에 저항한 것이다. 원예사로서 그가 사용했을 크기의 작은 화분, 원예사의 작업 테이블 위에 놓여 있어야 할 화분이 이제는 도심 광장 한복판에 공공예술 작품이 되어 등장한다. 집채만 한 화분을 가득 메우고 있는 시멘트 덩어리의 육중한 무게는 이념주의와 전체주의로 물든 근대적 세계관으로부터 압도된 한 개인의 막막한 현실, 소위 '잃어버린 세대'라 불리는 전후 세대들의 중압감을 상징한다.

## 철근, 콘크리트, 그리고 미술

발다치니와 레노의 작품은 공공예술로 환원됐다는 점 외에도 여

러 공통점이 있다. 우선 두 예술가 모두 육중한 물성의 질료를 주된 작품 재료로 사용하고 있다는 점이다. 철근과 콘크리트는 20세기 건축 양식을 대표하는 근대화의 상징이며, 근대 도시 사회 전체를 지탱하는 핵심 질료였다. 차용된 작품 소재를 극단적인 비율로 확대 재생산하는 표현 방식도 같다. 공공예술로 환원된 그들의 작품에는 공적인 영역과 사적인 영역 사이에서 방황하는 전쟁 후 '잃어버린 세대'의 감성이 짙게 묻어나 있다.

이념주의가 주장하는 관념적 세계관의 허구성을 정면으로 부정한다는 것과 그 과정에 사용된 방법론이 현실 세계의 구체적인 대상을 작품 소재로 적극 활용한다는 점에서 포스트모더니즘은 사실주의와 맞닿아 있다. 그래서인지 많은 미술 평론가들의 그들의 예술을 일컬어 신사실주의(누보 레알리슴nouveau réalisme)라 이름한다.

예술 작품의 사회적 역할론이 다시 중요하게 언급되는 점에서 포스트모더니즘 미술은 탈근대화를 표명한 기존의 미술사조들과 확연하게 구별된다. 포스트모더니티의 전신이라 할 수 있는 다다이즘은 물론, 영미권 사회에 등장한 동시대의 예술인 팝아트와도 구별된다. '다다'와 '팝'의 언어가 회피와 분산을 통한 탈근대화의 언어라면, 포스트모더니즘의 언어인 차용술은 근대주의에 정면으로 도전하는 저항의 언어이기 때문이다.

# 1980~1990년대의
# 포스트모더니즘

## 베이비부머 세대

서구 사회에서 이야기하는 베이비부머 세대와 한국 사회의 베이비부머 세대 사이에는 약간의 차이가 있다. 한국에서는 한국전쟁이 끝난 직후인 1955년부터 1963년 사이에 출생한 사람들을 지칭한다면, 서구에서는 이보다 약 10년 앞선 1946년, 제2차 세계대전이 종식된 시점부터 출발한다. 오늘날 기성세대로 자리 잡은 전 세계의 베이비부머 세대는 각 국가별로 조금씩 다르지만 대개 프랑스의 68혁명으로 상징되는 68세대가 대표로 꼽힌다. 우리나라는 청바지, 통기타, 민주화 학생운동으로 대변되는 386세대가 대한민국 베이비부머 세대의 상징이다.

베이비부머 세대들은 그 이전 세대인 잃어버린 세대와 다른, 그들

만의 가치관을 공유하고 있었다. 그들은 특히 인간 소외나 환경처럼 더 구체적이며 고도화된 사회 문제에 관심을 두었다. 잃어버린 세대의 저항이 산업화와 초기 자본주의 사회의 열악한 노동 현실과 전후 복구 사회의 암담한 현실에 관한 이야기를 담고 있다면, 베이비부머 세대의 저항은 좀 더 매끄러운 방식으로 인간을 지배하는 후기 자본주의 사회에 대한 반발이자 사회적 풍요로움 속에 감춰진 권위주의적 가치관에 관한 도전이다. 반전, 성해방, 환경 등 각종 사회 운동을 주도하며 그들만의 사회적 존재감을 드러내기 시작한 베이비부머 세대는 특히 문화적인 영역에서 두드러진 활약상을 보인다.

## 미디어 산업

베이비부머 세대는 전후 복구 사회를 지나 산업 성장기를 경험하며 자라났다. 기성세대들과 달리 비교적 풍요로운 삶을 누리며 그들만의 독특한 감수성과 문화를 형성한다. 물질적 풍요를 기반하는 문화적 다양성이 바로 베이비부머 세대를 정의하는 데 결정적인 특성이다. 이를 구체적으로 증명해주는 사례가 바로 베이비부머 세대의 자유분방한 드레스 코드와 다채로운 음악적 성향이다. 청바지부터 나팔바지, 미니스커트, 보헤미안룩, 포크록부터 사이키델릭한 하드록 음악에 이르기까지 그들의 저항은 다양한 문화에 기초한 고도화된 반근대주의 사회혁명이다.

그들은 효율성의 논리에 따라 점차 획일화되어가는 기성품에 독특하고 새로운 이야기, 내러티브narrative를 입히는 방식으로 산업화 사회의 획일성과 기성세대의 권위주의적 발상에 항거한다. 대량생산되는 공산품의 강박적 반복에 대한 대안적 차원의 반발이라 할 수 있는 베이비부머 세대만의 다채로운 상상력과 감성은 영화, 음악, 광고, 드라마와 같은 미디어 산업이 후기 산업화 사회에 폭발적으로 성장하는 데 주요 밑거름으로 작용한다.

베이비부머 세대와 함께 성장한 미디어 산업 뒤에는 어두운 그림자도 함께 병존한다. 문화의 다양성을 확보하기 위해 출발한 미디어 산업의 부흥이 사회적 획일화를 앞당기는 악재가 되어 부메랑처럼 되돌아오고 있었다. 갈수록 거대해져가던 미디어 산업은 소자본을 퇴출시키고 거대 자본과 결탁하기 시작했다. 대형 제조업체와 거대 유통업체들이 각종 소비재 제품을 획일화하고 소비 패턴을 일원화시키며 공생 관계를 가지기 시작한 것이다. 현대인의 일상과 깊숙이 관여된 대기업들이 성공 신화를 써나갔다. 현대인들의 소비 패턴은 이에 따라 단순해지고 있었다. 문화적 다양성을 추구했던 미디어 산업이 오히려 현대인들의 일상을 단조롭게 만드는 역설이 시작된 것이다.

이렇게 미디어 산업의 발전과 함께 점차 획일화되어가는 현대인의 일상을 비판적으로 바라보기 시작한 예술가들이 다양한 작품을 선보이며 실험하기 시작한다. 실험은 근대 산업혁명의 발원지이자 앨리스가 사는 이상한 나라 영국에서부터 출발한다.

## 기성품 카메라

빌 우드로Bill Woodrow(1928~)의 〈카메라와 도마뱀〉 속 도마뱀은 마치 카메라 안에서 지금 막 도망쳐나온 듯하다. 이는 실제로 카메라의 일부를 뜯어 만들어졌다. 수천, 수만 개의 복제품 중 하나에 불과한 기성품 카메라의 일부가 뜯겨져나와 하나의 고유한 생명체로 환골탈태하는 순간이다. 우드로는 획일화된 기성품의 형태를 왜곡하고 변형시킴으로써 그 효율성에 기초한 근대사회의 가치관에 저항하고 있다.

그의 기발한 상상력은 어린 시절 우리를 동화적 상상력의 세계에 빠져들게 만들었던 소설 『이상한 나라의 앨리스』를 떠올리게 한다. 19세기 말, 앨리스가 들어간 이상한 나라의 문은 토끼 굴이었다. 그 후 100여 년이 시간이 흐른 20세기 말, 우드로는 이상한 나라로 들어가기 위해 토끼 굴이 아닌 도마뱀 굴로 우리를 안내한다. 그리고 우리가 두드려야 할 것은 책이 아닌 기성품 카메라다. 그의 다른 작품들 속에는 물고기, 까마귀, 장수하늘소와 같은 다양한 종류의 동물이 등장하는데, 마찬가지로 그들은 우리의 평범한 일상을 가득 메우고 있는 가전제품이나 일상 소비재 속으로 우리를 이끈다. 뜯겨져나간 구멍 사이로 우리의 상상력을 자극하는 무언가가 힐끗힐끗 보이는 듯하다. 그 문을 열고 들어가 그 누구도 생각해내지 못했던 세계를 상상할 것인지, 어제와 같은 똑같은 일상을 반복할 것인지에 대한 선택은 우리의 자유다. 대신 우드로가 우리에게 제안하는 것은 획일화되어가는 일상으로부터의 일탈이다.

〈카메라와 도마뱀〉, 빌 우드로, 1981

여기 뭔가 미심쩍은 모습의 또 다른 카메라가 등장한다. 1980년 대 초반 프랑스 작가 베르트랑 라비에Bertrand Lavier(1949~)의 〈제니 트ZENIT〉이다. 아크릴 물감이 카메라를 두껍게 뒤덮었는데, 기성품 위에 물감을 바르는 것이 그의 작업 방식이다. 물건에 그림을 그리는 행위는 오랜 예술적 전통이다. 빗살무늬토기 시대부터 인간은 자신이 만든 물건 위에 무늬를 새겨넣었다. 하지만 그가 만든 빗살무늬토기 에는 무언가 남다른 면이 있다. 무늬를 과도하게 새겨넣은 나머지 카 메라로서의 본래 기능이 마비된 상태에 이르렀기 때문이다. 게다가 카메라의 기능을 마비시킨 무늬는 특별히 카메라를 돋보이게 해줄 만한 형태의 무늬도 아닌, 단지 동어반복적인 차원에서 기획되어 실 제 카메라를 있는 그대로 모방한 형태의 그림일 뿐이다. 카메라 이미 지가 실제 카메라를 뒤덮고 실제 카메라의 기능을 마비시켰다. 하지 만 이와 같은 상황이 오늘날의 일상이자 20세기부터 21세기, 후기 자 본주의 사회의 현실과 닮았다.

막대한 양의 이미지들이 각종 미디어를 통해 동시다발적으로 쏟 아져나온다. 이미지 과잉 시대는 이미지 메이킹, 이미지 마케팅, 이 미지 정치 전략 등으로 정치, 경제, 사회 모든 분야에 자리 잡고 있다. 갖가지 전략들은 우리를 일상을 지배한다. 누군가의 이미지를 대신 관리해주는 전문 직종까지 생겨나는데, 특정 상품에 대한 긍정적인 이미지를 만들어내기 위해 기업들이 연예인과 수십억 원대의 광고 계약을 체결하는 사실은 이제 놀랍지도 않다. 기술 평준화로 인해 막 대한 이미지 비용을 투자하는 방법으로 제품 차별화하는 것은 이제

⟨ZENIT⟩, 베르트랑 라비에, 1983

우리에게 상식이 되어버렸기 때문이다. 빛 좋은 개살구들의 시대, 미디어 산업과 결합한 후기 자본주의 사회의 정교한 통치 방식이다.

라비에의 카메라는 과도한 장식으로 카메라로서의 기능마저 상실하게 됐고, 그 모습은 우스꽝스럽기까지 하다. 하지만 예술 작품으로서의 그의 카메라는 매우 잘 기능한다. 그의 카메라는 오늘날의 현실을 너무나도 사실적으로 보여주고 있기 때문이다. 여전히 효율성만을 강조하는 후기 자본주의 사회의 정교한 통치 방식과 그와 같은 시스템에 길들여진 현대인들의 삶을 이보다 더 명확하게 표현하는 카메라가 또 어디 있겠는가?

장 뤼크 빌무트Jean-Luc Vilmouth(1952~)가 구체적으로 들고 나온 문제는 산업화 이후 인간을 기계 부품처럼 다루어온 노동시장이다. 언제든지 똑같이 생긴 다른 부품으로 교체될 수 있도록 나날이 표준화되어가는 노동 이야기, 그러한 과정 속에서 점차 그 중요성이 망각되어가는 타인의 존재 가치에 대한 이야기를 매우 독특한 방식으로 묘사하고 있다. 그의 작품 〈벽 안〉에는 무언가를 만드는 일에 자신의 삶을 헌신했을 법한 낡은 망치 하나가 등장한다. 이 망치는 제 몸뚱이를 겨우 눕힐 만한 크기의 구멍을 뚫고 그 속에 들어가 쉬고 있다. 눈물겨운 풍경이다. 누군가의 집을 짓는 일에는 자신이 삶을 송두리째 바칠 만큼 열정적이었음에도 불구하고 정작 자기 자신의 집을 짓는 일은 너무 소홀한 듯하다. 정작 그를 위해 집을 지어줄 이는 그 어디에도 없었던 것이다. 비좁은 망치의 보금자리가 마치 무덤처럼 보이기도 한다.

〈벽 안〉, 장 뤼크 빌무트, 1979

오늘날의 망치는 쓰다 망가진다 한들 또 하나 사다 쓰면 그만이다. 대량 복제 생산품인 만큼 가격 또한 저렴할 테니 누구 하나 염려하지 않는다. 이것이 오늘날 망치의 현실이자 노동 규격화의 현실이다. 그런 망치에게 자신을 위해 집을 지어줄 수 있는 존재는 자기 자신뿐이고, 그가 자신의 집인지 무덤인지 모를 곳 하나를 만들어놓고 그 속에 누워 쉬고 있다. 한낱 싸구려 복제품에 불과한 망치 하나가 자신만이 묵직한 존재감을 드러낸 순간이다.

그의 또 다른 작품 〈빛의 광장〉의 주인공은 가로등이다. 가로등은 공장에서 출고된 뒤 설치 장소까지 운반된다. 우뚝 선 가로등에 배선 작업이 완료되고 램프가 끼워지면서 공공 조명으로서의 삶이 시작된다. 이제 수명을 다하는 날까지 비가 오나 눈이 오나 어두운 밤거리를 밝힐 것이다. 전 세계의 밤거리를 수놓은, 헤아릴 수 없이 많은 가로등 불빛. 하지만 그들에게는 일정한 간격이 있다. 그렇게 서로 떨어져서 평생을 살아가야만 하는 것이 가로등으로서 거역할 수 없는 운명이다. 빌무트는 이런 가로등에게 매우 특별한 경험을 제공한다.

16개의 가로등이 서로 머리를 맞대고 모인 모습이 마치 운동 경기를 시작하기 전, '파이팅'을 외치기 위해 스크럼을 짜고 모인 선수들의 모습을 떠올리게 한다. 가장 중요한 순간은 16개의 램프에 불이 켜지는 순간이다. 자신의 몸이 빛과 함께 따뜻한 열기를 발산한다는 사실을 함께 머리를 맞대고 서 있는 다른 가로등을 통해 알 수 있게 된다. 실로 감동적인 순간이다.

빌무트의 작품 속에 등장하는 기성품 망치와 가로등에는 그 어떤

〈빛의 광장〉, 장 뤼크 빌무트, 1985

물리적인 왜곡이나 변형이 가해지지 않았다. 그럼에도 불구하고 그의 작품은 근대적 가치관에 대한 비판의 목소리를 명확하게 드러내고 있다. 차용 대상인 작품 소재를 활용한 간단한 연출만으로 메시지를 담아내는 데 성공한 빌무트의 방법론은 20세기 말 포스트모더니즘 미술의 주요 성과이다.

# 7장

---

## 21세기의
## 포스트모더니티

# 차용 기술의
# 진화

## 외연적 확장

21세기라는 새로운 밀레니엄의 시대를 연 현대사회는 과연 포스트모더니즘을 통해 탈근대화에 성공할 수 있었을까? 강력한 마법사의 주문 같던 '새로운 밀레니엄'도 결국 현대사회로의 이행을 끊임없이 괴롭히는 근대주의적 가치관들을 한꺼번에 날려버리지는 못했다. 신식민주의, 네오나치즘, 인종 혐오주의, 극단적 종교관에 따른 국제적 테러, 전 세계적으로 우후죽순처럼 생겨나는 신생 극우 정당들에 이르기까지 이념에 의한 전체화의 움직임은 21세기에도 지속되고 있기 때문이다. 전체주의적 가치관들은 오히려 반근대주의 진영을 우회하여 개체주의 진영 안으로 침투해 들어오고 있다. 20세기 근대사회의 이념주의적 가치관들이 점차 식별이 불가능한 형태로 빠르게 변모

하고 확산하는 지금, 포스트모더니즘의 전술인 비판적 차용술, 일종의 저항 예술적 성향의 방법론은 더 이상 효과적인 전술이 아니다. 더구나 자기표현의 일환으로서 예술의 본질은 다양성의 추구이지 저항 그 자체가 목적은 아니지 않은가. 저항이란 예술이 취할 수 있는 구체적 전술로서의 방법론일 뿐, 그 본질적 추구 대상은 아니다.

21세기의 포스트모더니티post-modernity는 전체화에 맞서는 개체화의 목소리 중 하나라는 점에서는 분명 20세기의 포스트모더니즘과 같은 진영에 속한다고 할 수 있지만, 그 방법론에서 포스트모더니즘과 구별된다. 이는 21세기의 포스트모더니티가 부정하고자 하는 대상에는 포스트모더니즘, 더 구체적으로 포스트모더니즘의 방법론이 포함되어 있기 때문이다. 21세기의 포스트모더니티는 전체주의 진영에 대한 공격과 함께 반근대주의 예술의 극단적인 형태의 방법론이라 할 수 있는 비판적 차용술에 대한 공격을 병행한다.

21세기의 포스트모더니티는 흑백 논리와 진영 논리에 빠진 포스트모더니즘의 반근대주의적 방법론에서 벗어나기 위한 구체적 노력이다. 예술 본연의 역할이라 할 수 있는 자기표현의 자유, 종의 다양성 확보를 위해서다. 하지만 자칫 반근대주의 예술의 저항적 성향을 부정하는 행위가 종의 다양성 자체를 부정하는 모습으로 비춰질 위험성도 있다. 포스트모더니즘과 함께 개체주의 진영에 속하면서도 기존의 포스트모더니즘 방법론과는 다른 그들만의 새로운 방법론을 찾아내는 일이 바로 21세기의 포스트모더니스트들이 해결해야 할 첫번째 과제인 이유이다.

그런 의미에서 2017년 광화문광장 촛불집회에 등장한 독특한 이름들의 깃발은 우리가 주목해서 보아야만 할 대상이다. '민주묘총' '범야옹연대' '전견련'이라는 성공적인 '발명품'은 부패한 정치권력을 향한 날선 비판의 목소리를 유지하면서도 이분법의 논리에 빠진 민주화 운동권 세력으로부터 자신들을 구별해낸 구체적 성과이다. 시위가 그 횟수를 더해가면서 '고산병동호회' '독거총각결혼추진회' '전국집순이집돌이연합' '대한민국아재연합' '망굴모(망원동 굴찜집 모임)' 'JANY(자니?)' 등 깃발 부대의 다채로움도 배가 되었다. 그들의 메시지는 단지 기득권 정치 세력의 낡은 정치프레임에 대한 공격에만 국한되지 않다. 소위 낡은 진보 프레임에 대한 공격이기도 하다.

## 부디 저를 채용하지 말아주십시오

쥘리앵 프레비외 Julien Prévieux(1974~)는 그에게 허락된 전시장 벽면을 그림이 아닌 편지들로 채웠다. 그의 작업은 편지를 쓰는 행위였다. 구체적으로 말하자면 그는 '당신네 회사에서 일하고 싶지 않다'는 내용의 편지 1,000여 통을 7년간 써내려갔다. '입사거부서'였다. 그가 보낸 편지가 도착한 곳은 프랑스 내의 크고 작은 회사 또는 공공기관이었다.

"귀하께서 제안하신 일자리를 정중하게 거절합니다."

"지금 제가 할 수 있는 최선은 귀하께서 제안하신 일자리를 거절하는 것입니다."

"귀사에서 제안하신 일자리가 흥미로운 것은 사실이나 근무 지역이 저의 라이프 스타일과 맞지 않는 관계로 이를 거절할 수밖에 없습니다."

"부디 저를 귀하의 회사에 채용하지 말아주십시오."

"귀하의 구인 희망서는 저희측에 의해 면밀하게 검토되었지만 좋은 소식을 전달해드릴 수 없게 되었습니다."

그는 어느 방송국 인터뷰를 통해 그 동기를 밝혔다. 동기는 기막힐 만큼 단순했다. 화가 나서, 화가 나서 그랬단다. 무엇이 그를 그토록 화나게 만든 걸까? 미술대학을 졸업한 뒤, 취업을 위해 그는 두 군데의 회사에서 면접을 보게 된다. 하지만 그는 이 두 번의 경험을 끔찍한 사건으로 기억한다.

첫번째 면접에서는 심리 테스트가 문제였다. 예비 신입사원의 심리 상태를 점검하기 위해 마련된 간단한 형식의 질문지 앞에서 그는 심각한 고민에 빠진다. 대부분의 사람들에게는 특별히 이상할 것 없는 질문일 수도 있었지만, 그가 지원한 업무와 아무런 관련 없어 보이는 희한한 질문에서 감수성 예민한 그는 자신이 비인격적인 대우를 받고 있다고 느꼈다. 또 두번째 면접에서는 면접관의 짓궂은 질문과 태도는 면접을 보러 온 자존심 강한 청년의 심기를 건드렸다. 회사라는 이름의 집단이 한 개인을 얼마만큼 불편하게 할 수 있는지를 아주 짧은 시간 안에 경험한 것이다. 그는 구인 구직 문화와 이익집단 내

에 존재하는 기성 사회의 불합리한 관습과 관례를 보았다. 그래서 그는 회사 측의 일방적인 요구를 강요당하기에 앞서, '입사거부서'를 통해 선제공격을 감행하기로 결정한 것이다. 전체 사회의 폭력을 미연에 차단하기 위한 그만의 방식이었다. 불평등한 관계를 강요하는 관습 사회에 대한 일종의 나르시스적 복수가 시작된 것이다.

재미있는 것은 그가 작품으로 제시한 〈입사거부서〉가 전체 사회에서 통용되는 '입사지원동기서'의 형식을 그대로 차용하고 있다는 점이다. 그의 편지는 일종의 패러디로서의 결과물이다. 그의 작품 속에 등장하는 종류의 글귀가 구인 구직 사회에 만연한 상투적인 문장들을 모방하고 있다. 구인 광고란을 가득 메운 거짓말들, 그리고 이에 적극적으로 화답하는 구직자의 상투적인 거짓말들…… 그의 입사거부서는 전체 사회가 강요하는 불평등의 논리, 그럼에도 불구하고 이에 항거하지 않는 사회구성원들의 묵인을 동시에 꼬집는다.

그의 작품이 독창적인 예술 작품으로 빛날 수 있는 이유는 그가 차용하고 있는 대상이 기성품과 같은 구체적인 사물이 아니라 추상적인 사회 현상, 그 자체이며, 그 비판 대상이 포스트모더니즘의 전형성으로부터 벗어나 있기 때문이다. 사물의 영역에서 현상의 영역으로, 전체 사회에서 전체 사회의 구성원들에게로, 작품 소재와 그 비판 대상에 있어 쥘리앵 프레비외의 〈입사거부서〉는 포스트모던의 외연적 확장성을 보여주는 가장 적합한 형태의 작품 중의 하나라 할 수 있다.

## 지구 – 달 – 지구

근대 이성주의 사회의 성과들, 그중에서도 가장 눈부시게 빛나는 금자탑과 같은 성과를 들자면 무엇보다도 과학기술의 발전을 들 수 있을 것이다. 지구 온난화나 사막화 현상과 같은 환경문제, 핵무기와 같은 대량 살상 무기 개발로 인한 국제 사회의 문제 등 인간의 생존 자체를 위협하는 심각한 부작용에도 불구하고 과학기술에 대한 인간의 확고한 애정과 기대는 하나의 전체주의적 이념에 가깝다.

스위스 제네바에 위치한 유럽입자물리연구소에서는 현존하는 입자가속기 중 가장 큰 규모라 할 수 있는 대형강입자충돌기(LHC)를 운영하고 있다. 원형 터널 형태로 50~150미터 깊이에 묻혀 있는 이 지하 시설은 그 길이만 해도 27킬로미터에 달한다. 그런데 2007년, 이 장비 실험 도중 경미한 누출 사고가 발생했다.

이 사건은 제네바를 뜨겁게 달궜다. LHC 실험 도중 발생할 수 있는 대형 사고가 우리의 상상을 초월하는 거대 재앙이 될 수도 있다는 이야기가 당시 뉴스 보도를 통해 흘러나왔다. 또한 토론 프로그램에 참여한 몇몇 물리학자들은 그 재앙이 지구 전체는 물론 우주에까지 영향을 미칠 수 있다고 주장했다. 인간의 호기심에 의한 무분별한 과학 실험이 우주를 집어삼킬 블랙홀을 만들어낼 수도 있으며, 지구상에 존재하는 생명체들이 어느 날 갑자기 사라질 수도 있다는 것이다. 과학기술 개발에 대한 국제법상의 제재 수위를 높여야 한다는 주장과 함께 너러 사회직 논의들이 활발히 이뤄겼디. 히기만 유럽 의회는 '제기될

수 있는 어떤 문제에 대해서도 근거를 찾을 수 없다'라고 결론 내린다. 결국 사고 1년 뒤인 2008년, LHC 장비는 정식 가동되기 시작했다.

물론 지나친 우려의 목소리일 수도 있다. 위험할지도 모를 실험을 멈추자는 이야기는 '큰 재앙이 발생할 가능성이 1억만 분의 1만큼 있으니, 우주의 비밀을 밝혀낼 가능성이 높은 실험을 지금 당장 중지하자'는 논리로 들릴 수도 있을 테니 말이다. 그럼에도 불구하고 확실한 것이 있다면 이는 불안한 과학 실험이 계속되고 있다는 사실이다. 그리고 이렇게 무한 신뢰의 대상이 되어버린 과학기술과 이러한 태도에 문제를 제기한 작가, 예술가, 지식인 들은 이미 많다. 하지만 지금 소개하려는 예술가는 그들과 확연히 구분된다. 과학이라는 신앙에 대하는 방식이 무척이나 새롭기 때문이다.

2007년, 런던의 한 예술 대학에 재학 중이던 케이티 패터슨Katie Paterson(1981~)의 작업대 위에 놓여 있던 것은 그림이나 조각 작품이 아닌 고주파 라디오 송수신기를 포함한 각종 기계 장비들이었다. 그녀의 첫번째 과업은 고주파 출력기를 통해 베토벤의 〈월광 소나타〉 피아노 연주곡을 달 표면으로 보내는 것이었다. 그녀가 구상한 기획은 과학기술에 대한 우리의 일반적인 상식과 태도와는 그 성격부터가 다른 것이었다. 외계 생명체와의 교신을 위해서가 아니었다. 인간의 발자취를 우주 공간에 남기려고 한 것도 아니었으며 우주의 비밀을 풀고자 한 것도 아니었다. 그녀의 목적은 매우 사적인 데 있었다. 그저 달 표면에 반사되어 돌아온 베토벤의 〈월광 소나타〉를 다시 듣고 싶었기 때문이다.

그녀의 두번째 과업은 달 표면으로부터 돌아온 전파 신호를 기계 신호로 바꾸어 피아노를 자동으로 연주하는 기계장치를 만드는 것이었다. 실험은 성공적이었다. 전시장에 설치된 고주파 송수신기와 기계장치, 그리고 그랜드피아노가 작동하며 베토벤의 〈월광 소나타〉가 연주되었다. 달을 주제로 한 베토벤의 음악이 달과 직접적인 만남을 갖고 다시 지구로 돌아온 셈이다. 과학기술을 통해 가능해진 인간의 감성과 달과의 양방향 커뮤니케이션이라 해야 할까? 달이 들려주는, 달이 재해석한 베토벤의 음악은 어떠했을까?

〈월광 소나타〉에는 비어 있는 음표들이 꽤나 있다. 우주 공간 어딘가로 사라졌을지 모를 음표들이 달의 낭만을 사뭇 더해주는 것만 같다. 각종 기계장치들이 어눌하게 피아노를 건반을 누르며 연주되는 음악이었지만 공연장의 분위기는 진지할 수밖에 없었다. 첨단 과학기술을 이렇게 감성적인 태도로 활용하다니, 베토벤도 박수쳐줄 만한 독창적인 공연이다.

과학기술을 대하는 그녀만의 독특한 시각과 태도는 다른 작품들 속에서도 여실히 드러나 있다. 달을 주제로 한 또 다른 작품인 〈달빛 전구〉도 그중 하나이다. 이 작품 계획을 실현하기 위해 필요했던 과학기술은 빛의 파장을 정밀하게 조작할 수 있는 광학기술이었다. 이번에도 그녀는 주저함 없이 광학기술 분야에 다가간다. 그리고 광학기기 회사인 오스람의 문을 두드린다. 그녀의 기획은 단순했다. 달빛과 동일한 파장을 가진 달빛 전구를 만드는 것이었다. 달빛 전구는 빛의 파장을 정밀하게 조절할 수 있는 오늘날의 과학기술을 이용한다. 어린

시절 누구나 밤하늘의 별을 따다 자신의 방에 들이고 싶었던 것처럼 그 꿈을 이루어 보겠다는 감수성이 우리에게 충격으로 다가온다.

## 비판적 차용 기술의 진화

패터슨의 작품 중에는 과학기술에 대한 직접적인 비판의 목소리가 담긴 〈이 사막 위에 작은 모래 먼지를 뿌리다〉도 있다. 과학기술 발전으로 인해 야기된 지구 온난화와 사막화 현상과 같은 환경문제를 소재화한 작품이다. 이를 환기시키고자 그녀가 선택한 과학기술 분야는 최첨단 나노기술 공학이었다. 그녀는 나노 연구센터의 문을 과감하게 두드린다. 사하라 사막에서 직접 가져온 한 줌의 모래를 움켜쥐고 말이다. 그리고 그녀에게 문을 열어준 나노 연구센터는 그녀의 부탁대로 사하라 사막의 모래를 최소한의 입자로 쪼개는 작업에 착수한다. 나노기술이 구현할 수 있는 최소한의 미립자 단위까지 분해된 사하라 사막의 모래, 한 줌의 먼지가 되어버린 사하라 사막의 모래는 다시 그녀의 손에 들려 사하라 사막으로 되돌아간다. 최첨단 과학기술이 사하라 사막의 모래 한 줌을 분해해 돌려보냄으로써 과학기술을 지구 사막화 현상에 실질적으로 참여시킨 셈이다.

과학기술 발전이 지구 사막화 현상을 가속시키고 있다는 것은 누구나 아는 사실이다. 하지만 사람들의 행동은 쉽게 변하지 않는지, 무분별한 도시 개발과 과다한 화석 연료 사용으로 인해 급증하고 있는

탄소 배출량은 여전히 줄어들지 않고 있다. 그 이유가 무엇일까? 이러한 환경문제가 눈으로 가시화할 수 없는 추상적인 현상이기 때문이 아닐까? 패터슨은 자신의 작품 제작 과정을 통해 추상적인 현상으로서의 환경문제를 가시화했다.

그녀는 과학기술을 거침없이 차용한다. 현대사회에서 가장 신뢰를 얻고 있는 과학은 공적인 대상이자 동시에 신앙과도 가깝다. 하지만 그녀는 아무 두려움 없이 가볍게 사유화함으로써 마치 장난감처럼 멋대로 가지고 놀며 과학이라는 공적 대상의 권위를 추락시킨다. 정부 차원에서 지원 개발 중인 첨단 과학기술을 한 개인의 자의적 목적에 의해 사용되고 있는 뜻밖의 상황을 작품 속에서 발견하고 이를 경험케 하는 것, 이런 신선한 발상이 타성에 젖은 현대인들의 전체주의적 사고를 새롭게 환기시켜주고 있다. 우리에게 일종의 쾌감을 선사하기도 한다.

취업 시장과 노동계에 만연한 불합리함, 과학기술을 둘러싼 사회적 고정관념들, 또한 이에 대한 암묵적인 사회적 합의들…… 이와 같은 추상적인 사회현상들이 21세기의 젊은 예술가들에 의해 소재화되어 예술 작품으로 환원되기 시작하면서 작품의 형태가 더 다채로워진다. 20세기 포스트모더니즘 예술은 일률적으로 공산품과 같은 전체주의를 상징하는 것들이 작품 소재로 쓰였지만, 21세기 포스트모더니티 예술은 모든 영역의 물건과 개념을 작품의 소재로 하고, 그들의 행위 자체를 작품화한다. 그 비판 대상에도 영역 확장을 거듭하는 21세기의 포스트모더니티, 21세기 탈근대회 기술은 스스로를 게이한 모든 것은

비판함으로써 한 개인의 존재 가치를 극대화해나가는 과정 중에 있다
고 할 수 있다.

# 자기
# 희화

## 병맛

언제부터인가 '병맛'이라는 신조어가 인터넷을 통해 등장하더니 널리 확산되었다. '병신 같은 맛'의 줄임말인 이 용어는 인터넷에 떠도는 조악하고 저열한 코드의 콘텐츠를 지칭하는 말로 사용되다가 기존의 틀을 벗어난 독특한 문화 콘텐츠들을 지칭하는 용어로 변화하는 추세다. 2000년대 초 등장한 '짤방'이라는 신조어 또한 이와 유사한 인터넷 문화라 할 수 있다. 인터넷 게시판 올리면 곧 잘릴 것만 같은 콘텐츠, 게시판의 주제와 맞지 않는 다소 엉뚱하고 저급한 콘텐츠들을 보호하기 위한 일종의 자구책으로 사용되던 '짤림 방지'라는 뜻의 용어가 점차 독자적인 색깔을 가진 콘텐츠 저장소(뉴미디어)를 지칭하는 용어도 변화하고 있는 것이다. 두 인터넷 신조어의 공통

점이라 한다면, 인터넷에 돌고 도는 저급한 이미지와 시시껄렁한 이야기들을 지칭하던 개념이 점차 기존 주류 문화에 대한 저항과 대안으로 변화하는 새로운 현상이라는 것이다. 이는 일본 오타쿠계 문화의 역사와도 유사하다. 주류 문화의 콘텐츠들을 패러디하면서 시작된 각종 동인지(동호인들이 만들어낸 잡지) 활동과, 극단적인 표현과 엉뚱한 이야기들로 치부되며 자폐적 하위문화로만 인식되었던 2차 창작 문화가 주류 문화와 대등한 관계로 성장하게 되었다는 점에서 말이다. 이처럼 종속관계에 묶여 있던 하위문화가 계급적인 문화계의 틀을 부수고 수평적인 생태계를 만들어가는 사회현상들이 세계 각지에서 관찰되고 있다.

바로 이러한 움직임이 21세기 예술계에도 동일하게 나타나기 시작했다. 반근대주의라는 비판적 지성의 무거운 이미지를 벗어던지고 스스로를 희화할 준비를 갖춘 광대들이 21세기 예술계에 등장한 것이다. 다다이스트와 팝아티스트들의 직계 후손으로 부족함 없는 이들 어릿광대들의 예술은 절대 무겁지 않다. 하지만 그들의 예술이 전체주의에 대한 비판적인 태도를 전면적으로 철회하고 있는 것은 아니다. 여러 사회현상 속에 드러난 부조리함에 대해 맹렬한 비난과 욕설을 퍼부으면서도 그들은 그들의 목소리와 예술 작품에 그 어떠한 권위도 부여하지 않는다. 그 비판 대상에 자기 자신과 예술을 포함시키고 있기 때문이다. 한바탕 풍자 놀이가 끝나고 나면 쏟아지는 박수갈채 소리에 연연하지 않고 언제든지 스스로를 우스갯거리로 희화하며 그 자리를 박차고 나왔던 어릿광대들의 가벼운 몸짓처럼, 자기 스스

로를 조롱할 줄 알며 권위를 가지지 않는 예술가들이 세계 곳곳에 등장한다.

## 누군가의 자동차, 아흐멧 외위트

아흐멧 외위트Ahmet Öğüt(1981~)는 유럽 중에서도 네덜란드 지역 중심으로 활동하는 터키 출신의 예술가이다. 유럽은 나름대로의 탈근대화에 성공했다고 자부하고 있지만, 유럽 사회 깊숙이 자리 잡고 있는 근대주의적인 가치관들과 전체주의적인 사회 관습들을 이방인의 눈을 가진 그가 재기 넘치는 방식으로 폭로한다.

〈누군가의 자동차〉에서 그는 미리 준비해온 시트지를 이용해 누군가의 자동차를 공용 자동차로 둔갑시켜놓고 도주한다. 일종의 도시 공간에서의 반달리즘vandalism• 예술이라는 점에서 키스 해링Keith Haring의 지하철 낙서를 닮았다. 다른 점이 있다면 키스 해링의 낙서가 공공장소를 사유화하는 과정으로서의 반달리즘이었다면 외위트의 작품은 그 반대의 경우라 할 수 있다. 누군가의 사유물이라 할 수 있는 자동차를 택시와 경찰차라는 공공 시설로 왜곡해버렸기 때문이다. 하지만 그 자동차 주인들은 이러한 사실을 전혀 모른다. 대형 마트에서 쇼핑을 마치고 돌아온 자동차 주인은 자신의 차를 알아보고 무사히

---

• 문화유산이나 예술, 공공시설, 자연경관 들을 파괴하거나 훼손하는 행위

〈누군가의 자동차〉, 아흐멧 외위트, 2005

집까지 돌아갈 수 있었을까? 하얀색 승용차의 주인은 자신의 자동차를 타고 자신의 회사까지 무사 출근할 수 있었을까? 그야말로 느닷없는 변신이다.

그의 짓궂은 장난이 더 곤혹스러운 것은 그가 몰래 바꾸어놓은 택시와 경찰차의 모습이 네덜란드의 것이 아니라 터키의 것이라는 점이다. 아흐멧 외위트가 이야기하고자 했던 것이 바로 이 점이다. 그는 그의 시시껄렁하고 우스꽝스런 퍼포먼스를 통해 현대사회에 잔존해 있는 근대적 가치관, 국가주의적 상식과 이념주의적 통념에 젖어 사는 현대인들의 일상을 재차 확인시키려 했던 것이다. 보이지 않는 장벽으로 명백하게 기능하고 있는 국가와 지역 간의 이념 차이, 그리고 이로 인해 생겨나는 양측 지역 간의 긴장과 갈등을 자연스럽게 보여준다.

네덜란드를 포함한 유럽 내 국가들 사이 국경선이 점차 희미해지고 있다는 건 맞다. 유럽연합은 국가주의적 이념으로부터의 자유를 강조하며 연합국들 간의 유대 관계를 더욱 공고히 해나가고 있다. 하지만 서유럽국가 전체를 둘러싼 주변국들과의 경계는 점차 삼엄해져가고 있다. 아흐멧 외위트는 바로 이러한, 안과 밖이 다른 유럽 사회와 그대로 믿고 따르는 유럽인들의 양면성을 비판하려 했다. 안으로는 탈이념주의와 표현의 자유를 외치지만 밖으로는 이념적, 경제적, 군사적 경계에 더욱 각을 세우고 반이민정책에 목소리를 높여나가는 유럽 사회와 시민들, 더 나아가 현대 국가와 현대인들의 또 다른 얼굴이다.

또 다른 그의 작품 속에 비슷한 맥락의 이야기가 반복된다. 〈히치하이킹을 하는 장군〉이라는 제목의 퍼포먼스로, 작품 속에 등장하는

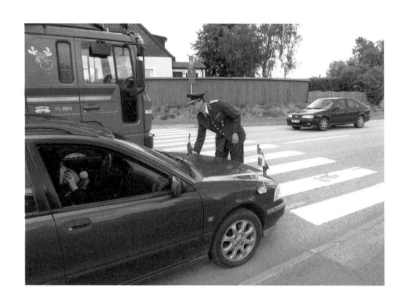

〈히치하이킹을 하는 장군〉, 아흐멧 외위트, 2008

주인공은 스웨덴 군 장성을 연기하는 전문 배우다. 정복을 차려입은 그가 덴마크에서 스웨덴으로 들어오는 덴마크 차량들을 대상으로 국경 지역에서 히치하이킹을 시도하고 있다. 그 요청에 응한 승용차가 멈춰서면 그는 차량에 탑승하기 전 들고 있던 차량 장착용 스웨덴 국기를 차량의 양측 헤드라이트 옆 부분에 부착한다. 승차를 허용한 덴마크 차량이 영문도 모른 채 스웨덴 의전 차량으로 돌변해버리는 순간이다. 선심을 베풀려 했던 덴마크 시민은 난처한 상황에 처하고 만다. 조그마한 크기의 스웨덴 국기 두 개가 이 드라마틱한 상황을 연출해낸 것이다.

## 8848-1.86, 쉬전

쉬전Xu Zhen(1977~)이라는 예술가는 어느 날 전문 산악인으로의 변신을 꾀한다. 팀을 조직해 에베레스트 등반을 준비하고, 결국 세계 최고봉인 에베레스트 산의 정상 정복에 성공한다. 여기까지는 여느 등반가들의 모습과 다를 바 없지만 이후의 이야기는 전혀 다르게 전개된다. 에베레스트 산을 오르려 했던 그에게 뭔가 특별한 목적의식이 있었다. 에베레스트 꼭대기, 산의 봉우리를 자르는 것이었다. 그것도 186센티미터나 되는 길이의 얼음 봉우리를 말이다. 건장한 성인 남성의 키 정도 높이에 해당하는 얼음 봉우리를 잘라내는 데 성공한 그들은 이 얼음 덩어리를 이끌고 산을 내려온다.

쉬전의 작품 〈8848-1.86〉은 그들이 들고 내려온 에베레스트 산의 얼음 봉우리이며 냉동고 안에 보관된 채 전시되었다. 그의 작품 제목에서 '8848'은 에베레스트 산의 높이를 뜻하는 숫자이고, '1.86'은 그가 자른 봉우리의 높이를 의미하는 숫자이다. 그러니 그의 작품이 실제 에베레스트 산의 정상 봉우리라면, 이제부터 지구상에서 가장 높게 솟은 봉우리의 높이는 8848미터가 아니라 8846.14미터다. 한 개인의 돌출 행동이 '8848미터'라는 객관적인 지표를 허위 지표로 만들어버렸다. 수천, 수억만 권에 가까울 전 세계에 흩어진 백과사전을 포함해 많은 책에 기록되어 있을 '8848'이라는 숫자는 다 어찌한다는 말인가? 지구상에서 가장 높은 곳으로 인식되어 있는 '8848'이라는 상징적인 기표가 쓰러진 것이다.

오늘날의 현대인들에게는 보고 듣고 기억해야할 것이 지나치게 많다. 한국이라는 사회에서 한 사람이 사회 구성원으로서 기능하기 위해 거쳐야 할 의무교육 기간은 자그마치 9년이다. 이뿐만이 아니다. 유치원 및 사설 학원 시설들을 통해 이뤄지는 각종 선행 학습과정, 대학 교육과정, 전문직 교육과정 등 사회 구성원으로서 사회에 발을 내딛게 되는 20대, 30대, 40대 나이가 되는 순간까지 우리는 사회로부터 학습을 강요받는다. 지금 우리는 한 인간으로서 누릴 수 있는 자유에 비해 지나치게 많은 사회적 의무 사항들을 강요받고 있는 것은 아닐까?

그의 작품은 바로 이러한 의문점으로부터 출발한다. 진짜인지 가짜인지 모를, 정체불명의 얼음덩어리를 통해서 우리가 일방적으로 따

라고 있는 객관적 기준들이 틀린 것일 수도 있다는 가능성을 제시한다. 사실 그가 선보인 에베레스트 산의 얼음 봉우리가 진짜인지 가짜인지는 확인할 길이 없다. 그의 얼음 봉우리는 허구일 가능성도 있다. 그럼에도 불구하고 그가 그 진위여부를 분명히 밝히지 않는 이상 전 세계인들의 머릿속에 각인된 8848미터라는 데이터는 허구일 수도 있는 가능성이 남는다. 전체와 개인 간의 팽팽한 줄다리기가 성립된 셈이다. 말도 안 되는 줄다리기 싸움이지만 이로 인해 우리는 지구상에서 가장 높은 산의 높이를 묻는 시험 문제에 두 가지 종류의 답을 할 수 있는 권리를 얻어냈다. 그의 허풍 가득한 작품은 지금 우리에게 되묻고 있다. 사회 구성원들을 향해 일방적인 기준을 제시하려는 전체주의 사회, 그들을 향해 문제를 제기할 수 있는 대등한 협상권이 우리 각자에게 이미 주어져 있었던 것은 아니냐고 말이다. 오늘날에 사회 공공성과 정의의 문제는 우리 각자의 용기의 문제일지도 모른다.

같은 해에 기획된 그의 또 다른 작품 〈오케이 마이 클럽〉에서도 그의 허풍스런 용기는 계속된다. 그는 특이한 모금 단체를 하나 조직하는데, 평소 때려주고 싶었던 사람의 이름을 돈과 함께 모금함에 넣어주면 직접 때려주겠다는 것이다. 많은 사람들이 모금에 참여했다. 빌 게이츠, 코피 아난, 고이즈미 준이치로, 김정일, 장 마리 르펜 등 유명 인사들의 이름과 함께 충분한 돈도 모금되었다. 얼마 후 그는 그들이 구타당하는 장면을 촬영한 인증 사진을 공개한다.

물론 사진 속에 등장한 유명인사들은 실존 인물들이 아니다. 비슷하게 생긴 사람들을 섭외해 폭력 현장을 연출한 가짜 사진이었다. 하

지만 사진 속에 등장하는 인물들이 실제 인물을 너무 많이 닮았기 때문인지 사진 속 장면은 꽤 실감난다. 비슷하게 생긴 사람들을 찾고 촬영 장소까지 마이크로소프트 본사 앞, 뉴욕, 평양, 파리 등 모두 현지에서 하는 등 꽤 수고스러운 사기 행각이다. 모금함에 돈을 넣은 사람들을 포함한 우리 모두는 성심성의를 다한 그에게 박수를 보낸다. 그것이 비록 거짓이었다 하더라도 정의롭지 못한 전체 사회에 저항할 수 있다는 용기만큼은 가상하지 않은가? 동시에 그의 작품은 그의 작품을 보고 박수치는 오늘날 불특정 다수의 무기력한 현대인들을 꼬집는다.

외위트와 쉬전, 그들의 예술 세계는 매우 직설적이며 그 어떤 머뭇거림도 없다. 자기 자신에 대한 조롱에서부터 시작해 전체 사회의 영역과 사회 구성원들의 영역을 구분하지 않고 무차별적으로 비판한다. 20세기 포스트모더니즘이 관객을 위로했다면, 21세기 포스트모더니티는 관객을 조롱한다. 이는 21세기의 포스트모더니티가 필요로 하는 능력임에 틀림없다. 전체주의와 개체주의 간의 진영 논리로 전락해버린 포스트모더니즘의 한계를 극복하기 위해 필요한 것이 예술을 성역화하지 않는 태도이기 때문이다. 앞서 이야기했듯이 예술의 본질은 저항이 아닌 다양성의 추구이며, 이편저편을 가리지지 않고 모든 것을 부정할 수 있는 능력이야말로 예술의 본래 기능을 회복하기 위한 필수 조건이다.

# 이쑤시개가 된
# 조조의 화살

## 다원주의의 딜레마

다양성을 추구하는 것은 예술의 본질적인 태도이자 존재 이유이다. 하지만 다양성을 인정하고 추구하는 행위와 다양성을 인정해야 한다는 식의 논리는 별개의 것이다. '그러해야만 한다'라는 강령(-ism)은 무언가를 추구해나가기 위해 필요한 효율적인 방법론일지는 몰라도 본질적인 추구 대상은 아니기 때문이다. 강령으로서의 다원주의, 포스트모더니즘은 자가당착의 한계에 부딪힐 수밖에 없다. 모든 다양성을 인정해야만 한다는 원칙은 다양성을 인정하지 않는 문화와 그들의 주장까지 인정해야만 하는 자기모순에 빠지기 때문이다. 이것이 다원주의의 딜레마이다. 다원주의의 태생적 한계를 직감한 예술가들은 다원주의의 절대적인 강령을 전면적으로 부정한다. 양측 모두의 진영 논리

를 의도적으로 회피하는 방식을 통해 진영 이탈을 시도한다. 이러한 맥락에서 이들의 실험은 일종의 '탈영'이다. 그들의 1차 목표는 다양성의 추구이며 그들의 실험은 모든 '강령'으로부터 예술을 해방시키는 것이다.

앞서 우리는 '제갈공명의 화살'을 통해 포스트모더니즘의 차용론을 이해했다. 병력상의 열세에 처한 유비의 군대가 제갈공명의 지략으로 적군이었던 조조 군대의 화살을 탈취해 그들을 공격했던 전술을 포스트모더니즘의 방법론인 차용 기술에 빗대어 표현했다. 하지만 무의미하게 지속되는 양 진영 사이의 공방전에 지쳐버린 병사들은 전쟁터를 하나둘씩 떠나기 시작한다. 탈영병들에게 다량의 화살은 그저 무거운 짐일 뿐이다. 사냥용으로 사용할 몇 개의 화살을 제외하고 나면, 나머지는 모두 무용지물이며 평범한 나무 막대기일 뿐이다. 조조의 화살이 이쑤시개로, 또는 젓가락으로 다양한 형태로 변화하기 시작하는 순간이다. 그러니 강령 부재의 공간이야말로 다양성을 위한 최고의 조건이다.

## 메시지 중첩

영화 〈저수지의 개들〉 〈펄프 픽션〉 〈킬빌〉 〈바스터즈: 거친 녀석들〉의 감독으로 알려져 있는 퀜틴 타란티노Quentin Tarantino(1963~)의 영화에는 예술 영화와 B급 영화를 가리지 않는 그의 영화적 취향

이 고스란히 반영되어 있다. 그의 작품에는 다양한 장르에서 기능하는 장르적 특성들이 중첩되어 있을 뿐 새로운 메시지는 존재하지 않는다. 그럼에도 누아르계의 고전 영화, B급 서부 영화, 60년대 홍콩 쇼 브라더스 영화, 70년대 이소룡계 영화, 일본의 고전 사무라이 영화 등 그가 선호하는 다양한 장르적 특성들이 어지러우면서도 무언가 질서 있는 모습으로 혼재해 있다.

그는 기존 방식에 대한 비판적인 시각을 통해 새로운 관점을 제시하는 전통적이며 변증법적인 창작 과정을 거부한다. 그는 다양한 종류의 영화적 코드를 평행하게 중첩시킨다. 그가 기존의 여러 관점들을 중첩시키는 이유는 창작자의 최종적인 관점을 제시하기 위해서가 아니다. 다양한 층위의 관점들이 수평적인 가능성을 스스로 만들어내는 과정을 발견하기 위해서다. 다음은 영화음악에 대한 생각을 묻는 인터뷰 질문에 그가 답한 이야기이다.

"저는 영화를 위해 제작되는 순수 창작곡 형태의 음악을 사용하지 않습니다. 저는 작곡가를 믿지 않습니다. 음악은 매우 중요합니다."

이는 단지 영화음악에만 국한된 이야기가 아니다. 제작 과정 전반에 대한 감독으로서의 그의 태도와 입장이다. 그는 모든 종류의 순수 창작물을 거부하는데, 작가주의 영화에 익숙해져버린 대중에게는 그의 독특한 태도 자체가 또 다른 작가주의로 비춰질 수도 있다. 하지만 이는 어디까지나 관성적인 현상일 뿐, 그는 예술 작품으로서의 메시

지를 만들어내지 않는다. 그의 작품에는 시대별로 등장한 다양한 장르의 장면들이 그저 수평적으로 나열되어 있을 뿐이다.

## 구전 예술 작품

고화질의 디지털카메라와 고성능의 비디오카메라, 그리고 카메라와 녹음기가 탑재된 휴대용 모바일 기기 등 휴대용 기록 장비들이 대중화된 21세기, 최첨단 과학기술이 작렬하고 있는 21세기의 한복판에 입에서 입으로 전달되는 구전 예술 작품이 등장한다면 어떠할까?

티노 세갈Tino Sehgal(1976~)은 무형의 작품을 만드는 예술가이다. 예술가로서 그는 그 어떤 결과물도 남기지 않는다. 그림, 조각, 사진은 물론 그 흔한 드로잉 한 장 없다. 그 어떤 유형의 기록물도 존재하지 않는다. 전시 포스터는 물론 그 흔한 전시 도록이나 초대장도 없다. 물론 그는 여느 퍼포먼스 작가들처럼 어떤 종류의 '행위'를 기획하고 이를 전시 공간에 구현한다. 하지만 이를 위한 안내도, 퍼포먼스의 시작을 알리는 신호도, 과정을 기록한 흔적도 없다. 남는 건 그의 작품을 둘러싼 사람들의 후일담뿐이다. 입에서 입으로 전달되는 이야기가 그가 의도한 작품의 형태이다.

2010년, 뉴욕 구겐하임 미술관이 그의 개인전을 기획했다. 그의 개인전이 열린 전시장 안은 텅 비어 있었으며 전시 포스터도, 개막식도, 도록도 없다. 아무것도 걸려 있지 않은 하얀색의 가벽도 예술 작

품으로 읽힐 수 있을 것이라는 판단 때문인지, 미술관은 그를 위해 작품 설치용 가벽마저 모두 제거했다. 전시장에 들어온 관객은 예술 작품을 찾지만 작품은 보이지 않는다. 그렇다고 작가가 기획한 일종의 무형 퍼포먼스에 대한 친절한 안내 문구가 있는 것도 아니다. 전시장 안에는 작품을 찾아 헤매고 있는 관객들만 가득하다. 그때 전시장 한 편에서 젊은 연인이 짙은 키스를 나누기 시작한다. 호기심 많은 관객들이 가까이 다가섰다. 키스를 나누던 남녀가 갑자기 키스를 멈추고 무언가를 이야기하기 시작한다. 먼저 여성이 "티노 세갈"이라고 말한다. 이어 남성이 "키스"라 말하고, 또다시 여성이 "2004"라 말한다. 자신들의 행위 〈키스〉가 예술 작품이라는 것을 알리는 것이다.

이렇게 남녀가 키스를 나누면 그 주변으로 사람들이 모여들기 시작한다. 한 쌍의 남녀는 한 시간가량 키스를 나눈 뒤에 퇴장한다. 그리고 같은 자리에 다른 커플이 등장한다. 그들은 조금 다른 자세의 키스를 시도한다. 한 시간마다 새로운 커플이 교대로 등장하며 각자의 방식으로 키스를 나눈다. 누군가가 그들 가까이 접근하면 남녀는 여지없이 키스를 멈추고 같은 말을 반복한다.

"티노 세갈, 키스, 2004."

누군가가 가까이 다가서지 않으면 그 누구도 그것이 작가의 작품인지 알 수 없는 세갈의 〈키스〉. 그의 작품에 등장하는 키스는 제프 쿤스, 로댕, 브랑쿠시 등 여러 예술가들의 작품 속에 등장하는 남녀의

키스 장면을 모사한 행위로 추정된다. 그리고 이 키스를 모사하고 있는 이들은 전문 무용수들이다. 하지만 그가 기획한 퍼포먼스에는 타란티노의 영화처럼 특별한 의도나 의미가 없다. 단지 그가 좋아하는 작품 속에 등장하는 키스 장면들일 뿐이다. 뒤샹이 살아 있다면 박수 치고 떠날 만한 작품 아닐까? 그의 레디메이드가 더 정교하게 다듬어진 모습이기 때문이다. 예술가들의 전유물에 불과했던 예술을 모든 주체에게 환원시키고자 했던 뒤샹의 의도가 세갈의 무형 작품을 통해 한층 강화된 듯하니 말이다.

세갈의 작품은 그가 연출한 기획이 대중에게 소개된 후에 시작된다고 할 수 있다. 놀랍게도 그의 개인전을 주최한 뉴욕 구겐하임 미술관이 그의 작품 〈키스〉에 대한 구매 의사를 밝힌다. 하지만 무엇을 소장하겠다는 말인가? 키스 현장을 묘사한 스케치 한장, 촬영 사진 한장 없는 상황에서 말이다. 그럼에도 세갈은 미술관 측의 요구에 동의한다. 미술관은 그저 그의 작품을 소장하고 있다는 사실관계를 구매하고자 했던 것이다.

하지만 여기에 의문이 남는다. 작품 계약서도 작품의 실체를 증명하는 하나의 기록물이 될 수 있지 않을까? 계좌를 통해 입금되는 작품 대금 역시 마찬가지이고 말이다. 하지만 이 작품의 거래는 계약서도 계좌 이체도 불가능한 상황에서 성사된다. 그 어떤 기록물도 남기지 않는 조건을 요구한 작가의 요청에 따라 계약은 공증인의 참석 아래 구두로만 진행되었고, 작품 대금인 7만 달러 역시 현찰로 그 자리에서 전달된 것이다. 작품 구매 사실마저 구전으로만 남게 된다. 그의

작품은 언제나 현재 진행형의 작품이다. 누군가에 의해 구전되는 방식에 따라 그 모습을 달리할 수밖에 없다. 어차피 원본도 없으니 왜곡도 없다. 예술 작품으로서의 가치란 본디 전적으로 주관적인 생각에 달려 있는 것이니까.

## 콜럼버스의 달걀

이쯤 되면 이런 이야기가 나오기 마련이다. "세상에 저런 게 예술이라면 아무나 예술가 하겠네." "예술 하기 참 쉽네." 난해하고 기괴한 모습의 현대미술 작품을 접한 사람들의 일반적인 반응이다. 사실 이러한 표현들 속에는 예술은 아무나 할 수 있는 것이 아니라는 생각과 고차원적인 문화여야 한다는 식의 편견이 존재한다고 할 수 있다. 예술은 진정 아무나 할 수 없는 것일까? 언제까지나 예술 작품은 예술가들의 전유물이어야만 하는 걸까? 또한 관객들은 언제까지나 예술가의 영감이 전해줄 감동을 기다리고 있어야만 하는 걸까? 예술 작품을 바라보는 일반 대중의 편견과 선입견인지도 모른다. 마치 신대륙을 발견한 콜럼버스가 가장 먼저 극복했어야만 했던 것이 바다가 아닌 일반 대중의 편견이었던 것처럼, 콜럼버스의 달걀이 없었다면 콜럼버스의 신대륙도 없었을지도 모른다. 하지만 말을 바꿔 놓고 보면 이보다 더 깊이 있고 정확한 현대미술에 대한 이해도 없다. 말 속에 담긴 의미, 비아냥거림으로서의 의노를 빼고, 문지 그대로 읽는다

면 말이다. 누구나 예술의 주체가 될 수 있고 무엇이나 예술 작품이 될 수 있는 시대 개념이야말로 뒤샹이 이야기했던 '레디메이드', 현대적 예술 개념과 정확하게 일치하는 것이기 때문이다.

세갈의 작품은 이와 같은 증거로서의 예술 작품이라 할 수 있다. 그의 행위는 예술 작품의 주체를 모든 개별자들의 몫으로 돌려놓는다. 예술 작품에 대한 정의를 선사시대의 예술로 초기화해놓으려는 듯한 느낌을 주는 그의 창작 행위는 예술 작품을 모두에게 열린 공간으로 환원하고자 하는 일종의 탈문명적 창작 행위이자 모든 종류의 이야기를 수용하는 포용적 예술 작품이다.

세갈의 키스, 뒤샹의 소변기, 그리고 타란티노의 영화. 그들이 모든 관객에게 열려 있는 공간인 그들의 작품에 사람들을 부르는 이유는 자신들의 이야기하기 위해서가 아니다. 사람들의 이야기를 듣기 위해서다. 관객들이 머릿속으로 그리고 있는 그림과 생각, 그리고 그들의 이야기를 예술 작품의 주체로 맞이하는 공간이 그들이 연출해낸 공간의 특성이다. 오늘날의 예술이 '결과물'보다는 '과정'을 더 중요시하게 된 것도 바로 이 같은 이유에서다. 완결된 결과물로서의 예술 작품이 아닌, 더 다양한 형태로의 변신이 가능한 '변이 가능성'으로서의 예술. 얼마만큼의 운동성과 영향력을 지니고 있느냐가 예술 작품을 평가하는 중요한 척도로 기능하기 시작한 것이다.

앞서 우리는 20세기의 탈근대화, 포스트모더니즘의 비판적 차용술을 이야기하면서 제갈공명의 차용술을 언급했던 바 있다. 제갈공명의 화살은 이제 양적 싸움의 도구가 아닌 질적 싸움의 도구가 되어

야만 한다. 개체주의 진영의 무기로 넘어온 조조의 화살, 개체주의 진영의 화살은 이제 전체주의 진영을 공격하는 무기 이상의 것이 되어야 한다. 다른 무언가로의 변이가 용이한 유기적 도구로 거듭나야 한다는 말이다. 이는 양 진영 사이의 치열한 공방전의 시대가 이제 끝이 났기 때문이다. 그것이 나무젓가락이든 이쑤시개든 전장의 필요 상황에 따라 자유로운 변이가 가능해야만 한다. 또한 그 변이의 가능성은 모두에게 열려 있는 가능성일수록 유리하다. 그 화살을 집어든 사람들의 수만큼이나 그 변이의 가능성은 다양할수록 좋다. 이는 그만큼의 전략적 유연성이 확보될 수 있기 때문이다. 치열한 공방전에서 벗어나 전쟁과 무관한 자신들만의 삶을 살아가기 시작한 사람들, 21세기의 탈근대화는 그들에 의해 쓰이는 역사여야 할 것이다.

## 맺음말

    근대사회는 인간의 존엄성에 대한 각성 속에서 전체주의적 이념과 국가적 이익보다는 사회 구성원들의 안전과 인권 보장을 최우선으로 하는 시민사회 구현을 약속하면서 '근대주의(모더니즘 modernism)'에서 '현대주의(포스트모더니즘post-modernism)'로 그 옷을 갈아입었다. 재미있는 점은 근대 국가주의 사회가 현대 인권주의 사회로 명명되기 시작하면서 예술의 이름도 덩달아 바뀌게 되었다. 이때부터 근대미술도 현대미술로 불리기 시작한 것이다. 하지만 근대에서 현대에 이르기까지 예술은 줄곧 하나의 방향을 유지하고 있었다. 예술의 방향성은 변하지 않았지만, 이념 사회로부터 고립되어 예술이 현대사회로 접어들면서 드디어 환대받게 된다. 사실주의를 기반으로 하는 반전체주의적 성향의 근대미술, 쿠르베의 사실주의와 마네의 작가주의 그리고 몽마르트르의 예술로 이어지는 예술가 혼자만의 주관적인 미술이 사회적으로 뒤늦게 조명받았다. 어떤 맥락에서는 예술이 먼저 가고 사회가 그 뒤를 따랐다고도 해석할 수 있지 않을까?

오늘날, 예술의 영역이 점차 모호해지고 있다. 예술가와 비예술가, 예술 작품과 비예술 작품은 물론 전시 공간과 비전시 공간 사이의 경계도 점차 사라져가고 있다. 레디메이드를 창조해낸 마르셀 뒤샹의 생각이 옳았던 걸까? 남성 소변기라는 레디메이드를 통해 모든 개별적 주체들의 독립적 예술 의지의 중요성을 주장했던 뒤샹의 현대적 예술 사상은 팝아트와 포스트모더니티를 거치며 전 세계적 예술의 흐름을 대표하는데, 이는 19세기 사실주의의 수평적 세계관 위에 기초한다. 낭만주의 예술 작품의 수직적이며 관념적인 세계관에 대한 반박 차원에서 시도된 사실주의를 시작으로 수평적 토양 위에 뿌리내린 근현대 예술 작품들의 메시지는 추상적이거나 관념적이지 않다. 눈으로 볼 수 있고, 손으로 만질 수 있고, 입으로 맛보아 알 수 있는 매우 구체적이며 현실적인 이야기이다. 이는 그들의 이야기가 설화나 신화 속에 등장하는 영웅에 관한 서사가 아닌, 땅을 밟고 살아가는 실존 인물에 관한 서사에서부터 시작되기 때문이다.

낭만주의 예술 작품의 수직적인 가치 체계와 허공에 뜬 관념적 주제의 이야기들을 땅 위의 이야기로 끌고 내려온 사실주의, 이를 바탕으로 아름다움에 관한 공적 담론들을 예술가의 방 안으로 가지고 들어온 작가주의, 인간의 눈 속에 비친 아름다움을 이야기한 망막주의, 비록 추한 모습의 세계일지라도 몸으로 직접 경험되는 생생한 진실을 아름다움으로 피력한 감각주의, 세상을 인지하는 자신만의 방식을 당당하게 드러낸 인지주의, 아름다움의 실천적 가치를 발견하고 이를 인간 내면세계의 언어를 작품으로 풀어낸 표현주의, 근대사회를 이념 전쟁의 도가니로 몰고 간 전체주의적 이성 언어에 저항하기 위해 인간 감성 세계의 언어와 무의식 세계를 보여준 추상주의와 초현실주의, 다다의 언어에서 시작해 팝아트, 20세기 포스트모더니즘, 21세기 포스트모더니티에 이르기까지 예술의 역사는 한 개인, 인간의 내면세계로 깊이 있게 들어가는, 점점 더 '혼자의 우주'를 찾아가는 역사라 해도 무방하다. 그리고 지금의 현대미술 역시 계속해서 틀을 깨고 새

로운 개체로 거듭나기 위해 끊임없이 '혼자 되기'를 하고 있다.

혹시 이 책을 읽으며 당신이 진정 이해하고 공감한 작품이 있었을까? 없을 수 있다. 평생 살면서 진짜 마음을 울리는, 마치 내 이야기와 같은 예술 작품 하나 만나기란 쉽지 않은 일이기 때문이다. 그러니 마음을 울린 예술 작품 하나를 만난다는 것은 우리에게 큰 행운이다. 현대미술은 어렵다고들 한다. 누군가의 독특한 생각이나 감성이 담겨 있는 예술 작품이 이해하기 어려운 것은 지극히 자연스러운 일이다. 현대미술은 점점 더 어려워질 것이다. 앞으로도 더 사적인 이야기를 할 것이니 점점 더 공감할 수 없을 것이다. 하지만 그것을 자연스러운 일로 받아들이고 기피하지 않기를 바란다. 사실 오늘날 현대인이 사랑하는 근대미술 작품들도 당대에는 기피되고 외면당했던 존재들이었다.

그런데 세상의 모든 예술 작품은 반드시 누구나 이해할 수 있는 것이어야 할까? 그렇게 세상 사람들 모두에게서 감탄과 찬사를 받아야

예술이라고 할 수 있을까? 현대의 예술가들은 획일화, 제도화, 전체화, 기계화되는 사회에서 벗어나, 자신이 하고 싶었던 이야기를 더 구체적이고 개인적으로 사고하고 표현하고 있을 뿐이다. 그렇게 철저히 혼자가 된 예술가가 만들어낸 혼자를 위한 작품의 가치를 알아볼 수 있는 능력이 바로 예술에 대한 통찰, 흔히 말하는 '안목'이 아닐까?

그렇기에 한눈에 이해하기 힘든 현대미술은 오히려 우리에게 가능성이다. 서로 다른 저마다의 경험에 기초하여 만들어진 수십억 개의 소우주. 그 소우주들이 모여 이룬 인간이란 이름의 대우주. 그 대우주의 광활함은 분명 우리에게 불행이 아닌 축복이기 때문이다.

예술가들의 서로 다른 경험과 삶, 그들이 고민했던 시대적 가치. 이를 보다 여유로운 마음으로 바라보는 건 어떨까. 그러다 우연히 내 마음을 끄는 작품 하나를 발견한다면, 그래서 깊은 감명을 받았다면, 이는 분명 우리 인생의 축복 아니겠는가.

# 혼자를 위한 미술사

19세기 사실주의부터 동시대 포스트모더니티 미술까지

**1판1쇄 펴냄** 2018년 6월 1일

**1판2쇄 펴냄** 2018년 12월 26일

**지은이** 정흥섭

**펴낸이** 김경태 | **편집** 홍경화 전민영 성준근 | **디자인** 김상보 / 박정영 김재현 | **마케팅** 곽근호 윤지원

**펴낸곳** (주)출판사 클

**출판등록** 2012년 1월 5일 제311-2012-02호

**주소** 03385 서울시 은평구 연서로 26길 25-6

**전화** 070-4175-4680 | **팩스** 02-354-4680 | **이메일** bookkl@bookkl.com

ISBN 979-11-88907-15-1 03600

이 도서의 국립중앙도서관 출판예정도서목록(CIP)은 서지정보유통지원시스템 홈페이지(http://seoji.nl.go.kr)와
국가자료공동목록시스템(http://www.nl.go.kr/kolisnet)에서 이용하실 수 있습니다.(CIP제어번호: CIP2018015276)